U0020507

各方讚譽

圖像小說是新加坡英文社群盛行的創作形式，而劉敬賢是其中的佼佼者，這本《漫畫之王陳福財的新加坡史》英文原版出版後在新加坡引起巨大的轟動，內容非常有趣，對新加坡的官方史觀也有強力的批判和反思，非常樂見這本經典在台灣出版繁體中文版，讓台灣讀者可以看到這本好書。

——林韋地／季風帶文化創辦人

這本由架空漫畫裡的人物所構築出來的新加坡史比我們所認知的世界更為真實也更具啟示，同時也展現了透過漫畫的表現手法如何為原本陌生且隱晦的歷史脈絡描繪出一條更為清晰的路徑。

——李取中／《大誌雜誌》《The Affairs 週刊編集》總編輯

獨一無二⋯⋯空前絕後的傑作。一本讀來開心、面貌多變的美麗書籍。本書不僅是對漫畫的謳歌，也是一堂技巧大師課、一場驚心動魄的旅程、一本深具啟蒙意義的成長小說，更是對戰後至現代的堅定回顧。我愛它，敬畏它。

——邁克・凱裡（Mike Carey）／
《路西法》（Lucifer）、《不成文的》（The Unwritten）作者

這是一本帶領外行人一探漫畫文化的理想精采之作。對老一輩的新加坡人而言，本書懷舊感傷，令人想起永不復返的舊日時光。從政治層面來看，本書不啻為以嶄新且略帶爭議的角度詮釋新加坡歷史的好作品。作者在查證方面做得一絲不苟，標題、注釋字字到位，在在顯示他在掌握語言和理解時事方面的超高天份。

——葉添傅（Sonny Yap）／《白衣人：新加坡執政黨祕辛》
（Men in White: The Untold Story of Singapore's Ruling Political Party）作者

本書以一系列漫畫插曲記錄舊時代的暴動與抗議事件，篇篇都是向世上偉大漫畫家致敬的傑作，也是挑戰神話、為官方歷史無名氏平反的良心之作。

——《紐約時報》

作者透過一連串樣貌多變的視覺美學手法，讓讀者見識他的雄心壯「智」和政治效力，向溫瑟・麥凱等漫畫傳奇人物致敬。　　　　　——《華盛頓郵報》

作者才華洋溢，將新加坡複雜的政治歷史和聞所未聞的主人翁漫畫家生平故事娓娓道來……故事還沒結束，你卻彷彿已認識這位漫畫家一輩子了。

——保羅·列維茲 (Paul Levitz)／《DC 漫畫 75 年：現代神話的創作》
(75 Years of DC Comics: The Art of Modern Mythmaking) 及
《威爾·艾斯納：圖像小說的捍衛者》
(Will Eisner: Champion of the Graphic Novel) 作者

陳福財的人生篇章和新加坡歷史交錯呈現，作者還以那段動盪的年代側面反映出漫畫的歷史變遷。毫無疑問，這可是一本層次豐富的大師級作品。

——《出版者週刊》

出色、新穎、值得細細品味，對新加坡感興趣的人不可不讀。一首美麗動人的輓歌……一次溫柔迷人又詼諧的自省，帶領讀者反思人生、進步與幸福真諦……可視為新加坡有趣而發人深省的沉思。

——蘇希爾·瓦達克思 (Sudhir Thomas Vadaketh)／《在馬來亞的微風中飄游》(Floating on a Malayan Breeze)、《艱難抉擇：挑戰新加坡的共識》(Hard Choices: Challenging the Singapore Consensus) 作者

一部足以匹敵辰巳嘉裕《劇畫漂流》的精彩作品……帶著《卡瓦利與克雷的神奇冒險》(The Amazing Adventures of Kavalier & Clay) 的迷人風格。毫無疑問是2016 年一等一的漫畫傑作。

——漫畫網站 The Beat

著眼於新加坡歷史中比較不為人知的部分，也讓我們以全新的角度思索過去。一部出色的作品。

——時政網站 The Middle Ground

本書是圖像小說，是畫冊，也是敘事散文，讓我們看見截然不同的新加坡……充滿對新加坡今昔的諷刺評論，讓漫畫成為說故事的出色媒介。本書切合時事又永恆雋永，無疑是多層次的敘事佳作。 —— The Malay Mail《馬來郵報》

要是每一本歷史書籍都像本書這麼匠心獨具、充滿創意又有趣就好了！

——馬來西亞《星報》生活網媒 Star2

作者探索新加坡的戰後神話與現實，對於將遵守既定秩序置於個人表達之上的政策提出嚴厲批判。透過引人入勝的敘事框架，這本結合有力陳述和高超藝術的作品讓人只想一頁接一頁讀下去。本書無限迷人，為圖像小說拓疆展界，高度推薦給喜歡政治諷刺漫畫或 Chris Ware、Art Spiegelman 作品的讀者。

—— *Library Journal*《圖書館雜誌》

《復仇者聯盟》、《蝙蝠俠》、《原子小金剛》，麻煩請往旁邊站。該是讓新加坡讀者認識《136 部隊》、《蟑螂俠》和《阿發的超級鐵人》的時候了——當然還有創作這些懷舊角色的漫畫家本人。插畫藝術家劉敬賢至今最具企圖心的作品，又一次挑戰極限之作。

——*TODAY*《今日報》

本書詼諧無極限，優美得令人心碎，富有煽動性的表述，為新加坡和馬來西亞歷史注入生命和款款深情。這是一本真正的大師級作品。

——歐大旭 (Tash Aw)／《和諧絲莊》(*The Harmony Silk Factory*)、
《五星級億萬富翁》(*Five Star Billionaire*) **作者**

劉敬賢的作品精彩至極，展現什麼都敢畫的大無畏精神。在向前輩大師致敬的同時，他更使出沉穩高超的平衡技巧，透過引人入勝的故事來呈現更龐大的敘事。本書真正的主角是新加坡，而本書也是作者呈現給國家的動人情書。

—— *Seattle Review of Books*《西雅圖書評》

十足原創……作者展現一般人難以企及的多變技巧……他編寫的虛構故事深富創意、面面俱到，就連最敏銳的讀者亦難以分辨虛實真假，摸不清這究竟是自傳還是小說，是記憶還是真實往事。　　　——網路文學雜誌 *The Rumpus*

不僅以民間野史平衡官方主流史觀，更提出了關於後殖民時代的新加坡去殖民化的歷史紀念與說故事的叩問……重申了個人經驗置於規模更宏大的國家集體敘事中……藝術家不是歷史旁觀者，而是編織在歷史的織物裡。

——菲利普·霍爾登 (Philip Holden)／
《後殖民寫作雜誌》(*Journal of Postcolonial Writing*)

藉實畫虛，以假求真：
讀《漫畫之王陳福財的新加坡史》的多重性

陳福財，又名陳查理，生於 1938 年，為馬來亞移民後裔，成長於新加坡，自幼熱衷於繪畫，並受到手塚治虫《新寶島》影響，進而對漫畫創作產生了興趣。1954 年於《前進》雜誌以《阿發的超級鐵人：覺醒》短篇，在老虎出版社出道。爾後與漫畫編劇黃伯傳合作，在投石出版社創作了戰爭漫畫《136 部隊》、科幻類漫畫《入侵》，並自主創作諷刺四格漫畫《雜燴山》。受到 1950 年代末日本劇畫影響，與黃伯傳再度攜手創作出《蟑螂俠》，並於蚊子出版社發行。晚年受到《高堡奇人》小說啟發，繪製了歷史反轉劇《獅城八月天》，一生創作不輟且風格多元，為其帶來了「新加坡最偉大的漫畫家」之美名。

讀者閱讀至此，或許會很好奇這位創作者究竟何許人也。但與其說陳福財是「新加坡最偉大的漫畫家」，不如說劉敬賢才是那位高手。事實上，陳大師的珍貴手稿、漫畫草稿，以及其他的繪畫創作、未公開的完稿作品，全都是這位青年漫畫家劉敬賢所「虛構」出來的。

作為《漫畫之王陳福財的新加坡史》的作者，劉敬賢，生於 1974 年，出身馬來西亞，成長於新加坡，自幼熱衷於繪畫，在劍橋就讀哲學時受到《凱文與虎伯》的啟發，創作了第一篇漫畫作品，往後集結成《*Frankie & Poo : What Is Love* (Incomplete & Abridged)》。在發現美國龐大的漫畫工業後，於羅德島設計學院就讀，受教於漫畫家大衛·馬祖凱利（David Mazzucchelli），逐漸進入 DC 等漫畫出版社，並與楊謹倫合作繪製第一個美式亞洲英雄角色「影子英雄」。本書則為其獨力創作的作品。

一開始，劉敬賢與我們一樣，對新加坡的「真實」是了解不深的。在美國受到種族歧視、排外主義的衝擊後，於《影子英雄》時期便萌生了製作陳福財故事的念頭，從史料搜集、專家學者訪問，再到視覺呈現的研究，都讓作者花了不少心思，經歷約莫五年的發想製作，終於完成這本概念獨創、屢獲獎項的作品。

而本作最高明的，則是假借陳福財之手，不僅歷時性地鋪述了新加坡的歷史，也藉由不同時期的創作，帶出當時的漫畫流行風格。「阿發的超級鐵人」系列，可說是結合了 1950 年代，手塚治虫圓巧的造型設計，以及橫山光

輝《鐵人28號》巨大機器人的發想；《136部隊》的視覺風格除了來自美國 Walt Kelly 的《Pogo》，也不免讓人想起日本戰前的作品《野良黑》，將不同陣營化作不同動物；其餘像是「入侵」系列連載於《飛龍》雜誌，其呈現的版面構成宛如英國漫畫期刊《老鷹》；而《我這一生最悲慘的歲月》恬淡的分鏡手法，頗有谷口治郎的風格，也呼應谷口被西方認識的1990年代。

當然，劇中虛構的作品，都不能只留在其時的靈感來源裡。劉敬賢在2018年安古蘭漫畫節的座談上就曾提及，陳查理（Charlie Chan）的命名，事實上是來自美籍華裔導演王穎《尋人》（Chan Is Missing）一片，對美國華人刻板形象「Charlie Chan」偵探的顛覆，而劇中多元的人物觀點，也啟發他以豐富的視覺風格，來處理新加坡來自四方的文化影響。

於是，《漫畫之王陳福財的新加坡史》便具有更多層的意義。在英國殖民下作為西方認識的「陳查理」，以及具有在地化、以福建語所構成的「陳福財」，哪個都是新加坡，哪個都是那個失蹤不在的「Chan」，因為他永遠不是真實的。

然而，「Chan」卻帶給我們接近真相的手段，這些書中的種種是實在的、曾經發生過的，必須透過不同的角度（視覺風格）來組織其樣貌。而劉敬賢既是曖昧地以「虛構」保留名為「真相」的細節，又以「作假」訴諸那不曾存在的「遺憾」，正如左派份子林清祥從未掌權、從未有一個發達的漫畫產業在新加坡，但那視覺風格是其來有自，那所思所想是有幾分證據。

這使我們不禁想問，那陳查理對漫畫滿懷的熱情，以及身在美漫社群外的疏離感，是否也有幾分是來自作者自身所感？會不會其實正巧是歷史的假象、虛構的幻影，激發了「求真」的意志，也是最終故事得以迷人之處？

若問題的答案是肯定的，在那幽默風趣甚至可愛的圖畫下，無論是面對漫畫產業，還是反烏托邦式的官方歷史，存有的可是小國哀戚且殘酷的宿命——並等待讀者逐一經驗與理解。

吳平稑／漫畫評論人

為虛構所動容，因真實而嘆息——掀開新加坡的神祕面紗

　　對臺灣多數人來說，「新加坡」三字絕不陌生，這個面積僅 728 平方公里的城市國家，不時出現在新聞媒體，比起許多幅員廣闊的「大國」，吸引了更多的關注。這當然不是臺灣獨有的現象，躋身為世界名列前茅的經濟體，新加坡的一舉一動原本就備受世人矚目。但比起其他國家，臺灣對新加坡似乎有著更多矛盾的情感。

　　在上世紀 60 年至 90 年代，臺灣曾和新加坡並列為「亞洲四小龍」，共同見證各自產業轉型帶來的經濟奇蹟，曾幾何時，一度平起平坐的對手，感覺早已遠遠超前。落敗的苦澀，在臺灣往往變成對勝者的歌功頌德，當作對現狀的檢討或貶抑。再加上同屬華人文化圈，新加坡成為臺灣許多人移居或移民的目標。「新加坡神話」成為這座島上眾人最常詠嘆的傳奇，無論政治、社會、經濟、教育、外交、衛生……新加坡常是許多媒體或評論者口中反覆叨唸，臺灣理應亦步亦趨學習的楷模。

　　姑且不論這種神話是否公允，又或者對照之下的臺灣真的有如此不堪？或許更根本的問題是：我們真的了解新加坡嗎？這座城市國家是經歷了怎麼樣的歷程，才達成今日的光鮮亮麗？為了「成功」付出的犧牲與代價？做出多少殘忍而無情的選擇？倘若不了解任何人事物的過去，只一味模仿對方當下的輝煌，有其形而無其神，終歸徒然。只有掀起新加坡的神話面紗，回顧歷史，才能正確認知這座城市的良美與醜惡，知道什麼是我們該努力學習的本質，什麼又是要盡力迴避的覆轍。

　　綜觀臺灣書市，從歷史縱深探討新加坡的書籍不是沒有，但整體而言仍屬稀少，新加坡新銳漫畫家劉敬賢的《漫畫之王陳福財的新加坡史》（以下簡稱《漫畫之王》）正好填補了這個缺口，給予我們重新理解新加坡神話的可能。

　　應該有不少人會對於這樣一本「漫畫」，能肩負起這樣的重任感到懷疑。帶有歐美漫畫風格的《漫畫之王》，反映出近年來「圖像小說」（Graphic Novel）的風潮。這個持續發展中的領域，尚未有明確而僵化的界定，大體而言，指的是跳脫過往連載形式的商業漫畫，以單冊為構思，運用各樣實驗的手法，呈現出更為深刻的感受或論述。在內容上，更趨近於傳統文學或非文學的書寫；形式上，則無拘無束地運用圖像敘事的潛力，就像打通了「漫畫」的任督二脈，兩者皆試圖探索「漫畫」表與裡的無窮可能。漫畫不只是

娛樂，而是利用圖像進行敘述與論述，引領讀者走入情感或事物的核心。

《漫畫之王》就是最好的例子，在這本書裡，作者藉由對漫畫家陳福財一生的敘述，重新檢視了新加坡的歷史。1938 年出生的陳福財，他所有的創作，都以現實政治為主題，無論處理的漫畫類型是科幻、超級英雄、兒童讀物或政治諷刺……作品中都隱含著他對新加坡時局的觀察與批判，尤其集中李光耀和同時期左翼政治領袖林清祥兩人在政壇的起落。陳的作品中沒有那些世人歌詠的美好神話，只有粗暴與冷酷的政治鬥爭。陳福財視林清祥為純粹理想的化身，他在最初受到的擁戴，更勝與他合作的李光耀，然而最終卻遭到李的利用與迫害，經歷黑牢和放逐，淡出了政治，林清祥那對不同族群、階層更寬容的政治願景也隨之煙消雲散。陳福財運用各種不同的筆調和隱喻，諷刺著李光耀在大權獨攬後，以國家的生存為由，肆意壓制言論自由，不能容忍任何一絲對政府的批評。國家權力無所不在的高壓控制，以對人權侵犯、貧富差距與種族隔閡為代價，打造出富裕天堂的外貌。

想當然耳，這樣的一位創作者，自然無法見容主流，陳福財的漫畫路並不順遂，不妥協的個性，讓他只能一邊做著大夜班的警衛，一邊畫著自費出版的漫畫。全書以多重文本的形式推進，眾聲合唱的主軸，是陳福財對自己人生的回憶，對照著陳福財不同時期的作品。在這條主線上，額外運用了照片、報紙等不同的媒介素材作為輔助，強化歷史的重量。作者本人也「現身說法」，擔任對老年陳福財的訪問者，營造出口述訪談的代入感；同時也虛構了一名少年讀者，由作者向他解說陳福財作品的弦外之音，以這樣的手法填補讀者在閱讀過程的背景知識。不同的視角，在作者流暢的圖像敘事裡，層層堆疊，周旋流轉，充分利用圖像小說的多樣性，刻畫陳福財的創作人生和他的時代。

然而，陳福財從來就不在，他是作者杜撰的角色，整本看是紀實的《漫畫之王》，是一本全然架空虛構的小說。

如同論者已指出的，透過圖像、照片和所有看似真實的文件，作者在《漫畫之王》中的虛構實驗，本身即蘊含著深意，呼應著全書最深沉的指涉，那就是：不要輕易相信歷史。[1]看似真確的事實，中間可能參雜著有意或無心的虛構和扭曲，一旦我們選擇輕易的相信，那就是選擇被人輕易的操控。這或許是全書最高明之處，讓虛構的形式本身成為論述的一環。需要強調，這樣的虛構並不等同於天馬行空的捏造，全書的任一段落，都充滿著對新加坡歷史或政經局勢堅實的考據，足見作者的用心。也正因為有這樣深厚的觀察，

才讓虛構的陳福財擁有「真實」的血肉。誇張點形容，甚至比「真實」更具說服力，更能讓人「神入」（empathy）過去之中，理解在「現在」表象下複雜難明的牽連與糾葛。

本書能在虛實之間達成完美的平衡，並開展出鞭辟入裡的論述，體現著圖像小說或圖像敘事獨特的價值與魅力。作者利用圖像所帶來的直觀，以及「有圖為證」的重量，經由不同敘事的角度和口吻，類似夢中夢或俄羅斯娃娃般，一層又一層堆疊著不同的虛構，慢慢引領著進入這則「故事」，為虛構的陳福財動容，也為真實的新加坡嘆息。《漫畫之王》就像童話裡高呼國王赤裸的孩子，每一格畫面、每一則文字都讓人直視新加坡，促使著人們重新省視「新加坡神話的神話」。對於長期陷入威權、經濟等相似迷思的臺灣來說，唯有經由這樣的省視，才能了解新加坡經驗有哪些值得效法或避免的地方，以及更重要的，同樣從戰後到今日，相較之下，臺灣達成了哪些成就以及未來該有哪些選擇。

最後，陳福財當然是不存在的虛構，但並不表示在現實中沒有一樣堅持的異議者存在。在一定程度上，我們可以視陳福財為作者的夫子自道，又或者是不滿或渴望改革現狀心靈的共同集合。雖然這些異議或反對，不見得能造成什麼實質的改變，無法撼動體制的一分一毫。然而，就像書中陳福財所言：

「總得有人把這些事說出來……這就是我在寫、我在畫的故事。那些漫漫長夜，無盡白晝。」

「雖然時間會沖淡一切，但至少在有限時間裡，我們都可以學著把某件事做好些。」

看似渺小，卻是所有面對威權甚或集權的人們共享的信念，並默默期盼他日終能燎原的星星之火。

翁稷安／暨南大學歷史學系助理教授

1　Yiru Lim, "Who is Charlie Chan Hock Chye?: Verisimilitude and (The Act of) Reading", 網址：https://bit.ly/3smftyA（最後檢閱時間：2022/05/10）。

目次

一山不容二虎
ONE MOUNTAIN CANNOT ABIDE TWO TIGERS

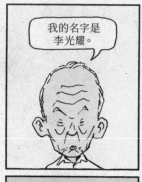

我的名字是李光耀。

我做了三十一年新加坡總理。

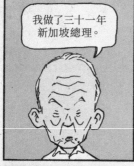

我生在一個普遍認為「英國人比我們更優秀，所以我們受他們統治」的社會裡。

但他們在二戰時被日本人打得落花流水，於是我們不再這麼想了。

你是誰？

我從小**名列前茅**。

我知道我不輸白人，跟他們一樣有能力領導新加坡。

於是我和**共產黨**勢力合作，取得新加坡獨立。

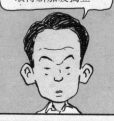

後來，為了國家發展，我只好把他們**鎮壓了**。

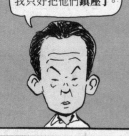

你做對了嗎？

大家都說新加坡太小，絕不可能靠自己獨立，

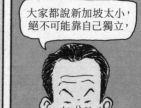

所以我們試著和馬來亞一起建立新國家。

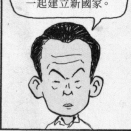

哎，偏偏就有人會被種族和傳統蒙蔽，看不見我這份願景的精髓。

自從1965年，我們和馬來西亞分家以來，新加坡的**成功**證明他們全都錯了。

但各位可別忘了，新加坡之所以能生存繁榮，完全是因為這個國家擁有**世界級的領導人**。

我們絕不能妥協

許多人視我為智識卓越的巨人⋯⋯

⋯⋯認為我在統治方面展現極高的**智慧**。

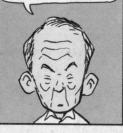

也曾有人質疑並挑戰我為新加坡選擇的道路。

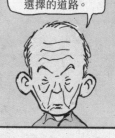

但他們現在在哪兒？

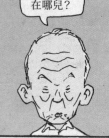

一山不容二虎
ONE MOUNTAIN CANNOT ABIDE TWO TIGERS

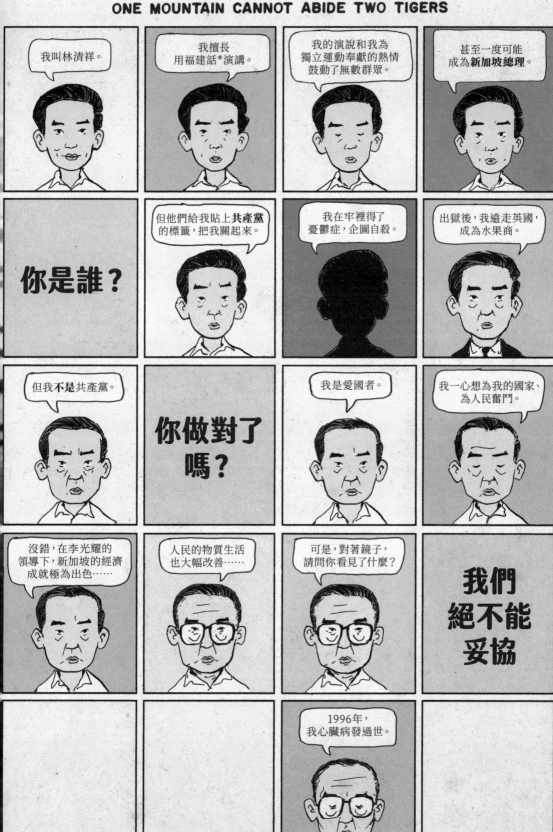

＊譯注：新加坡福建話，屬於閩南語中的泉漳方言，和臺灣話（台語）稍有不同。

前頁
一山不容二虎
1998
陳福財
未發表作品

查理・陳福財　72歲。2010年

一開始
我看的是手塚。

大家都說他是
「漫畫之神」。

我這裡有他的
那本書……

噢?

好。

我呢,我出生在
一個平凡無奇
的年分。

1938年。

嗯,如果從新加坡
的歷史來看……

1938年……

戰爭*之前,
不是特別有意義
的一年。

不過
英國漫畫
《比諾》#第一期
就是在那年
誕生的……

美國《超人》也在
那年初次登場。

* 新加坡日戰時期,1942–1945年。
編注:《比諾》由蘇格蘭出版公司DC Thomson出版,是史上發行時間最長的漫畫雜誌之一。

說不定，
我命中注定要成為
新加坡最偉大的
漫畫家吧。

漫畫之王陳福財
的新加坡史

陳福財

The Art of Charlie
Chan Hock Chye

劉敬賢 Sonny Liew 著

黎湛平 —— 譯

貓頭鷹

新加坡，紀伊國屋書店。

最近幾年，我都來這裡找漫畫。

以前我都去漫畫店……

戰後還有一種叫「五腳基租書店」*的地方。

又叫「街頭書鋪」。

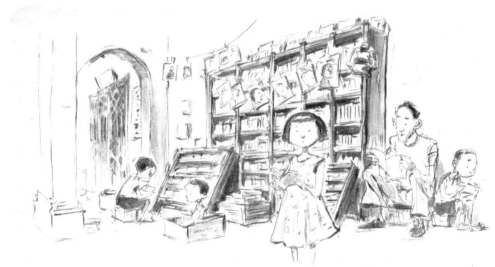

五腳基租書店（1966）｜陳福財｜紙本水墨

後來，各式各樣來自香港啦、上海啦，還有英國的漫畫開始傳入新加坡……

但我受英語教育，看不懂中文或其他語文的漫畫……

可我喜歡看圖。

當時有一本我特別感興趣。

＊譯注：「腳基」一詞來自馬來語的「腳」（kaki），而英語中的英尺也是「腳」（foot），所以五腳基實際上指的五英尺。19世紀初新加坡即規定騎樓走廊寬度不得少於五英尺。因此，五腳基也被用來代指騎樓走廊。

後來我才知道
那是**手塚治虫**的
《新寶島》[2]。

他十九歲那年畫的，
在日本賣了四十萬本。

但那時候我只知道，
他的漫畫看起來
好像真的**會動**……

感覺就像……

你真的……

……在開車一樣！

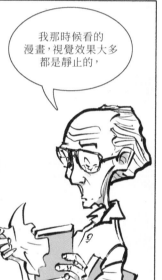

我那時候看的
漫畫，視覺效果大多
都是靜止的，

所以
那本書真的讓我
開了眼界。

好啦，
現在我要來
看漫畫了。

幾小時後……

小小?

不，不，
當然不買。

我再也不買
漫畫了。

太貴了。

而且它們大多
都是垃圾。

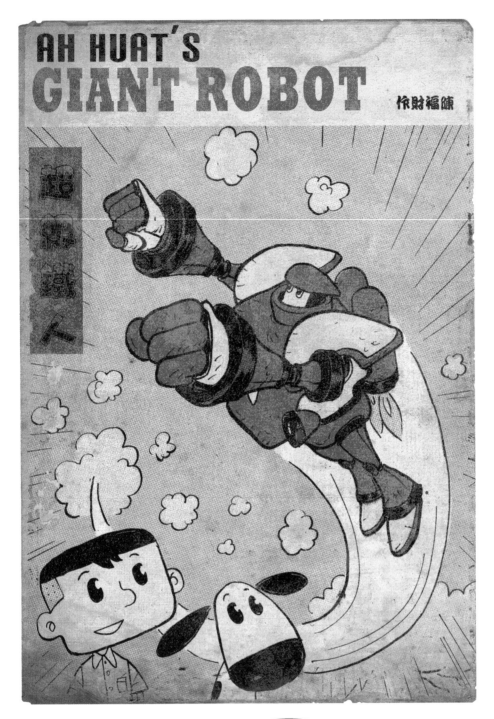

上圖
阿發的超級鐵人　第1集
1956／陳福財／投石出版社
右頁
阿發的超級鐵人：覺醒
1954／陳福財／老虎出版社
《阿發的超級鐵人：覺醒》是
陳福財首部公開發表的作品，
當時他16歲。這篇34頁的作品
先以摘要方式刊登於《前進》
雜誌，再由投石出版社完整發
行《阿發的超級鐵人》第1集。

阿發、好友**偉明**、
小狗**幼幼**，還有主角
超級鐵人在《覺醒》
首次露臉……

超級鐵人
本來**不會動**，
但兩個男孩偶然發現
它只對**中文**指令
有反應……

現在又要去哪裡？

等一下就知道了啦！

你跑來採石場做什麼？

原本我只是帶幼幼來散步……

牠追球，追著追著就發現這個入口了。

就是這裡。

哇嗚，這裡好黑喔。

我們到底——

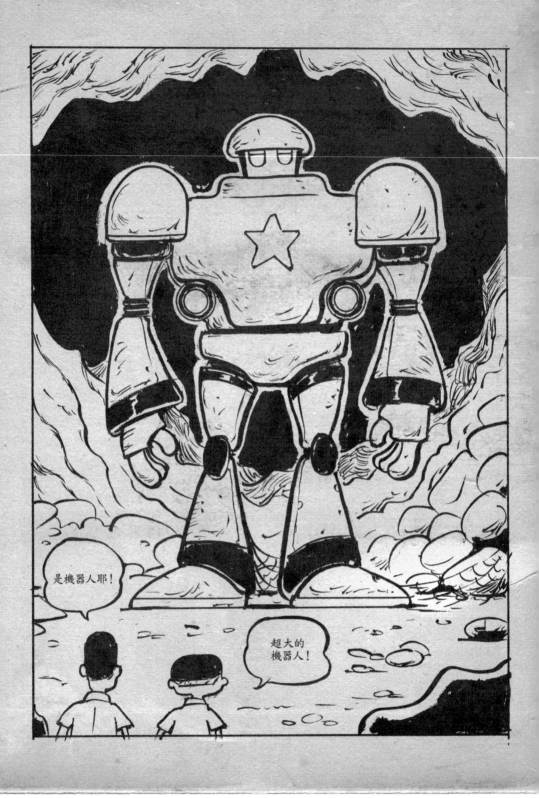

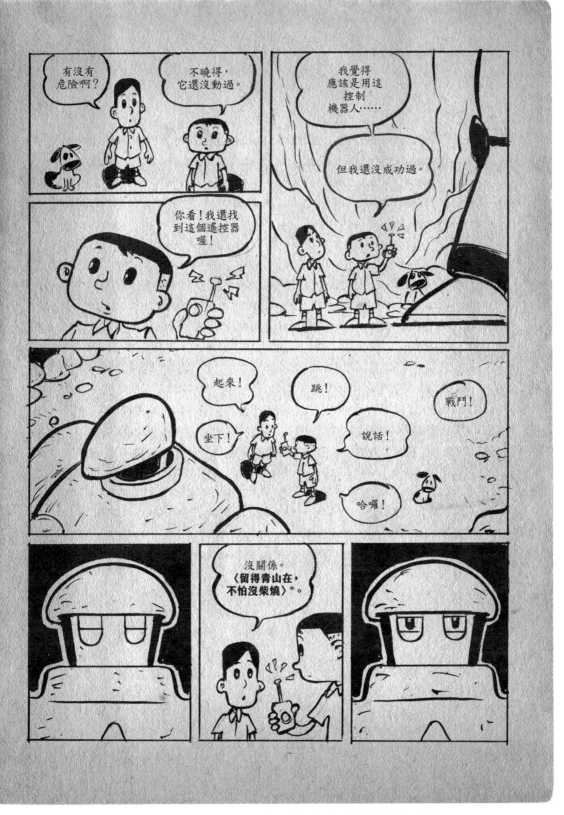

＊編注：原著語文為英文，但此處他們說出了中文，機器人聽到中文後才有了反應。

FIGHTING SPIDERS, LONGKANG FISH

童真年代

查理・陳福財　10歲。1948年

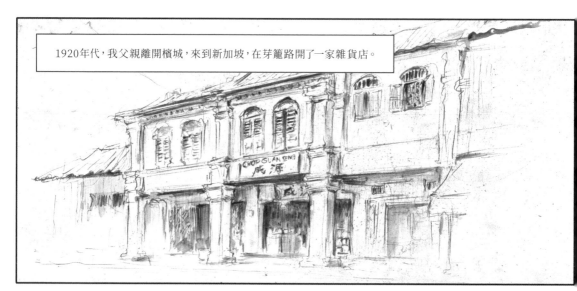

1920年代，我父親離開檳城，來到新加坡，在芽籠路開了一家雜貨店。

芽籠路雜貨店（1987）│陳福財│紙本水墨／取材自老照片與陳福財本人回憶。

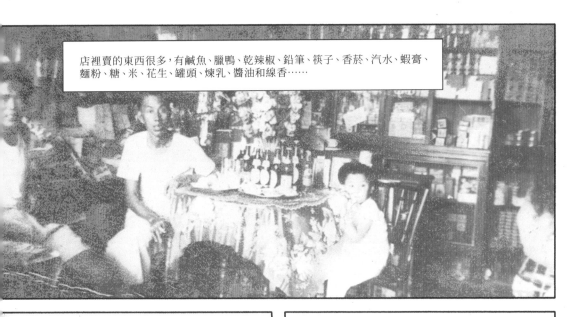

店裡賣的東西很多，有鹹魚、臘鴨、乾辣椒、鉛筆、筷子、香菸、汽水、蝦膏、麵粉、糖、米、花生、罐頭、煉乳、醬油和線香⋯⋯

當時一共有八個人住在店屋裡：爸媽、我哥、兩個妹妹、兩個表哥和我。

表哥們年紀都比我們大，也都在外面工作。我是唯一留在店裡幫忙的孩子。

主要是因為我可以趁店裡沒客人的時候畫畫。

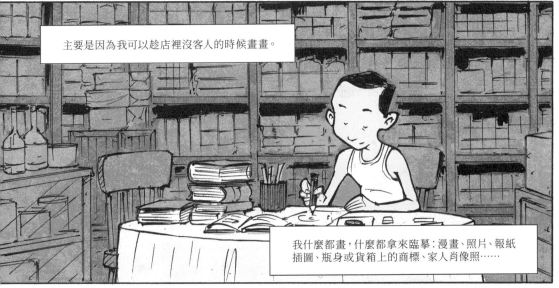

我什麼都畫，什麼都拿來臨摹：漫畫、照片、報紙插圖、瓶身或貨箱上的商標、家人肖像照⋯⋯

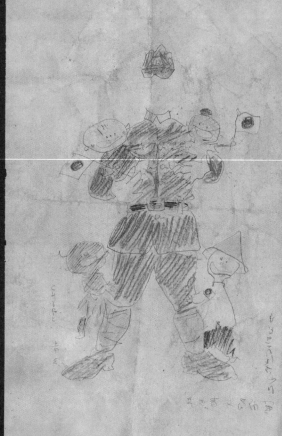

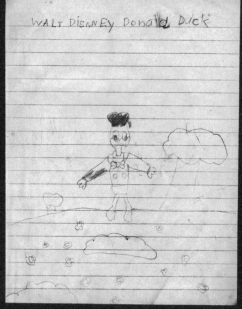

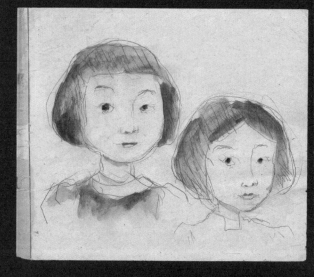

左上
瓦斯燈
1947

右上
大東亞共榮圈
1945 臨摹日本宣傳刊物

左下
華特「迪斯奈」唐老鴨
1944

右下
妹妹
1949

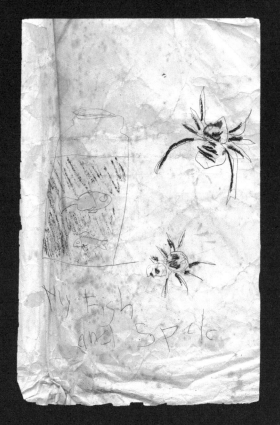

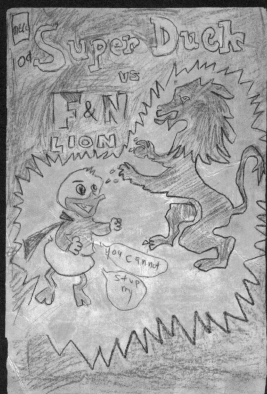

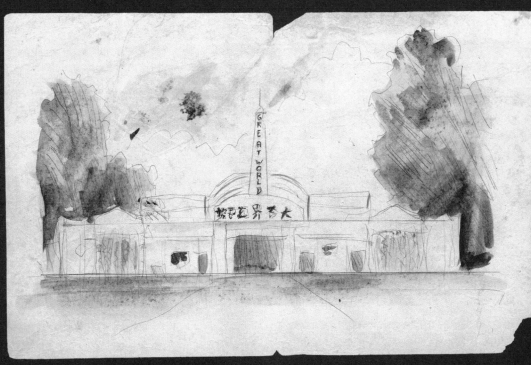

左上	右上	下
鬥蜘蛛、撈渠魚	**超級鴨大戰F&N獅**	**大世界遊藝場**
1944	1948	1949 臨摹明信片

當時店裡有位常客，姓林，他常來買紙牌、信封什麼的。

有天他跟我父親說，他可以利用關係送我進英校讀書[3]。

我就是這樣才進了珍珠山小學。

我父親不大明白林先生為何如此慷慨。

後來他向林先生問起此事，才知道林先生對我的印象是「我顧店時總是在認真讀書」。

（但我不確定父親到底有沒有向林先生解釋清楚。）

不過，對我來說，
畫畫的確是某種「學習」。

說不定比讀書更重要。

野呂新平就說過：「畫畫
是觀看，也是發現。」

阿爸
1976 陳福財
紙本水墨／臨摹父親舊照

「畫畫是觀看，也是發現。每次畫畫都能發現新意。」
——日本漫畫藝術家　野呂新平（1915-2002）

要想靠畫畫吃飯，一般都會遭遇各種阻力。

不行！
我不准！
藝術家欲按怎
甲會飽？＊

＊（福建話：畫畫能當飯吃嗎？）

但我父親不是這種人。

或許我家正好是那個時代的寫照吧，不窮，但也不算有錢……

那個時代的父母跟現在不一樣，父親對我們並沒有太多期望。

他只想知道一件事。

會當甲飽？＃

＃能養活自己嗎？

我想，在我父親心裡，畫漫畫跟畫廣告插圖差不多。雖然不大可能賺大錢，但都是足以養活自己的工作。

所以他讓我自己決定。

後來，他後悔了。

我一直不大清楚我父母到底知不知道我在幹嘛。

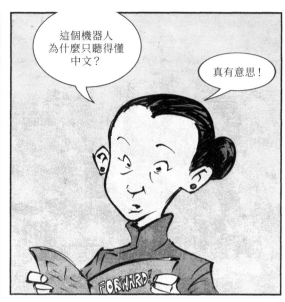

這個機器人為什麼只聽得懂中文？

真有意思！

其實我也可以向他們解釋，這樣設計只是為了反映新加坡華人社經地位分裂的現象：權貴階級會英語，被剝奪公民權的窮民只懂華語和方言……

你畫這個……他們付你多少錢？

你得學著存錢，知道吧？

好幾代前就從馬來亞移民過來的華人，早已習慣這裡的殖民制度。但這個制度對新移民而言卻非常陌生。在英國人的統治之下，他們的工作和教育機會處處受到限制。

你爸和我不會永遠在你身邊。

總有一天，你得生養自己的孩子。

阿樂的兒子也才比你大幾歲？他都已經成家，也有自己的房子了。

但是，或許這一切正所謂「盡在不言中」吧。

這個真有趣！

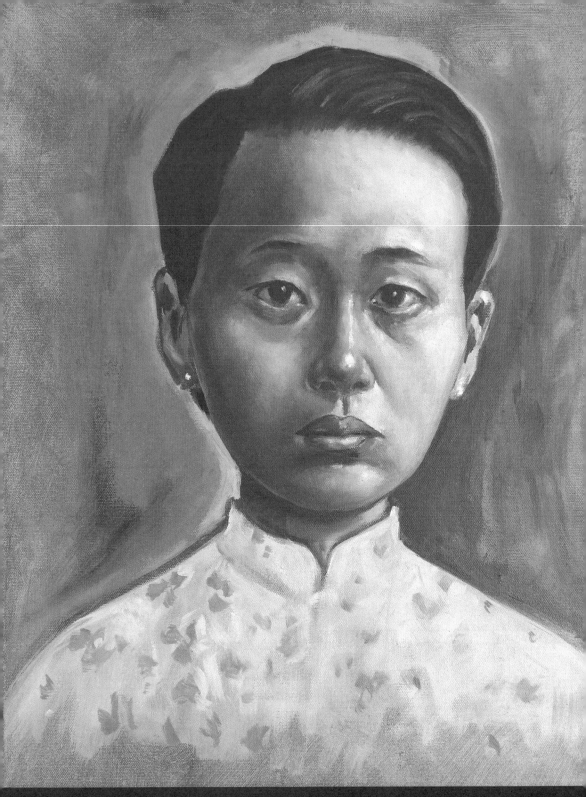

阿母
1983
陳福財
油畫／臨摹母親年輕時的照片

右頁起
芽籠山
1986
陳福財
摘自陳福財自費出版的短篇故事集

GEYLANG HILL 芽籠山

BY CHAN HOCK CHYE

小時候，我們住在芽籠路上的店屋裡。

每天傍晚吃飯以前，我哥、我和兩個妹妹經常會去我們命名為「芽籠山」的地方。

妹妹玩彈珠，我和我哥會跟附近的男孩子一起玩「打棍」。

首先，我們會在場上擺好四個壘。

接著在地上挖出一個磚頭大的小洞，插上一根短棍。

輪到你的時候，你得用根長棍把地上的短棍敲到半空中。

打棍（Ta Guan）是廣東話，意思是敲棍子。

23

然後接著再敲一次。
盡力把短棍敲到越遠
越好。

其他人開始追棍子、
接棍子……

再把棍子傳給守在壘上的男孩。

而你要跑壘,跑得越快越好。

山頂上常有一群小孩會大聲替你加油。

老照片裡的芽籠山不過是個幾吋高的小土丘。

若舊地重遊

你幾乎無從得知

那座「山」，是否只是光影把戲

在那狂野舊時光裡

無從辨明往事的真實面貌

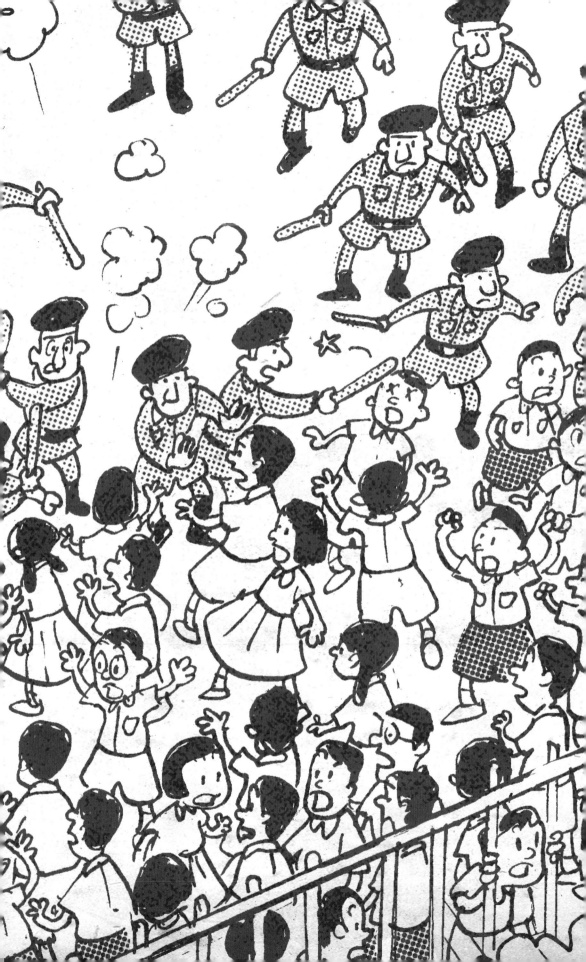

第二章

CHARLIE JOINS THE REVOLUTION

置身革命

查理 · 陳福財　16歲。1954年

加油！加油！加油！加油！
加油！加油！加油！加油！

加油！加油！加油！加油！
加油！加油！加油！加油！

什麼時候輪到阿東？

嗯……再兩場吧。

加油！加油！加油！……

有人跑進田徑場欸！

<他們在打學生！>*

<他說……>

發生什麼事了？

警察在打學生！

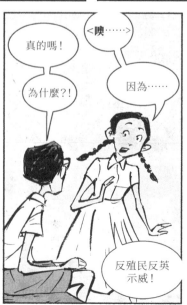

<噢……>

真的嗎！

為什麼？！

因為……

反殖民反英示威！

快來啊！

可是……

＊編注：此處<>中的對話為中文。本書翻譯自新加坡英文漫畫，書中偶爾會出現中文對話，此類情形在台灣翻譯版中無法呈現，故均以<>突顯原文英語以外的對話。

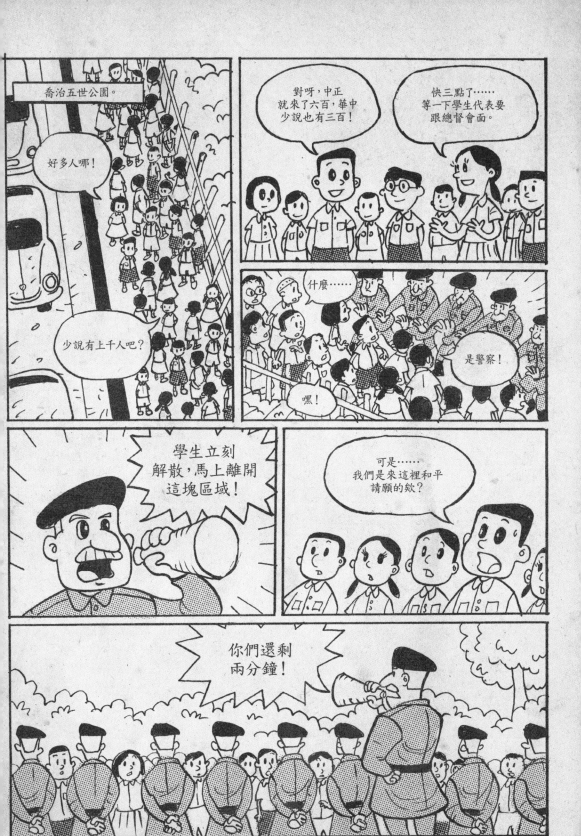

本頁起：**阿發的超級鐵人　第1集** (1956)｜陳福財｜投石出版社
部分取材自陳福財1954年5月13日的親身經歷。漫畫描述警方驅離喬治五世公園（1981年更名為「福康寧公園」）的示威學生，並且認為這是警方的無端攻擊行動。[4]

怎麼這樣？
讓我們待久
一點吧！

哼。

現在就把
他們趕走！

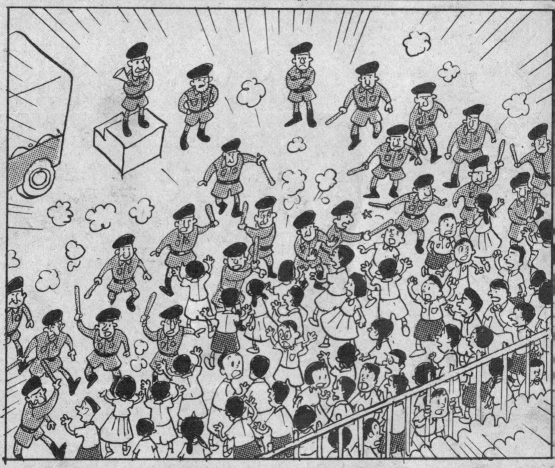

我們只是想見一見總督而已呀!

我得去找人幫忙!

停車!停車!<停車>*!

怎麼啦?孩子?

他們在打學生!

能不能麻煩您送我去惹蘭勿剎體育場?

沒問題!上來吧!

謝謝!

體育場那邊有活動?

對,今天是華校運動會,有很多學生在那裡!

謝謝您!

祝你好運!

＊編注:此處加<>說的是中文。

33

體育場內。

加油加油加油！

加油！

什麼時候輪到阿東？

再過兩場就換他了。

喂，你看！

嗯？

警察在打學生！！

天啊！

我們得去幫忙！

現在要去哪兒？

總督府！

大家跟我來！

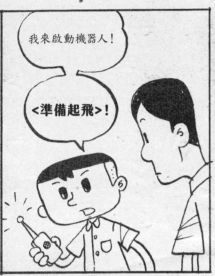

我來啟動機器人！

<準備起飛>！

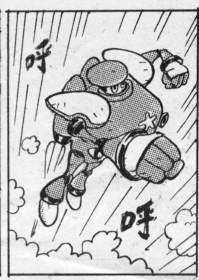

呼

呼

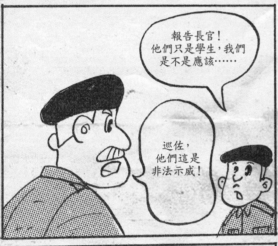

報告長官！
他們只是學生，我們
是不是應該……

巡佐，
他們這是
非法示威！

給我繼續
執行任務，除非
我下令──

碰

搞什──

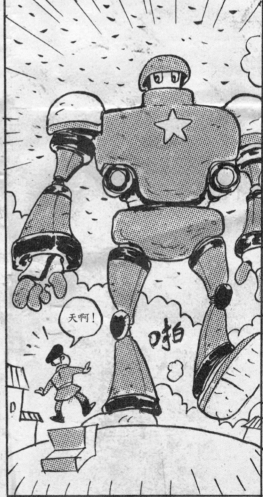

天啊！

啪

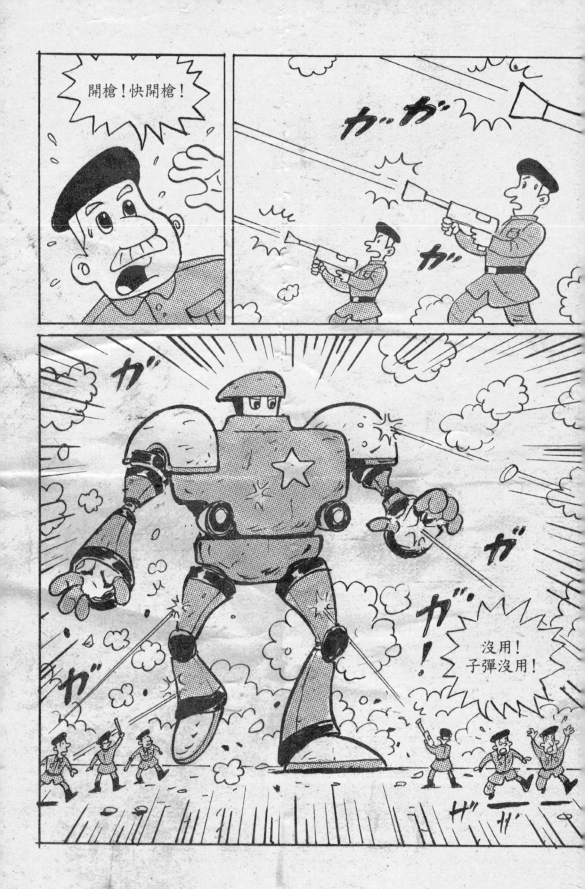

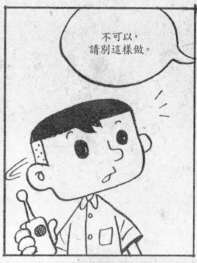

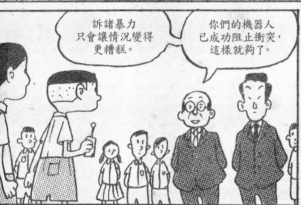

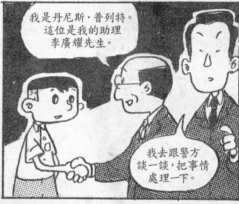

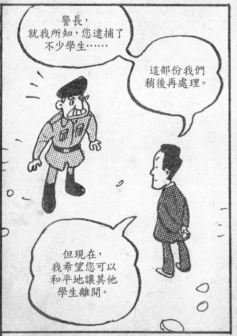

本篇稍微改寫5月13日事件實況。在漫畫的虛構事件中，英國女王御用大律師丹尼斯‧普里特與其助理律師李光耀在現場主動進行斡旋；事實上，這兩位是後來、也就是兩人答應擔任48名於本次事件遭逮捕的學生的辯護律師後才涉入的。[5]

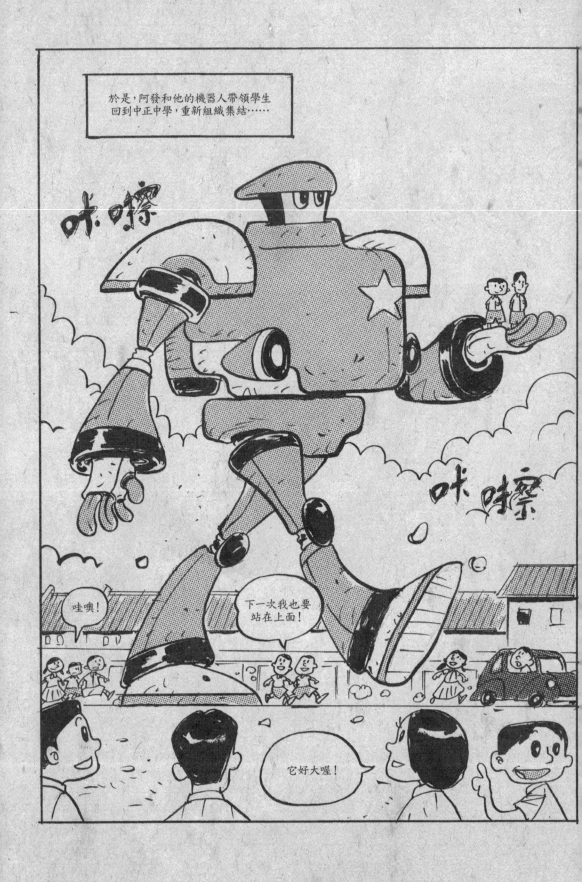

中正中學，月眠路，2011年。

對……
對……

就是這裡。
都過了好多年
囉……

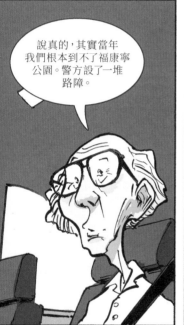

說真的，其實當年
我們根本到不了福康寧
公園。警方設了一堆
路障。

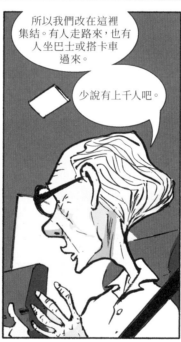

所以我們改在這裡
集結。有人走路來，也有
人坐巴士或搭卡車
過來。

少說有上千人吧。

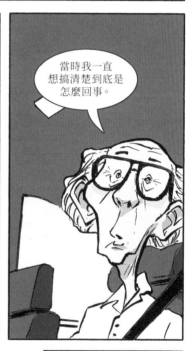

當時我一直
想搞清楚到底是
怎麼回事。

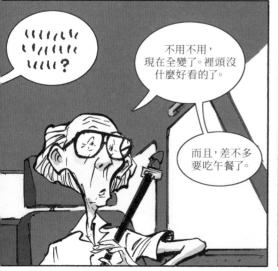

\\\\\
\\\\\
\\\\\？

不用不用，
現在全變了。裡頭沒
什麼好看的了。

而且，差不多
要吃午餐了。

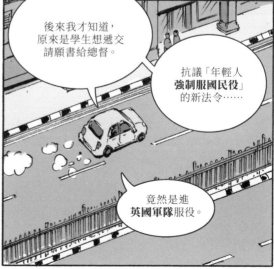

後來我才知道，
原來是學生想遞交
請願書給總督。

抗議「年輕人
強制服國民役」
的新法令……

竟然是進
英國軍隊服役。

知名小吃「加東叻沙」創始店。

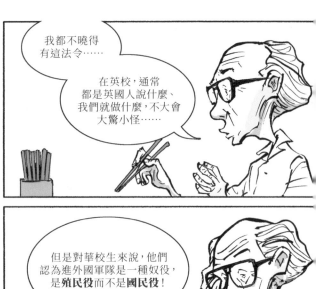

我都不曉得有這法令……

在英校，通常都是英國人說什麼、我們就做什麼，不大會大驚小怪……

但是對華校生來說，他們認為進外國軍隊是一種奴役，是**殖民役**而不是**國民役**！

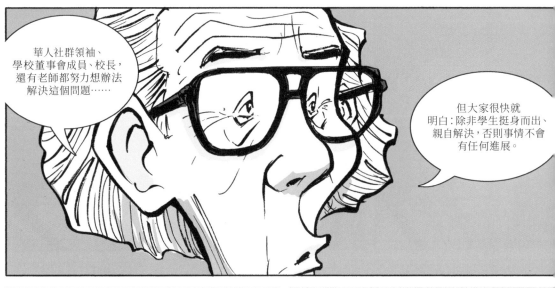

華人社群領袖、學校董事會成員、校長，還有老師都努力想辦法解決這個問題……

但大家很快就明白：除非學生挺身而出、親自解決，否則事情不會有任何進展。

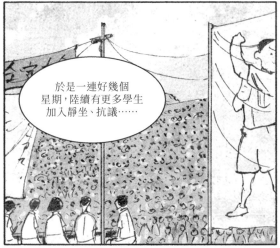

於是一連好幾個星期，陸續有更多學生加入靜坐、抗議……

最後英國人只好放棄這個主意。

你看這些照片。
好多名人來這裡吃叻沙，
但沒有一個是畫漫畫的。

只能說
他們不識貨
吧。

反正向來
都是這樣。

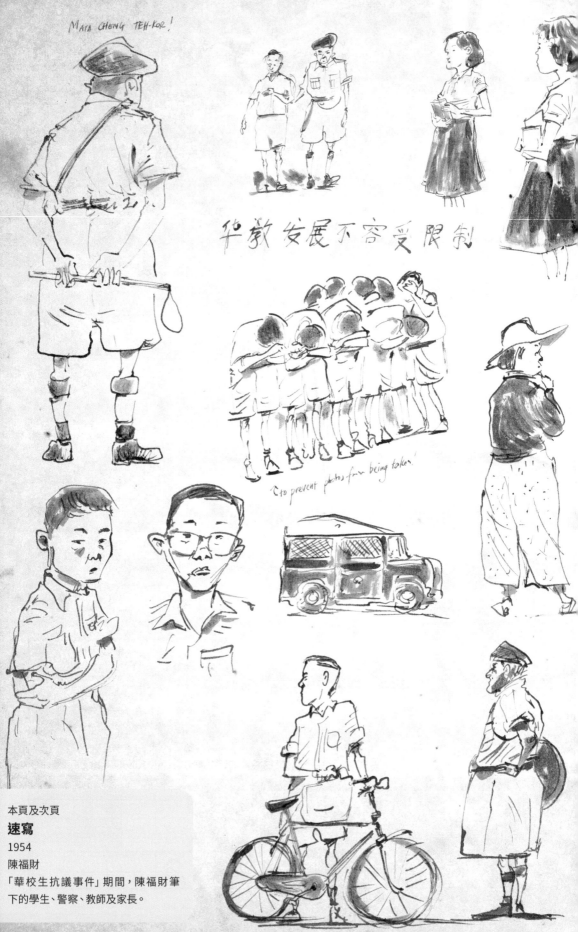

MATA CHENG TEH-KOR!

华教发展不容受限制

←to prevent photos from being taken!

本頁及次頁
速寫
1954
陳福財
「華校生抗議事件」期間，陳福財筆下的學生、警察、教師及家長。

42

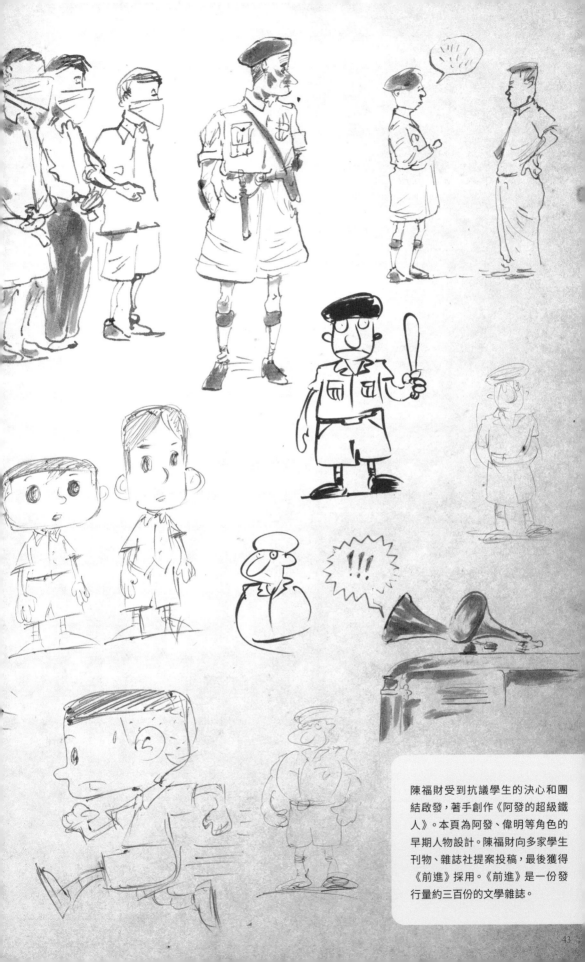

陳福財受到抗議學生的決心和團結啟發，著手創作《阿發的超級鐵人》。本頁為阿發、偉明等角色的早期人物設計。陳福財向多家學生刊物、雜誌社提案投稿，最後獲得《前進》採用。《前進》是一份發行量約三百份的文學雜誌。

圖及次頁

公車上的女孩

1988

陳福財

自費出版

節錄自陳福財創作的短篇故
事。這個畫風後來成為陳福財
自傳漫畫的風格基礎。

不知為何，這種失望的心情一下子就過去了。
我感覺微風輕拂臉龐……

我心裡十分明白，來日方長，充滿著希望。

上圖
《前進》雜誌封面
1954｜陳福財｜老虎出版社

次頁
阿發的超級鐵人
第2集：福利巴士工潮事件
1956｜陳福財｜投石出版社
選錄自陳福財依1955年5月12日「福利
巴士工潮事件」創作的短篇作品。

「福利巴士工潮事件」中，
新加坡巴士車工友聯合會
和福利巴士公司的談判陷入僵局，
最後演變成暴力事件，造成
四人死亡、三十一人輕重傷。

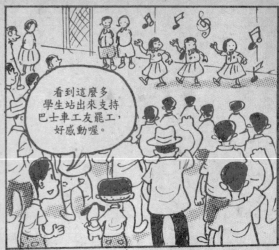

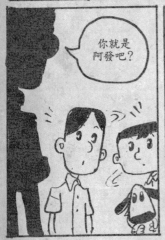

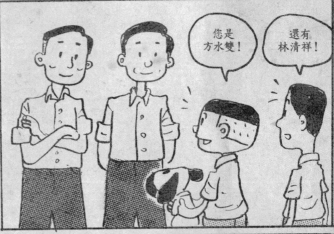

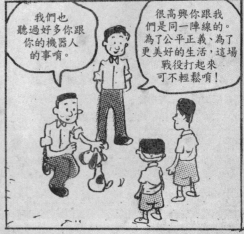

陳福財的虛構場景：罷工僵局期間，漫畫人物阿發、偉明和小狗幼幼與真實人物工會領袖方水雙、林清祥初次見面。[6]

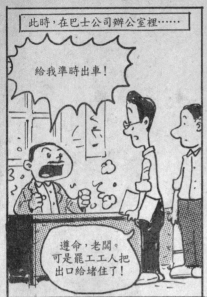

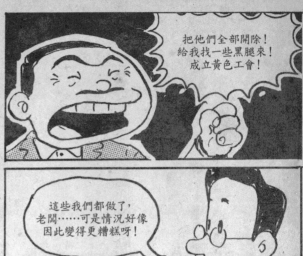

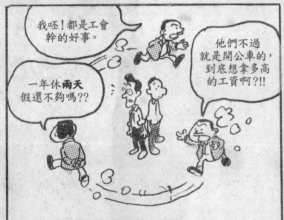

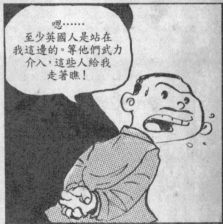

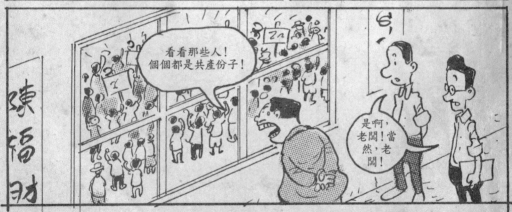

陳福財並不同情**福利巴士公司**的資方立場。在他筆下，他們麻木不仁、極盡剝削之能事，罔顧員工福祉。「黃色工會」多為貶抑之詞，用以指稱由資方成立、親資方或受資方控制的工會。「黑腿」指的是破壞罷工者，是資方僱來取代不聽話、不合作的勞工，暗地破壞罷工活動的人。

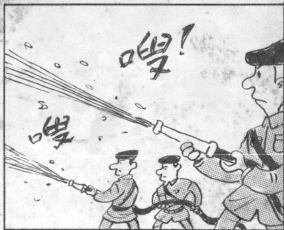

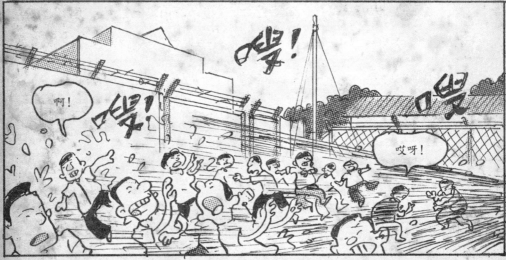

官方將「福利巴士工潮事件」歸咎於共產份子煽動罷工,繼而導致暴力衝突。但參與罷工的工會領袖堅稱,
他們自始至終只關心工人福祉、想改善工人生活。據事件目擊者描述,警方過度挑釁的驅離手段可能是暴動
引爆點:警方驅離觸動罷工者壓抑已久的憤怒和沮喪,自此一發不可收拾。[7]

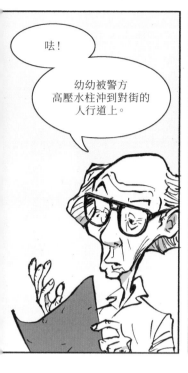

咈！

幼幼被警方
高壓水柱沖到對街的
人行道上。

你總是可以用
「無辜小動物受傷」賺取
讀者的同情心。

這算不算
操弄？

當然算。

說故事
不就是這麼
回事？

不如這樣……

我來給各位講講**張倫銓**的
故事吧。

通常的版本
是這麼說的……

張倫銓　16歲。（1939-1955）

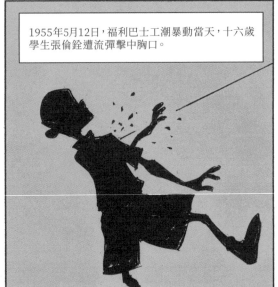

1955年5月12日，福利巴士工潮暴動當天，十六歲學生張倫銓遭流彈擊中胸口。

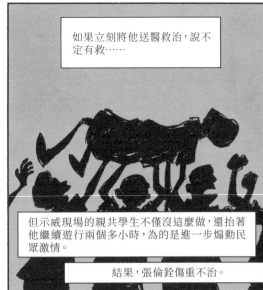

如果立刻將他送醫救治，說不定有救……

但示威現場的親共學生不僅沒這麼做，還抬著他繼續遊行兩個多小時，為的是進一步煽動民眾激情。

結果，張倫銓傷重不治。

你在歷史書籍、歷史小說、部落格和各類網站讀到的都是這個版本。

「遭不明人士槍擊」。

稍早，然而，當天的報紙雖不完全支持這套版本……加坡

民變成暴民，使警方被迫成為他們攻擊的象。」

……告訴法官，沒有明確證據指出張姓學何時，以及在何處死亡。張生於五月十三日晨一點二十分被四位民眾送至新加坡中央。如果當時有人聽到醫師宣布張生死亡這就算證據確鑿。

他又說：如果病理解剖發現張生死於傷造成的出血性休克，亦不失為強而有力的證。

「你 也只留下曖昧不明的說詞。 四個人是否有所疏忽。」

亞歷山大說萊布如博士證明張姓學生若沒有遭到耽誤就醫時間，很有可能存活下來。

另一方面，他說若是這些人抬他到醫院前就已經死亡，這些人就不須負責。

亞歷山大表示，如果當時有醫師能在張生中槍後立即檢查傷勢，他會更願意採信病理證據。

他說：「沒有任何證據支持張生到院時是否還活著，或者已經死亡。」

張倫銓是否當場死亡？

有沒有可能救回一命？

你我並未在現場
親眼目睹、親耳聽聞這一切，
所以大概永遠都不可能
知道事實真相吧。

當然，如果前面
那個「普遍說法」正確無誤，
這倒是讓我們見識了共產份子
黑暗邪惡的靈魂⋯⋯

也就是說，他們把
「男孩之死」的宣傳價值
看得比男孩的生命
更重要。

工會領袖、學生、政客和
記者不過是看板人物，是他們
達成目的的炮灰。

但是，萬一
這不是事實呢？

那，這個故事
到底在告訴我們
什麼？

第三章

STANDING ON OUR OWN TWO FEET

站
起
來

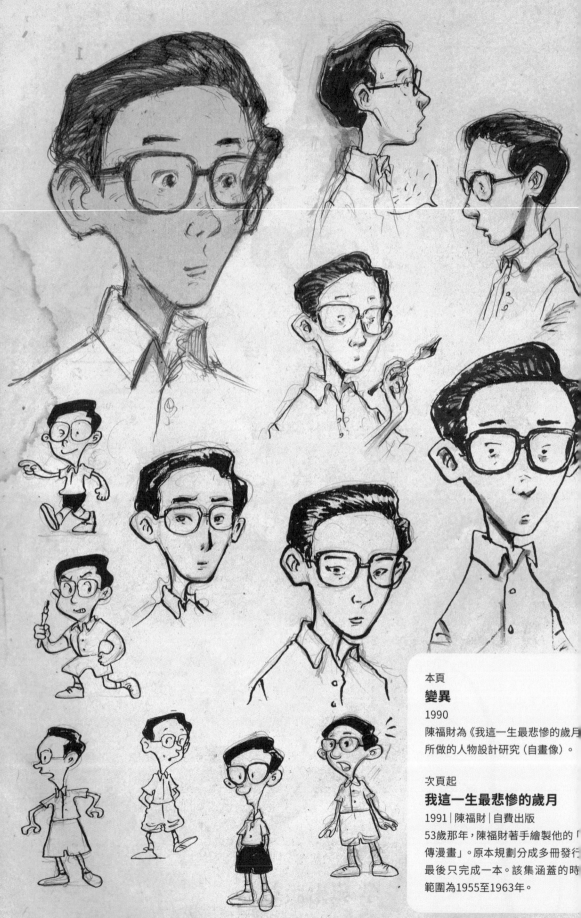

本頁
變異
1990
陳福財為《我這一生最悲慘的歲月》
所做的人物設計研究（自畫像）。

次頁起
我這一生最悲慘的歲月
1991｜陳福財｜自費出版
53歲那年，陳福財著手繪製他的「□
傳漫畫」。原本規劃分成多冊發行□
最後只完成一本。該集涵蓋的時□
範圍為1955至1963年。

1955年12月。

我要去郵局，手裡拿著要寄給檳城親戚的包裹。

《前進》刊出《阿發的超級鐵人》已是十五個月前的事了。

我在「福利巴士工潮事件」結束後，交給《前進》一份稿子，揭發警方和殖民主義者在事件中的**卑劣之舉**。

但這回他們以「版面不夠用」的理由退稿了。

單格漫畫比較適合我們雜誌……

你的頁數佔太多了……

〈對不起。〉＊

我才剛起步的漫畫事業看來是曇花一現，還沒正式開始就失敗了。

這時突然間——

嘿！

嘿！

嘿！！

嘿！

畫漫畫的！

＊編注：這裡說的是中文。

你是查理·陳
對不對？

呃……
對。

我的老天，你這傢伙
真的很難找欸！

找我有事嗎？

你的
漫畫呀！

機器人那個！

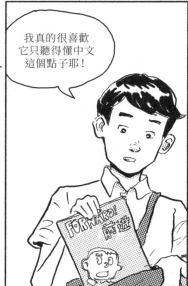

我真的很喜歡
它只聽得懂中文
這個點子耶！

要不要來我家？
我有很多漫畫唷！

喔，對了，我叫
黃伯傳，英文名字是伯特。
很高興認識你。

一週後……

嘿！

嘿！
你到啦？！

這我弟，
亞歷。

嗨。

上來吧！

亞歷，去幫我倒
兩杯柳橙汁。

你自己去倒！

他真的有好多漫畫喔！

我來看看
啊……我想給
你看的是……

你說你有很
多漫畫，真的
不是在開玩
笑耶！

那當然，
我從不拿漫畫
開玩笑！

這幾本是**美國EC漫畫公司**出的，超讚……

畫功和故事都是一流的！

哇噢。

很厲害吧？

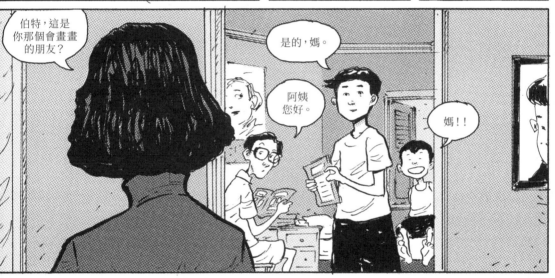

伯特，這是你那個會畫畫的朋友？

是的，媽。

阿姨您好。

媽！！

你確定你爸媽不介意我來你家？

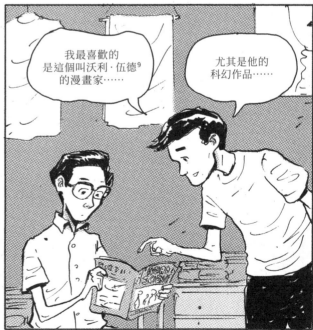

我最喜歡的是這個叫沃利·伍德[9]的漫畫家……

尤其是他的科幻作品……

才不會呢，別擔心！

當然，你的風格跟他非常不同……

但這也沒什麼不好！

我最迷**手塚**……

他是日本的漫畫家……

我喜歡《老鷹》*！

下次我拿給你看！

《老鷹》也很厲害……

你看！

嗯嗯，很棒！

他們會用模型作參考，也會請別人擺姿勢再拍下來，畫出非常**寫實**的人物。

《大膽阿丹》！他是未來飛行員喔！#

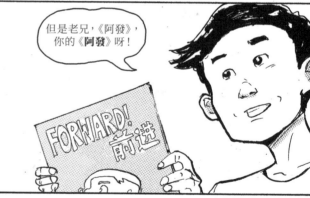

但是老兄，《阿發》，你的《阿發》呀！

FORWARD! 前進

什麼？喔……

我想第一回大概也是最終回了吧。他們好像不是很想繼續登……

*譯注：英國兒童漫畫雜誌。

#編注：《大膽阿丹：未來的飛行員》是《老鷹》雜誌在1950至1967年發行的漫畫，故事背景設定於1990年代，阿丹是太空飛行員。

是啊，
我在找你的時候，
也有所耳聞。

那麼……？

我有個**叔叔**，
他家開印刷廠……

我覺得我們
應該可以說服他
出版〈阿發〉。

你知道嗎，
我有好多點子、好多故事
想說……

可是我完全
不會**畫畫**。

如果我們倆**合作**
的話……搞不好真能
闖出一番事業來！

我也可以！
我**超會**畫的！

你覺得呢？

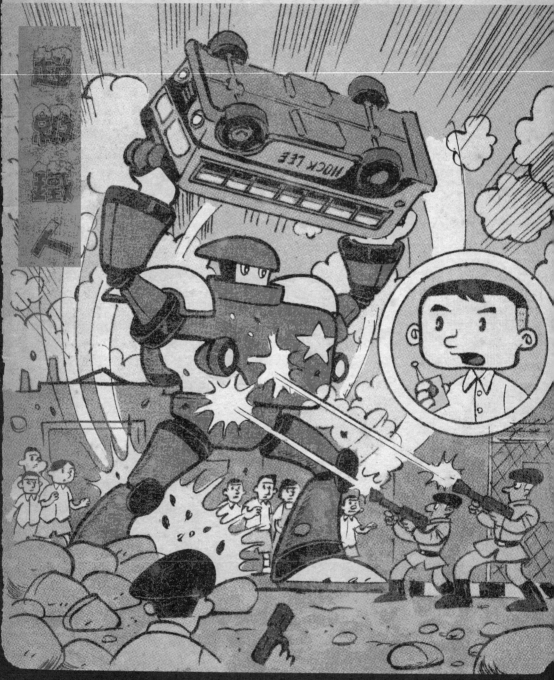

AH HUAT'S GIANT ROBOT

陳福財

上圖
阿發的超級鐵人　第2集
1956
陳福財
投石出版社

次頁起
我這一生最悲慘的歲月
1991
陳福財
自費出版

1956年1月。

WONG PRINTING & CO

畫帶了沒?

當然帶了。

嗨,叔叔。

這位就是我跟您提過的那個朋友。

嗨,伯特。

喔,對⋯⋯那個插畫家。

是**漫畫家**!他很厲害唷!

黃先生您好。

伯特跟我說,他認為漫畫有賺頭。

對呀!那些畫超人的傢伙一年少說賺進十幾萬欸!

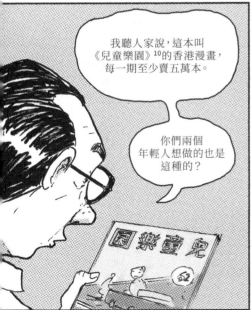

我聽人家說,這本叫《兒童樂園》[10]的香港漫畫,每一期至少賣五萬本。

你們兩個年輕人想做的也是這種的?

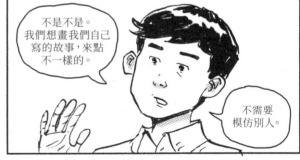

不是不是。我們想畫我們自己寫的故事,來點不一樣的。

不需要模仿別人。

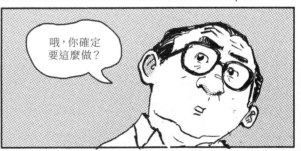

哦,你確定要這麼做?

67

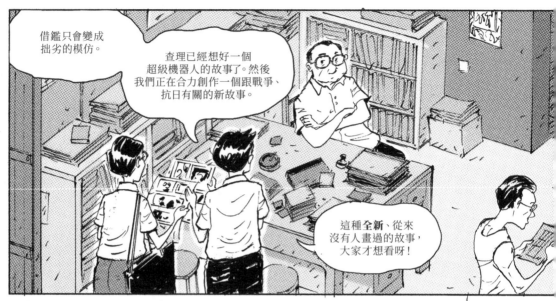

借鑑只會變成拙劣的模仿。

查理已經想好一個超級機器人的故事了。然後我們正在合力創作一個跟戰爭、抗日有關的新故事。

這種**全新**、從來沒有人畫過的故事，大家才想看呀！

你們小孩子會對這種事感興趣？

當然！機器人就很受歡迎。

況且，我們的抗戰漫畫會以動物為主角，小孩子一定會喜歡！

好吧，好吧，只要**能賣**、能賺錢，你們想做什麼我都不管。

機器人故事有幾頁？

大概二十吧⋯⋯

阿成，寫張領據過來。

這次我先付你一頁兩塊⋯⋯

所以總共是四十塊錢。

那另外那件事呢？

嗯？

喔，對喔。

好，沒問題，反正現在那裡沒人用。

上來吧，查理！

什麼另一件事啊？

哦，我叔叔剛好有個空房間……

歡迎來到我們的**漫畫工作室**！

我可以在這邊寫稿……

那裡放書和參考資料……

然後我們還得幫你弄一張像樣的繪圖桌來！

這些我們拿什麼來付啊？

蛤？

這裡真的很棒……

但我不確定我們是否負擔得起……

錢的事讓我來操心。你只要專心畫畫就行了……

將來等我們**出名了**，你再還我就好啦！

WONG P

當天稍晚……

你拿到第一份稿酬，我們的工作室也有著落了……

我認為這值得看場**電影**慶祝慶祝！

去「奧迪安」看？

才不咧！要就去「麗士」！看完再去吃潤餅配囉惹*吧。

＊譯注：新馬地區常見的蔬果沙拉。

漫畫！

耶嘿！

嘿！

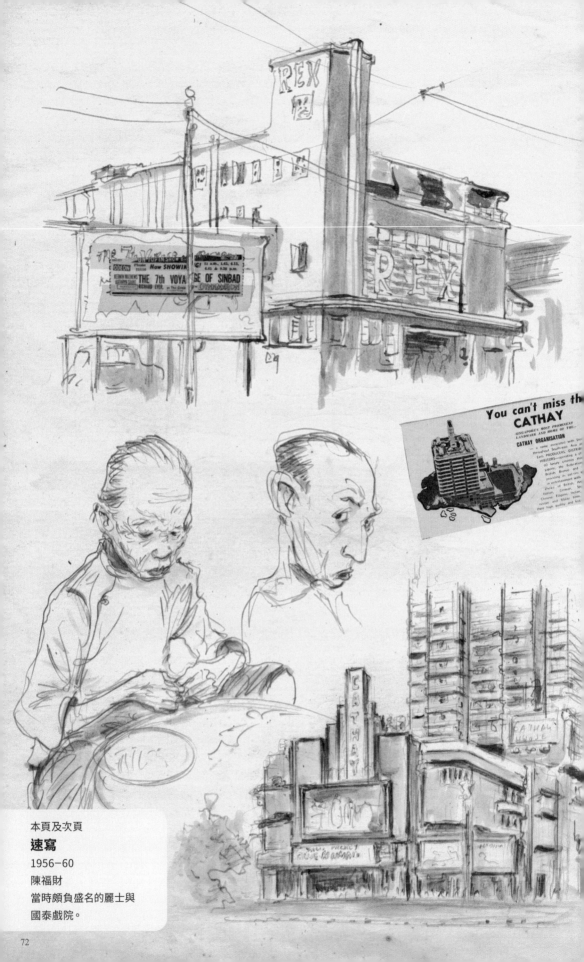

You can't miss th CATHAY

本頁及次頁
速寫
1956–60
陳福財
當時頗負盛名的麗士與
國泰戲院。

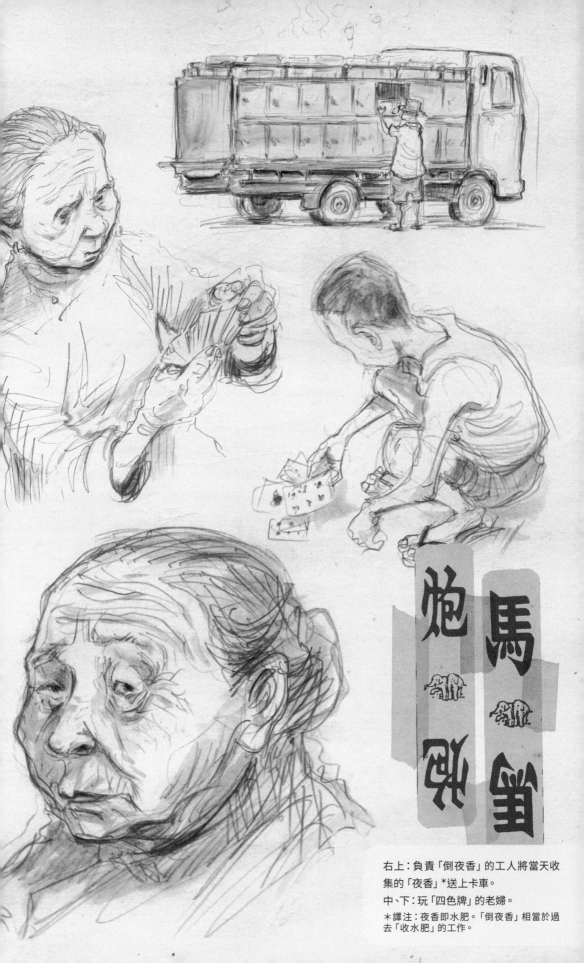

右上：負責「倒夜香」的工人將當天收集的「夜香」*送上卡車。

中、下：玩「四色牌」的老婦。

*譯注：夜香即水肥。「倒夜香」相當於過去「收水肥」的工作。

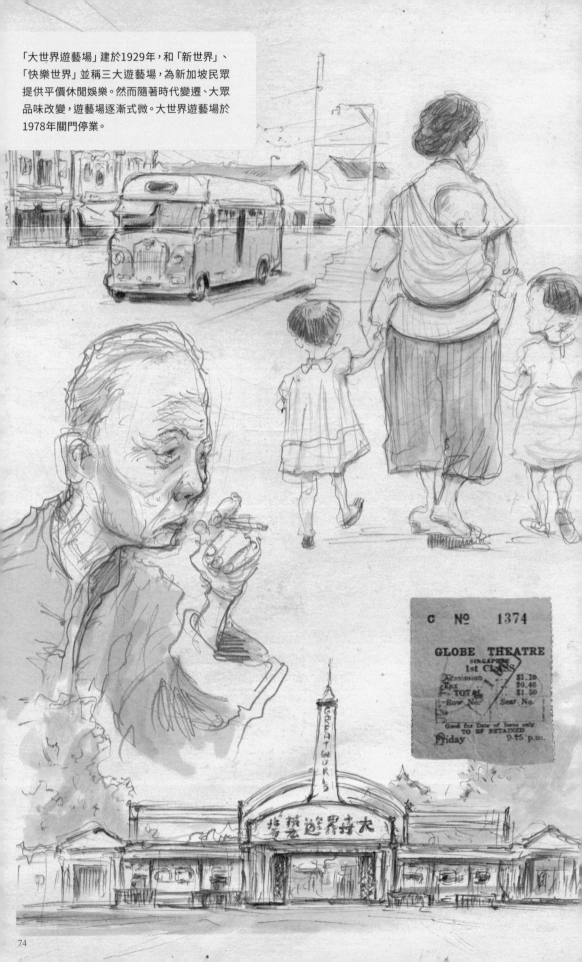

「大世界遊藝場」建於1929年，和「新世界」、「快樂世界」並稱三大遊藝場，為新加坡民眾提供平價休閒娛樂。然而隨著時代變遷、大眾品味改變，遊藝場逐漸式微。大世界遊藝場於1978年關門停業。

1956年6月。

嘿，你知道**阿發**賣得怎麼樣嗎？

喔，還行，還行！雖然不是特別的好，不過還算不錯⋯⋯

像這種連載漫畫，通常需要一段時間才有起色⋯⋯

我們得培養一批讀者，讓他們對故事和角色產生感情。

別擔心，查理。我們過得去啦！

還有這張桌子⋯⋯

桌子怎麼了？

我還是不明白咱們幹嘛非得買這麼貴的一張不可⋯⋯

因為角度呀！

如果你趴在桌上畫畫⋯⋯

你的頭跟畫紙的角度會不一樣，最後可能導致你畫出來的東西有點**變形**⋯⋯

斜面桌可以校正角度，確保畫面不會變形。

而且這對你的**背**應該也有好處！

那可難說了！

你怎麼會知道這麼多畫畫的事啊？

可不是嗎？這種事真的很神祕……

他們都把這些祕密藏在書裡，而且——

你別逗人家了，伯特！

我給你們兩個泡了冰美祿。

莉莉

美祿？漫畫家需要的是**咖啡**，黑得像魔鬼的咖啡烏*！

謝謝你。

那真是一段美好的時光。

坐在畫桌前，手裡拿著畫筆或鉛筆……

構思故事情節，描繪夢想……

*編注：新馬常見傳統咖啡，是種加了白糖的黑咖啡。

你可以聽見窗外各種屬於城市的聲音，主要是人聲，車聲較少……而且那時候的顏色感覺也比較鮮豔明亮，雖然從照片上看似乎都已逐漸褪色泛黃。

還有……

還有**莉莉**。

她是黃叔最小的女兒，跟我和伯特同年，長得跟電影明星尤敏一樣漂亮。

嘿！查理！

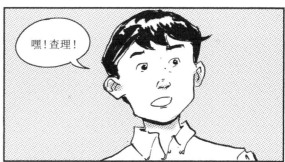

剛才我才跟我堂妹聊到，我們可以考慮製作一些〈阿發〉的週邊商品。

我覺得玩具機器人應該會讓人眼睛一亮！

週邊商品……？

像是鐵皮玩具、人偶、書籤、紙牌、徽章之類的……

沒錯！
週邊商品！那正是
我們需要的！

不過現在
我們得先專心
工作……

你們倆還在畫
那個抗戰故事？

沒錯，就是那個……
而且我們又想到幾個
超棒的點子！

查理！
你把你畫的概念圖
拿給莉莉看！

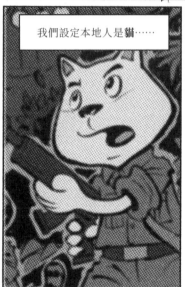

我們設定本地人是**貓**……

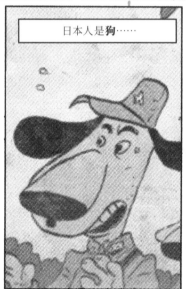

日本人是**狗**……

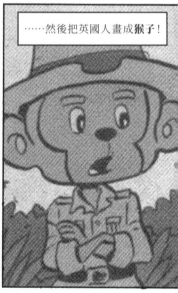

……然後把英國人畫成**猴子**！

這個構想
來自華語學校學生唱
的那首歌……

查理有那首歌的
翻譯。

你是說他們
寫了一首講貓跟狗
的**歌**？

78

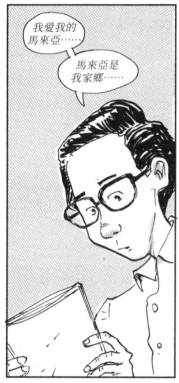

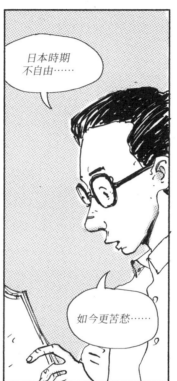

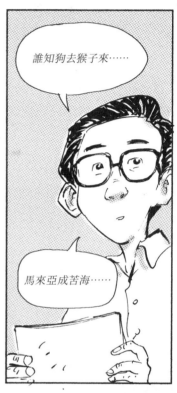

＊福建話：站起來！[11]

我愛我的馬來亞
I love my Malaya

馬來亞是我家鄉
Malaya is my home

日本時期不自由
During the Japanese Occupation
We were not free

如今更苦難
Now we are in greater misery

誰知狗去猴子來
Who knew when the dogs had gone
The monkeys would return

馬來亞成苦海
And turn Malaya into a bitter sea

兄弟們呀姐妹們
Oh my brothers, my sisters

不能再等待
We can wait no more

同胞們呀快起來
Oh my compatriots
Let us all stand up

不能再等待
We can wait no more

上圖
〈我愛我的馬來亞〉
歌譜[12]
作於1956年
陳福財個人收藏

81

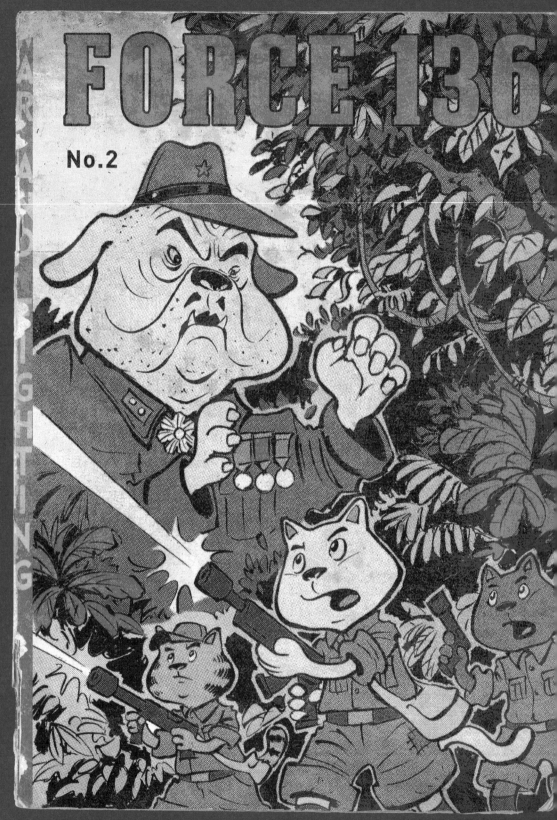

上圖
136部隊[13] **第2集**
1956
陳福財
投石出版社

次頁起
136部隊　第1集
1956
圖：陳福財／文：黃伯傳
投石出版社

新加坡。1943年12月14日。叢林深處。新任英籍指揮官布魯姆正在進行部隊講話。

這是一次非常危險的任務。橋上一向有重兵駐守，小日本說不定還部署坦克……

大家都準備好了嗎？

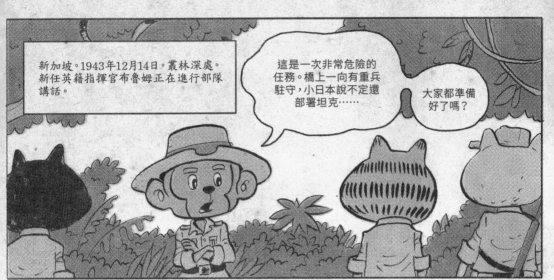

二等兵志忠心裡頗不是滋味……

那猴子質疑我們的勇氣，還派我們去執行那麼莽撞的任務……！

算了……就先跟著他們吧，看看接下來會怎麼發展……

上面怎要求，我們就怎麼做。

沒錯！我們要讓小日本看看，我們也有能力保衛自己的國家！

非常好！明早四點準時出發！

是不是應該等援兵到了再行動比較好啊……

志忠，你還好吧？怎麼看起來一臉苦惱？

沒事沒事。睡吧，明國，明天要累一整天呢。

同一時間，數里外的日本軍營。
那兒也有一群士兵即將見到他們的新指揮官。

注意！各位今天務必拿出最好的表現！杉本大佐即將來營指導！

不過，森中尉很快就會知道，想讓新長官留下好印象，將是極其困難的考驗……

因為杉本是個暴虐殘酷的劊子手，頻頻以極殘忍的方式展現他的權威和力量。

我必須讓這群廢物見識我的厲害！

剛好可以找點樂子……

歡迎上校！敬禮！

得了，廢話少說！

經過司令部評估，你這單位的整體表現**低於標準要求**……

所以我要**處罰**所有未達標的傢伙！就從二等兵一郎開始！

一……一郎？可是那是**意外**！

上校……能不能給個機會，讓我解釋一下……

在最初幾回的《136部隊》中，陳、黃兩人還在尋找自己的聲音，摸索他們說故事的方式……

兩人在這個時期仍侷限於陳腔濫調與制式情節，訴諸英雄主義，安排主角挑戰不可思議的艱鉅任務、力抗呆板壞蛋等等。

兩名士兵在戰爭中臨時組成搭檔。

他們為了某種理由起爭執……

別孬了好嗎？志忠！

我熱愛戰爭，我享受殺戮！

另一方面，暴戾的敵軍領袖正準備以最殘酷的方式迎接他們……

戰事激烈，兩位主角證明了彼此的
勇敢與正直。

小心！
敵方狙擊手在
你後面！！

我一直都
誤會你了，志忠。
對不起！

兩人從此結為交心換帖的好戰友，齊心協助盟軍對抗邪惡軸心國，
以期贏得二戰勝利。

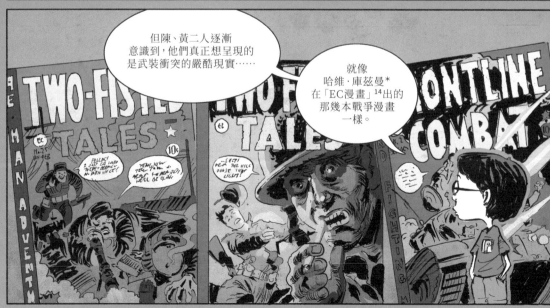

但陳、黃二人逐漸
意識到，他們真正想呈現的
是武裝衝突的嚴酷現實……

就像
哈維‧庫茲曼＊
在「EC漫畫」[14]出的
那幾本戰爭漫畫
一樣。

＊除了《雙拳傳說》和《前線戰鬥》，庫茲曼也為EC漫畫催生《抓狂》這本頗具影響力的漫畫雜誌。

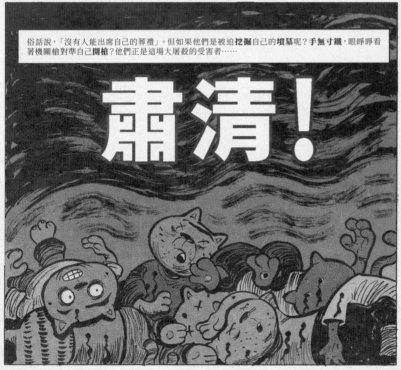

左圖
136部隊
第4集：肅清
1957
圖：陳福財
文：黃伯傳
投石出版社

本集描繪日本在1942年占領新加坡後，對當地華人展開種族清洗「肅清大屠殺」的往事。
為了懲罰華人社群於戰時支持滿洲及馬來亞的抗日行動，日軍以大規模隨機搜捕的方式，處決近五萬名年齡介於18至50歲的華人男性。

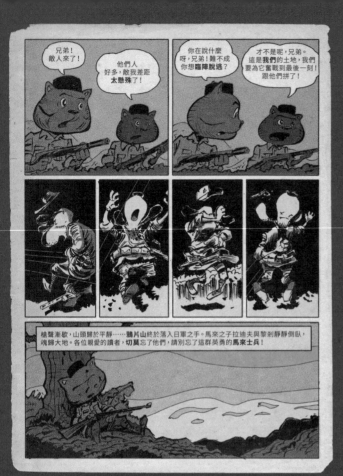

左圖
**136部隊
第5集：鴉片山**
1957
圖：陳福財
文：黃伯傳
投石出版社

本集描繪1942年2月13至14日、新加坡淪陷前的「鴉片山戰役」。儘管兵力懸殊，馬來第一步兵旅C連的阿德南·賽迪中尉仍率領弟兄死守近兩天，方遭殲滅。

右圖
**136部隊
第6集：阿兵哥的故事**
1957
圖：陳福財
文：黃伯傳
投石出版社

本集從日本步兵的角度描述大日本帝國陸軍命運。由於日軍在戰場上節節敗退，迫使士兵展開艱難的撤退行動：不僅得穿越緬甸的高山叢林，還得對抗飢餓、瘧疾和痢疾。

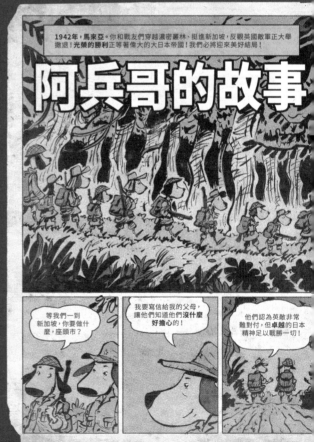

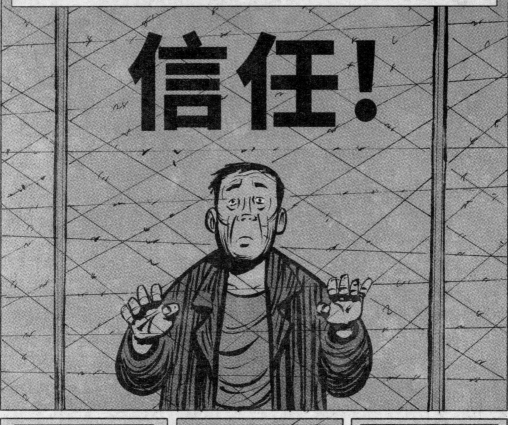

馬來亞某城鎮……男子遠望夕陽。這個天真無辜的人怎會困在帶刺鐵絲網裡，落得如此下場？他明明身在自己家鄉，為何卻得承受罪犯般的待遇？你問我為什麼，我得說，這或許純粹源自同個問題：

信任！

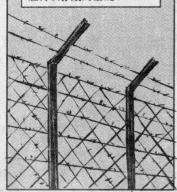

信任！友誼建立在信任之上，而信任也是國家和群體得以存續的基礎！

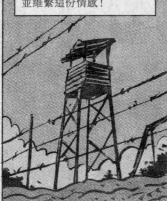

信任！父母教導你必須贏得並維繫這份情感！

信任！是不是真能令人身陷囹圄，失去自由？

圖及次頁起：**136部隊　第7集：信任！**（1957）｜圖：陳福財｜文：黃伯傳｜投石出版社

陳、黃兩人在第七集、也是〈136部隊〉最終篇決定不再以動物為主角，故事焦點也從二戰轉移至「馬來亞緊急狀態」：1948年，馬來亞共產黨與英國陸軍展開武裝戰鬥，衝突延至1960年才結束。

1941年，新加坡！你在英人寓所擔任男僕！

小日本威脅要侵略馬來亞！

別擔心，小黃，新加坡是一座堅不可摧、固若金湯的堡壘！如果那些小日本真心想搗亂，我們一定會好好教訓他們一頓！

英國人罩你們！你們可以信任我們！畢竟咱們是一家人哪！

確實，當時英國在新加坡有十萬駐軍！

威武的英國皇家海軍威爾斯親王號和反擊號兩艘戰艦也坐鎮港口！

強大的海防火炮一字排開，打算重挫任何來自海陸的入侵勢力！

但是喔！瞧瞧這些英國人，此刻他們竟收拾行李、準備落跑！

看仔細囉！英國士兵撤離得亂七八糟，最後竟然變成毫無紀律的烏合之眾！

於是你只好回家，等著侵略者到來！

抱歉，只有歐籍婦孺能上船！

嗯……是呀，我們得趕快把酒喝光，怎能讓小日本的髒手玷汙這些好東西！

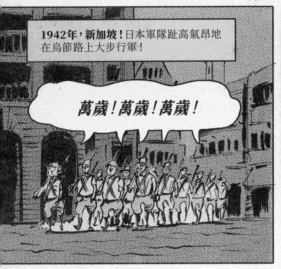

1942年，新加坡！日本軍隊趾高氣昂地在烏節路上大步行軍！

萬歲！萬歲！萬歲！

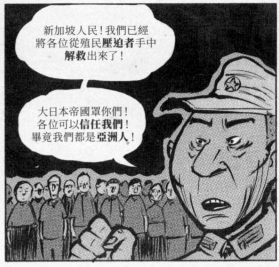

新加坡人民！我們已經將各位從殖民**壓迫者**手中**解救**出來了！

大日本帝國罩你們！各位可以**信任我們**！畢竟我們都是**亞洲人**！

的確，在英人統治下，你確實只是**次等公民**！

現在，日本人允諾要建立**大東亞共榮圈**，解放所有被征服殖民的土地！

他們甚至提議成立**印度國民軍**[15]，力助印度人民爭取**獨立**！

但是囉！瞧瞧他們帶走多少天真人民，而且**一去不回**！

聽人悄悄描述他們恣意妄為、**難以言喻**的殘忍行徑，你只能嚇得**發抖**！

於是你只好**躲進**馬來亞叢林，逃離恐懼！

……他們會**拔掉**你的指甲……！

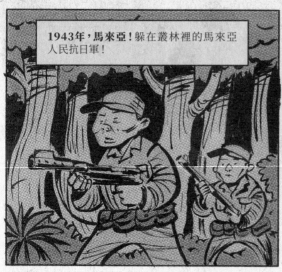

1943年，**馬來亞**！躲在叢林裡的馬來亞人民抗日軍！

只要給我們食物和補給，我們就幫你們**對抗日本人**！

各位有我們罩著呢！你們可以**信任我們**！畢竟我們都是**馬來亞同胞**呀！

確實，戰爭結束後，游擊隊被封為**英雄**！

他們嚴懲與日本合作的通敵者，**就地正法**！

他們組織**工會**，爭取更好的薪酬和工作條件！

但是囉！瞧瞧這群人竟然因為政治野心受阻，轉而訴諸**暴力**！

新聞報導他們**不擇手段**逼迫人民助其完成大業，嚇得你內心直打哆嗦！

這全是為了你好！

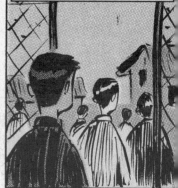

於是你只好被迫遷入英國人建立的「**華人新村**」[16]，以免遭共產主義者騷擾！

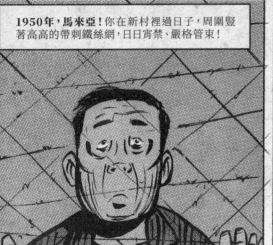

1950年，**馬來亞**！你在新村裡過日子，周圍豎著高高的帶刺鐵絲網，日日宵禁、嚴格管束！

由於新村成立倉促，村裡全是**不毛之地**！

現在，你還要信任誰？

戰事一來就逃得比飛還快的白人？

泯滅人性、只依命令開槍殺人的士兵？

還是打著革命旗號、合理化一切陰暗手段的共產主義者？

你可以**相信**我……

相信**我們**！

相信**我**。

天真無辜的你凝望著夕陽！也許到頭來，相信**誰**根本不重要：你就像一隻被歷史強風吹得飄零落魄的**蟲子**，一隻落在鐵網內、無足輕重的蟲子……

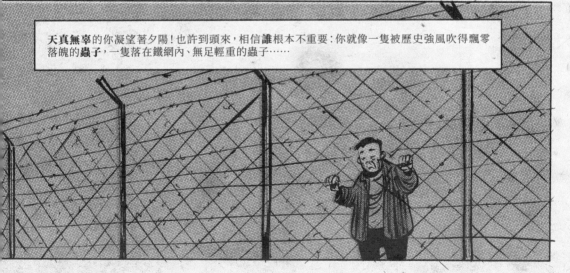

1957年7月。

這什麼呀!

叔叔,
怎麼了嗎?

我在問新出刊
的這一期!

竟然晚了
三個星期!

呃……我們
需要多一點時間做
研究,還得去找
參考資料……

還有這最近
幾期……我是說,
以前的故事至少還有
一些**英雄、壞蛋
什麼的**……

你們真心
覺得有人想看
這種故事?

黃先生,我們……
我們正在嘗試用新方法
做點**不一樣的事**……

而且是
很重要的事。

是這樣嗎?

我還以為我請的
是個插畫的呢……

結果我給自己
找來一個貨真價實的
藝術家啊!

好呀，藝術家先生，你知道後面這些**箱子**裡裝的是什麼嗎？

不知道？

讓我告訴你吧！

是你們那些**賣不出去的漫畫**！都給退回來了！！

先別說有沒有**賺頭**……我連**回本**都有困難！

可是……

總之，**聽好**，我書讀得不多，所以也許是我不懂**藝術**。

我只是個做印刷生意的。

……但如果你們倆埋頭做書、卻沒人想買，這樣做有什麼**意義**？

所以，這期結束以後，我不玩了。

好啦，我還有很多事要忙呢……

那查理這個月的稿酬呢？

我現在手上沒現金。

你再找一天過來拿吧。

白痴王八蛋……

你剛說什麼？

沒什麼。

走吧，查理。

阿成！存貨清單準備好了沒？

準備好了，老闆！

還有啊，小子們……

我買了新機器……

你倆得在月底前把那房間清出來。

好。

福建街夜市，凌晨一點半。

伯特……
你不是說，書賣得
還可以嗎……？

……

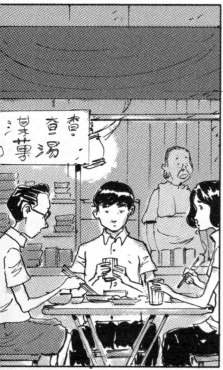

我……我是真的以為
賣得挺好的呀……

當然，
沒有多少作品一推出
就能大賣，有些是
需要時間的。

我是說，
這輩子真正值得
做的事，有哪些
是簡單的？

但你們不能
奢望我爸會願意
繼續賠錢呀？

那只是一時
而已！

如果我們持續
推出好作品，最後
一定會成功的！

97

小黃！黃伯特！

嘿！偉杰！

我還在想是不是你呢！好久不見。

是呀，最近好嗎？

老樣子囉……我聽說你在搞**漫畫**？

這我朋友，文祥，他也是畫手。

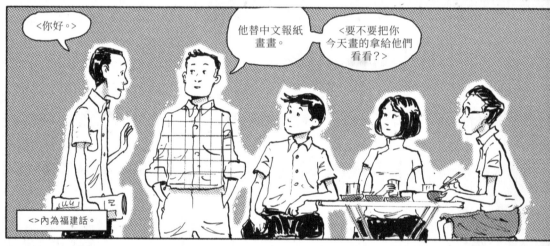

<你好。>

他替中文報紙畫畫。

<要不要把你今天畫的拿給他們看看？>

<>內為福建話。

<……主要是一些短篇連環啦……>

<你做全職？>

<喔，沒有啦……就是個興趣……>

<我以前做織品設計，也畫廣告插圖……>

<不過最近主要在**紅鶴夜總會***工作。>

＊「大世界遊藝場」內設的歌舞夜店，頗受歡迎。

<他爸在裡面工作。所以他有門路……>

<在那邊只要工作幾小時。以工時來說，薪水算不錯。>

<畫得很棒耶。>

<謝啦！>

<這位是查理。我們的漫畫都是他畫的！>

<哦？你也念南藝*？>

<不是……畫畫是我自學的。>

嘿，我們得走了。很高興見到你喔，小黃。

我也是。再約！

……說實話，你覺得那傢伙畫得怎麼樣？

畫得還行，就是一般會在報紙上看到的那種單篇和連環漫畫……

比我們做的簡單多了。

現在我爸不幫你們印漫畫了，你們要怎麼繼續下去？

老闆，再來兩杯咖啡烏。

*新加坡「南洋藝術學院」。

哦，我們也可以在家畫呀，這不成問題。

不過現在我們要做的是構想一些**新**素材，可以拿給出版社看的東西……

這表示我們得在沒有稿費的情況下做相當大量的前置作業……

……必須有所犧牲了……

我知道。

不過這麼做很值得，我早就有心理準備了。

看吧，莉莉？

這就是我朋友查理會成為全馬來亞**最偉大**的漫畫家的原因！

那我們得**為此**乾一杯！

漫畫萬歲！

漫畫萬歲！

耶！

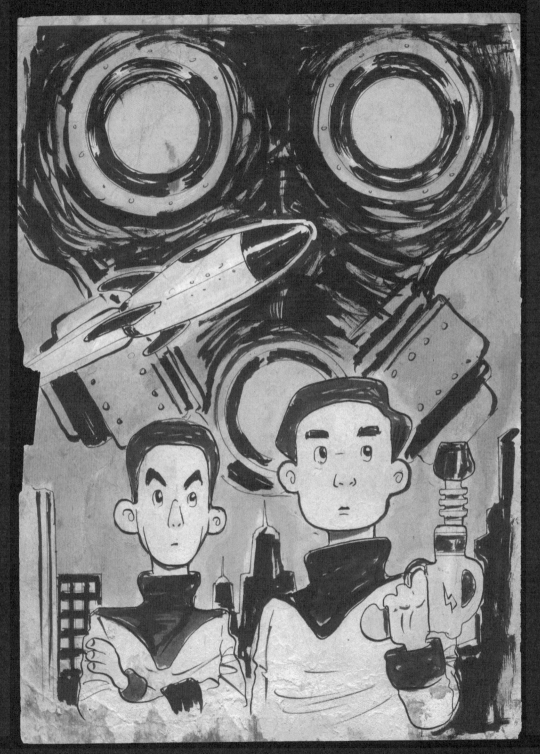

上圖：《入侵》封面速寫(1957)｜陳福財｜未發表作品

陳福財與黃伯傳的下一步改走「科幻風」。他們把林清祥、李光耀畫成反抗外星人入侵的領袖。故事初
期架構為獨立戰爭，主角手持雷射槍、駕駛火箭艦，畫風明顯受手塚影響。

本頁及次頁
速寫
1956–57
陳福財
新加坡河畔「絲絲街」與
「富麗敦大廈」即景。

「渣打銀行」座落在富林街與百得利路轉角。當時最受歡迎的「快樂世界遊藝場」（後於1966年更名為「繁華世界」）則夾在芽籠路與蒙巴登路之間。圖中的兩棟建築分別於1981年、2001年拆除。

HAPPY WORLD

繁世　快樂

第四章

THE
ALLEGORIES
OF CHAN
& WONG

陳黃寓言

查理 · 陳福財　19歲 。 1957年

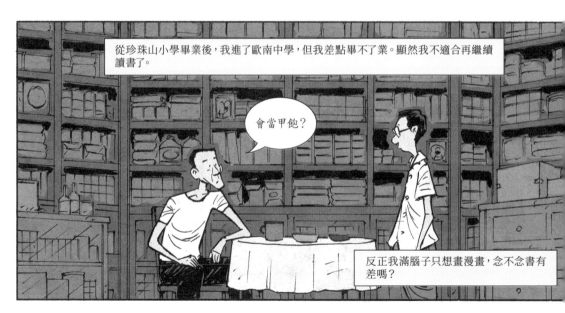

從珍珠山小學畢業後，我進了歐南中學，但我差點畢不了業。顯然我不適合再繼續讀書了。

會當甲飽？

反正我滿腦子只想畫漫畫，念不念書有差嗎？

我偶爾會在深夜的福建街夜市巧遇文祥。下班後，他經常陪紅鶴夜總會的女孩兒們來這兒吃宵夜，於是我們漸漸熟了起來。

文祥畢業自南洋藝術學院，他有時候會教我一些油畫和水彩基本技法。

<你得先畫大輪廓……>*

偶爾也會露一手商業繪圖的專業技巧。

<你可以用這種特別的尺來畫曲線。>

當時的印刷品質很糟，所以一般公司行號大多找插畫家來幫他們的產品廣告畫鋼筆畫。

<照片常常變得很模糊……>

我一邊和伯傳構思新漫畫，一邊靠這類工作賺點錢。

如果要我說真心話，我對文祥的心情是**感激**多於欣賞……

* 編注：本書中<>內文字指翻譯自英語以外的語言，多數是福建話，少數其他語言則會另外標注說明。

說到底……
我對他的作品評價
並不高。

倒不是說我們有資格
對人家品頭論足什麼的
……當然,人品除外。

可是,身為藝術家,別人的作品
是好是壞,我認為你可以有自己
的評判。[17]

不用說,這種事肯定不容易……

你錢存得
夠不夠呀,
福財?

要怎麼衡量、並把人品和作品區分開來……

你爸和我都
不年輕了……

總有一天,
你得照顧你自己
的家庭……

沒有什麼比讓家裡桌上
有吃的、讓你所愛的人填飽
肚子更重要的事了。

最重要的到底是什麼?

藝評家之夢

你如何評價陳查理？	他的作品獨樹一格。	輪廓清晰、有自信，線條極富表現力……	平衡明暗與正負空間的**超級**高手。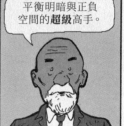
他在說故事方面同樣無人能及，無可超越。	節奏流暢、熟練。	圖文完美結合。	**他在本地漫畫界地位如何？**
顯然是最**頂尖**的。	還能有誰？	也是有人錢賺得比他多很多啦……	但是，若要論**藝術**成就……
沒人比得過他。	**若是放上世界舞台呢？**	我認為絕對是一等一的作品，足以和艾斯納*、艾爾吉#、手塚平起平坐。	因為
偉大的藝術永遠禁得起時間考驗。	優秀的作品	總有一天能脫穎而出！	噢！我的老天！多棒的夢！晚上我該多吃點美味的威爾斯乾酪才是！

＊#編注：威爾‧艾斯納（1917–2005），美國動漫教父。艾爾吉（1907–1983），近代歐洲漫畫之父，《丁丁歷險記》的作者。

上圖：**藝評家之夢**（1984）｜陳福財｜未發表作品

靈感來自溫瑟‧麥凱[18]的報紙連環漫畫《羅彼特‧芬德的夢》。主角總是在吃完「威爾斯乾酪」之後做夢，夢境全是光怪陸離的奇妙幻想。陳福財透過這篇漫畫讓讀者一窺他的內心世界與抱負。

後來，陳福財與黃伯傳的科幻漫畫《入侵》在創作過程中歷經重大轉變……

兩人創辦漫畫雜誌《飛龍》，而《入侵》則成為該雜誌的主線故事。

《飛龍》以英漫雜誌《老鷹》[19]為範本，它的招牌故事就是未來飛行員《大膽阿丹》！

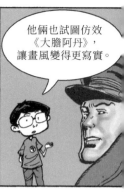

他倆也試圖仿效《大膽阿丹》，讓畫風變得更寫實。

上圖：《入侵》人物速寫 (1957)｜陳福

兩人原本的計畫是創造足夠的素材，先做出一份雜誌提案……

……一份令人目不暇給、讓出版社願意投資他們的夢想的精采樣本。

說到底，《老鷹》不也是這樣做出來的？

陳黃兩人認為，這套方法他倆身上也一定行得通·

漫畫！　萬歲！

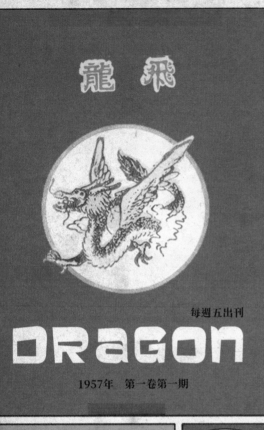

每週五出刊

DRAGON

1957年　第一卷第一期

2077年，月城某私人診所。低溫艙指示燈閃爍最後一次，設備逐漸停擺。

入侵！

蟄眠的人兒從沉睡中醒來……

母親？

父親？

起初，男孩昏沉乏力，想搞清楚自己究竟在哪兒……

然後，他想起來了。

陳先生，陳太太……我得告訴兩位一個壞消息……

令郎已是末期，大概只剩幾個月了。

不幸的是，目前的醫療科技還無法治癒這種疾病。

唯一的辦法是讓他進入低溫休眠狀態，期望未來的先進醫療能治好他的病。

於是，湯米的雙親將他放進休眠艙，淚眼道別。

好好睡吧，兒子……

我們愛你。

湯米進入休眠狀態，等待世人找出療法。

結果卻發現自己在一個黑漆漆的房間中醒來。

嗯……這地方好像已棄置不用了……

可是我手的**顏色**還是不對，這表示我的病**還沒好**。

等等……醫師好像說過……

低溫休眠非常安全！每一座休眠艙都有獨立的備用電源，就算電用光了，你也還是會**自己醒過來**。

所以肯定是電**用光了**……

那其他人呢？

出口！

也許我**很快**就能找到答案……

相隔不知多少年……陳湯米再一次走入陽光下……

怎麼回事……？！

迎面而來的驚人景象究竟是什麼？下週揭曉！

112

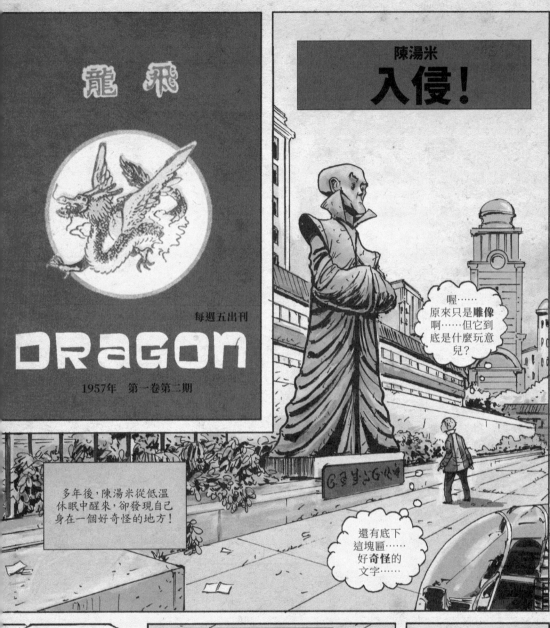

龍飛

每週五出刊

DRAGON

1957年　第一卷第二期

陳湯米

入侵！

多年後，陳湯米從低溫休眠中醒來，卻發現自己身在一個好奇怪的地方！

喔……原來只是雕像啊……但它到底是什麼玩意兒？

還有底下這塊區……好奇怪的文字……

什麼？你沒看過霸權族人[20]嗎？

湯米轉身，心跳急速上升……

你，你是人類？

當然！要不然你以為我是什麼？

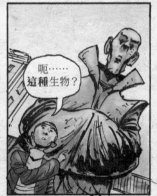

呃……這種生物？

入侵！新手指南

合著者陳查理帶您輕鬆掌握這部科幻巨作！

主角**陳湯米**。這個年輕男孩甦醒後，從友人**魏先生**口中得知他已在休眠艙裡睡了一百二十年！

陳湯米

魏先生

湯米震驚得知人類竟**自願臣服**於異族，於是決心幫助月城**擺脫**異族箝制……

不過，在庭審上見識到律師**李哈利（李光耀）**以流利的霸權語為工人成功爭取權益……21

再加上他明白自**來日無多**……

你的意思是說，人類**自願交出權力**，讓異族**統治**？

哈利·李光耀

怎麼啦，湯米？

我**生病**了先生……只剩幾個可活了。

我能理解你的擔憂。我自己也不大會說他們的語言……

但我正在**學**，你也可以！

林清祥和李光耀漸漸意識到，他們需要彼此的才華和資源才能贏得人民支持，**打敗**異星佔領者。

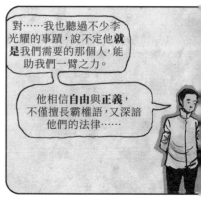

對……我也聽過不少李光耀的事蹟，說不定他**就是**我們需要的那個人，能助我們一臂之力。

他相信**自由與正義**，不僅擅長霸權語，又深諳他們的法律……

在他沉睡的這段期間,他的家鄉**月城**被外星異族**霸權族**征服……

他的同胞被迫在正式場合必須使用異族語言**霸權語**。

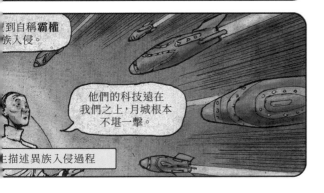

他們的科技遠在我們之上,月城根本不堪一擊。

……到自稱**霸權**族入侵。

……生描述異族入侵過程

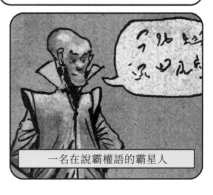

一名在說霸權語的霸星人

……米擔心,不會說霸權……的他對獨立運動可……**完全幫不上忙。**

於是,魏先生決定帶他去見見知名自由鬥士**林清祥**……

林清祥迅速揮去湯米心頭的疑懼,令他燃起新的**希望**與**目標**。

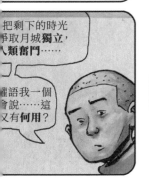

……把剩下的時光……爭取月城**獨立**,……人類奮鬥……

……權語我一個……會說……這……又有**何用?**

林清祥

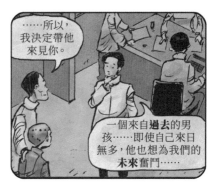

……所以,我決定帶他來見你。

一個來自**過去**的男孩……即使自己來日無多,他也想為我們的**未來奮鬥**……

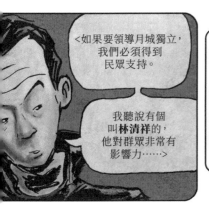

<如果要領導月城獨立,我們必須得到民眾支持。

我聽說有個叫**林清祥**的,他對群眾非常有影響力……>

於是兩人**攜手合作**,目標是推翻霸權族、幫助月城奪回**獨立地位!**

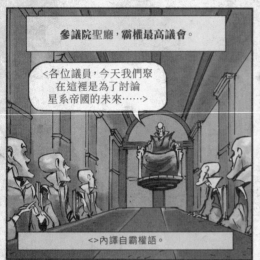

參議院聖廳，霸權最高議會。

<各位議員，今天我們聚在這裡是為了討論星系帝國的未來……>

<>內譯自霸權語。

<我們已無力**負擔**維持所有行星殖民地的全部開銷……>

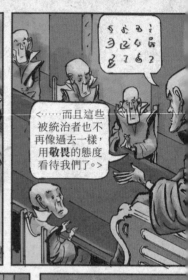

<……而且這些被統治者也不再像過去一樣，用**敬畏**的態度看待我們了。>

所以我想問的是：我們該怎麼替帝國省下一大筆錢、同時繼續**保有**帝國的**威望**和**影響力**？>

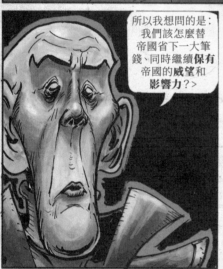

<議長，我有個提議……不如我們以**漸進**的方式將統治權還給他們吧。>

<……如此才能確保我們交付權力的原民統治者會繼續**維護**我們的利益。>

<嗯。我本人也有類似的想法……>

<如果讓人類選出自己的領袖，而我們也承諾會授予**部分**權力……那麼我們應該可以期待勝選的一方會繼續**效忠**我們，是吧？>

<確實如此，議長。>

<非常好。那麼我們就容許人類暫時擁有**權力有限**的自治政府……>

<……直到他們能向我們證明他們**值得**擁有更多權力吧。>

霸權帝國頒佈新令！但後續發展真如這群異星人所料？請待下回分曉！22

116

伯傳和我決定以當時的實際政治情勢為基礎,來編寫和構畫《入侵》。

我們從結盟的過程……

……一路畫到英人為了**私利**而容許1955年擴大選舉。

也許有人會說,我們何不繼續原本的**冒險故事**就好?畫一些雷射槍戰、機器人、大爆炸之類的題材……

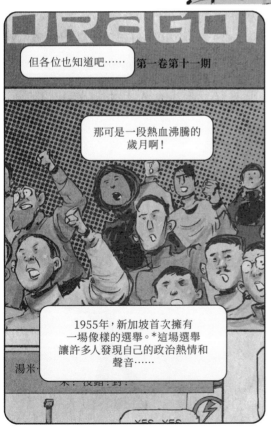

DRAGON

但各位也知道吧…… 第一卷第十一期

那可是一段熱血沸騰的歲月啊!

1955年,新加坡首次擁有一場像樣的選舉。*這場選舉讓許多人發現自己的政治熱情和聲音……

湯米·

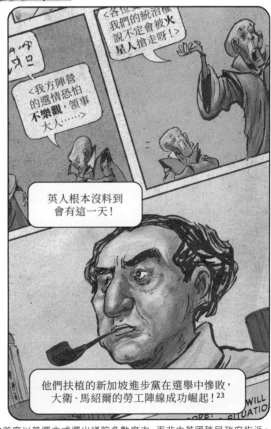

<各位……我們的統治權說不定會被火星人搶走呀!>

<我方陣營的選情恐怕**不樂觀**,領事大人……>

英人根本沒料到會有這一天!

他們扶植的新加坡進步黨在選舉中慘敗,大衛·馬紹爾的勞工陣線成功崛起![23]

*1955年立法議會(1965年起改為新加坡國會)大選是新加坡首度以普選方式選出議院多數席次,而非由英國殖民政府指派。

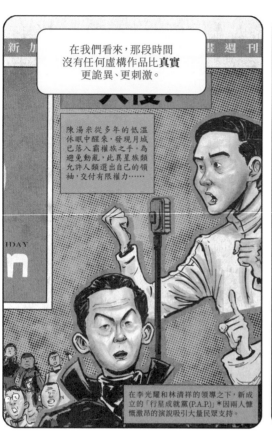

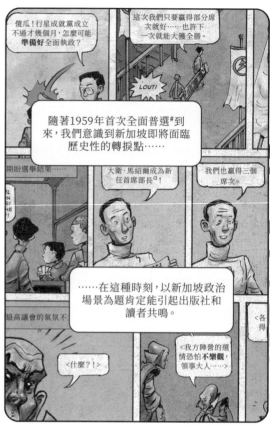

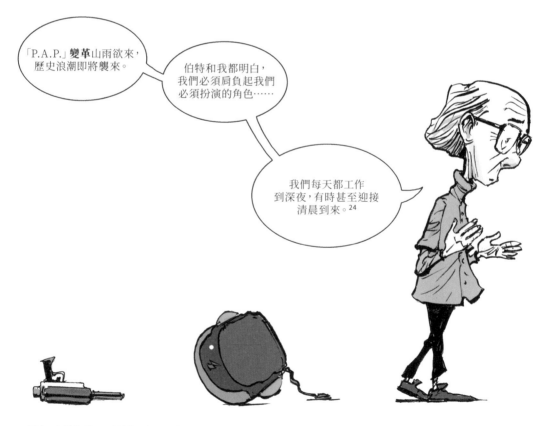

* 譯注：虛構的「行星成就黨」與兩人實際創立的「人民行動黨」縮寫皆為PAP。
1959年立法議會大選的所有席次皆透過普選方式選出。這也是勝選方首度完全取得內部自治政府的權力。
α 譯注：此為1955–1959年的官職，1959年起改為總理。

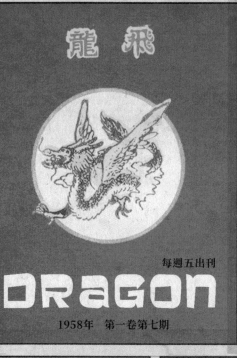
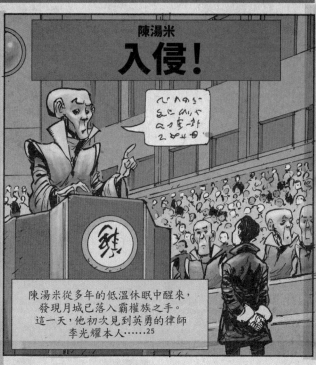

上圖及次頁起：**入侵** 第1卷 第7期 (1958)｜圖：陳福財／文：黃伯傳

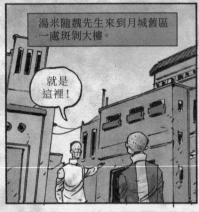
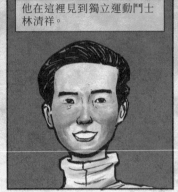
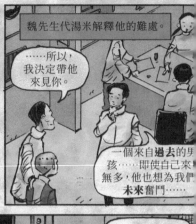
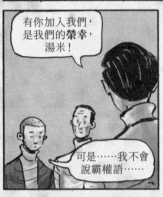

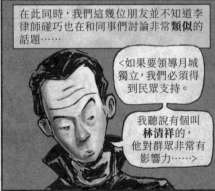

＊翻譯自霸權語。

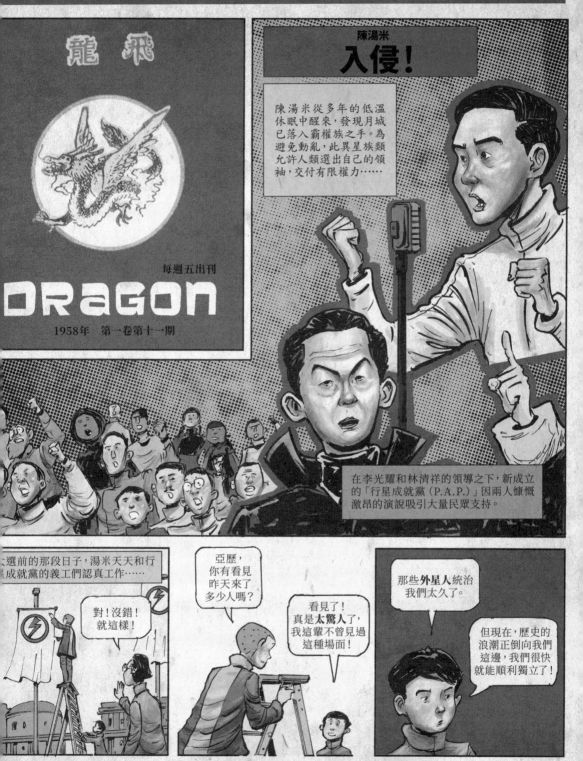

我認為**全彩漫畫**是趨勢……

……對出版社和讀者來說都更有吸引力。

我也試著說服查理嘗試新畫風，這樣才能更切合我們要說的故事。

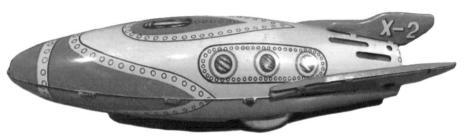

上圖

X-2 閃亮摩擦動力火箭鐵皮太空船

1953

日本增田屋玩具公司

但我們跟《大膽阿丹》不一樣，我們**負擔不起**製作道具的費用……

最後只好拿我弟的鐵皮玩具當參考模型。

くくくく？

至於人物姿勢……嗯……我們就自己擺姿勢，設法拍下來……

不過你們得明白一件事⋯⋯以前拍照不像現在這麼方便⋯⋯

當時可沒有「數位相機」這種方便好用的奢侈品。

除非等照片洗出來，否則你不可能知道自己拍得好不好。

至於公眾人物，我們大多參考報紙上的照片⋯⋯

話說回來，我們倒是親眼見過他們本人幾次，通常是在選舉集會的場合。

譬如林清祥，就見過一次。當時他在新加坡羽球館演講⋯⋯

你可以很明顯看出來，他非常努力在學馬來語和英語⋯⋯

李光耀也是。他很認真學華語。

有發展才有進步

你知道嗎？有一次，他還介紹林清祥是下一任**新加坡總理**唷！

「大家別笑！」他說。

「他是全新加坡最厲害的華語演說家⋯⋯」

「⋯⋯而且他會成為我們的下一任總理！」

唉⋯⋯

結果竟然變成這樣⋯⋯真是世事難料。26

123

陳福財除了和黃伯傳合作《入侵》，他也為《飛龍》樣刊創作其他漫畫提案。

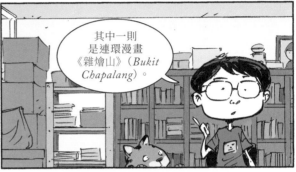

其中一則是連環漫畫《雜燴山》（*Bukit Chapalang*）。

BUKIT 為馬來文「山丘」，CHAPALANG的意思是許多不同的東西混在一起。

一開始，這個系列以重繪馬來預言《小鼷鹿》的故事為主……

喵

左頁
雜燴山
1958
陳福財

……描述一隻非常聰明的小鼷鹿，牠屢次智取其他動物、在叢林中化險為夷的故事。

右圖
《飛龍》編樣
1958 未發表作品
陳福財和黃伯傳將他們自己的素材直接套
在《老鷹》版面上。最下排即為《雜燴山》。

上、下圖
小鼷鹿速寫
1957 陳福財

右頁
雜燴山：小鼷鹿智勝鱷魚
1958 陳福財

鱷魚先生，能不能麻煩您載我跟小蟲子過河？

不行不行！你知道，我有我的聲名要顧，我得吃掉你們才行！

啊？太可惜了。這樣的話就沒有人知道叢林之王舉辦的盛大宴會了。

喔？什麼？你說什麼宴會？

哎呀，您不是說您有聲名要顧……？

我一個聲名都沒有！

小鼷鹿！再多訴我一些宴會的事吧？

嗯，宴會上有各式各樣的食物唷……

有咖哩雞、肉骨茶、沙嗲、潤餅、馬來炒麵、印度煎餅、叻沙、拋餅、蚵仔煎、雞肉飯……

你剛說大家都能去？

對呀！當然也包括每一隻鱷魚喔！不過，我得先數一數你們有幾隻，這樣廚師才能備足食物呀。

我們蟲子也一樣嗎？？

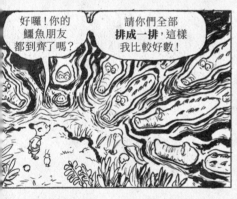
好囉！你的鱷魚朋友都到齊了嗎？

請你們全部排成一排，這樣我比較好數！

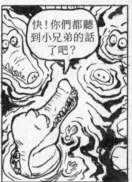
快！你們都聽到小兄弟的話了吧？

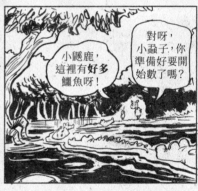
小鼷鹿，這裡有好多鱷魚呀！

對呀，小蟲子，你準備好要開始數了嗎？

好，魚先生，我們要開始囉！

一！

二！三！

四，五，六！

七，八！

九，十！

謝謝您了，鱷魚先生！

你要我！

林有福[*]
魚狗

新加坡總督
獅子

大衛·馬紹爾
大象

上圖：**人物及動物角色速寫** (1958)｜陳福財

下圖：**雜燴山：野餐** (1958)｜陳福財｜未發表作品

大象先生（大衛·馬紹爾）為第一任首席部長，曾以自身辭職為要脅，逼迫英方讓步。

＊譯注：新馬華裔政治家。新加坡第二任首席部長。

李光耀
小鼷鹿

林清祥
貓

真實世界的政治人物紛紛**化身**動物……

不過，或許是因為創作《入侵》的關係吧，這部連環漫畫的基調也越來越政治化……

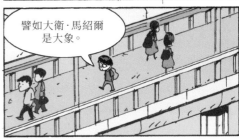

譬如大衛·馬紹爾是大象。

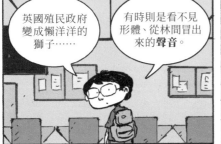

英國殖民政府變成懶洋洋的獅子……

有時則是看不見形體、從林間冒出來的**聲音**。

林清祥是貓……

工會和**華人學生**則是行軍蟻。

不用說，小鼷鹿就是李光耀的化身。

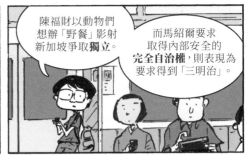

陳福財以動物們想辦「野餐」影射新加坡爭取**獨立**。

而馬紹爾要求取得內部安全的**完全自治權**，則表現為要求得到「三明治」。

《雜繪山》和《波哥》*裡的角色一樣，動物主角在說話時經常參雜一些近音、諧音詞，或者故意拼錯字。

所以「辭呈」故意寫成**詞呈**，「為虎作倀」變成為**獅作倀**。

要想領會這些含沙射影的小心思，確實**不容易**。然而就像陳福財說的……

這就是**政治**！

＊沃爾特·凱利的美國連環漫畫。28

大衛‧馬紹爾不願以武力壓制工會及學生示威，令英國殖民政府對他產生懷疑，擔心如果容許新加坡獨立，當地可能無法妥善維持政經穩定。

馬紹爾陷入兩難。採取強硬手段雖能安撫殖民政府，卻可能使他背上傀儡部長、狗腿子的罵名。

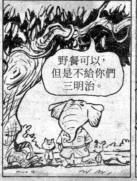
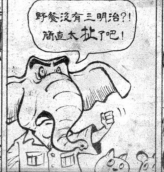

馬紹爾決定不顧一切、繼續訴求即刻成立完全內部自治政府，並且再一次以辭去首席部長作為要脅，逼迫英國殖民政府退讓。然而這一次，由於英國政府仍不願放鬆對新加坡內部安全管理權，決定不屈服於馬紹爾的要脅。[29]

林有福接任首席部長後,毫不遲疑地動用催淚瓦斯和高壓水柱驅離示威的工會成員和學生。1956年10月,他下令逮捕林清祥等激進左派人士。

新任首席部長配合鎮壓,讓英國政府吃了定心丸,允許新加坡擁有內部自治權。英國的解決辦法是成立內部安全委員會,並且讓馬來亞聯合邦而非英人代表握有決定性的一票:此舉不僅能淡化殖民政府的控制色彩,還能將權力繼續留在保守派手裡,故馬紹爾將這項政治交易稱為「四分之三腐壞的獨立」。[30]

此時,林清祥及其他政治犯仍繼續關在牢裡。這種情況突顯了內部自治權的重要性:當局有權不經審判即逮捕、無限期監禁異議人士。

子像在……**做夢**……腦子昏昏
…身體卻刺刺麻麻的……彷彿

第五章

SUPERHERO

時勢造英雄

1959年3月。

你覺得呢，亞歷？

還是《老鷹》比較好！

那時，林清祥已經被拘禁三年了⋯⋯

經過十五個月的辛苦奮鬥，我們終於完成三十回份的《入侵》，以及其他可以一起拿給出版社參考的六篇連環漫畫。

我在他身上看見某種相似之處：我們都為了自己的熱情、信仰做出犧牲。

<歡迎，歡迎，請坐⋯⋯>＊

伯特挑了好幾家印刷廠和出版商，安排十幾場會面，好讓我們能多方比價、決定由誰出版。

⋯⋯

<哇⋯⋯不錯不錯，的確有兩把刷子，真功夫喔⋯⋯>

嗯⋯⋯

表哥阿東

阿東陪我們一起去。萬一我們用華語討論時詞不達意，他可以幫忙補充。

＊福建話

<可是《老鷹》光在英國就
能一週賣出上百萬本！>

<全版彩色應該也比較
吸引讀者吧？>

<但是你這篇是
英文漫畫……我覺得
不好賣啊……>

<全彩印刷
很貴唉……>

<尤其是你這顏色又
這麼複雜……>

阿東，可不可以麻煩你向
他們說明，我們的《入侵》可以
讓英文讀者從全新的角度
理解時事？

如果再配合即將到來的選舉，
這份以候選人為主角的漫畫應
該會讓讀者**非常感興趣**！

<……能讓更多讀者理解
華人的擔憂……再加上就快
選舉了，這類漫畫應該會
大受歡迎。>

<老闆，我朋友說，
那篇全彩漫畫……對，
就是那一份……>

<嗯……也是啦，
或許吧……但我還是
覺得它可能不太適合
我們出版社……>

嗯。

<而且，你們這種以
真人為主角的漫畫，
可能會給自己
惹麻煩……>

135

同樣的狀況一再重複……

<嗯……
不錯……
不錯……>

福建話

<你們確定真的
可以用真人做主角來畫
漫畫嗎？>

馬來語

<全彩印刷太貴了……>

廣東話

<你們也知道，
新加坡是個**非常
小**的地方……>

中文

我不確定會有
多少英語讀者想看這種
漫畫欸……

<抱歉……
但我覺得這真的不適合
我們……>

潮州話

所以……就這樣……

<我得回家了。
祝你們接下來
好運！>

<好，
謝啦，
阿東。>

嗯……

說不定
第十二家會支持
我們，對吧？

那當然。

你知道嗎，
這是**心態**問題。因為這裡
的人沒做過這種事，
所以沒人敢**嘗試**。

這跟先有雞
還是先有蛋差不多，
總得有人起頭吧。

好吧……
這是今天
最後一家。

至少
這家的老闆
會講英語。

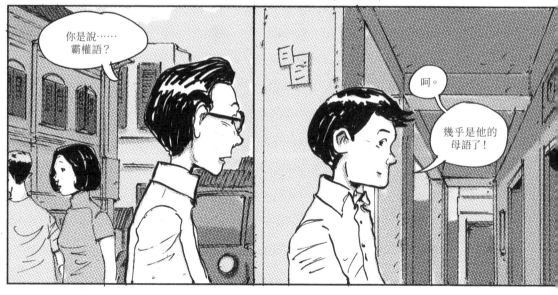

你是說……
霸權語？

呵。

幾乎是他的
母語了！

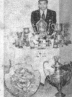

DRAGON SPORTS PAGE · INFORMATION · INSTRUCTION · NEWS

THOMAS CUP

BY KENNETH WHITZER

To which Lancashire club will the honours go in the Coronation year Cup Final at Wembley? To famous Bolton Wanderers, six times finalists, three times Cup winners and unbeaten at Wembley; or to gallant Blackpool, three times finalists since the war, but never the winners? Will everybody's favourite, Stanley Matthews, at last capture that elusive winners' medal, or will Nat Lofthouse, the centre forward everyone admires, crown his triumphant season with this additional honour?

Let tomorrow's game decide the better team on the day, and whichever it proves to be you can rest assured that the Cup couldn't go to a finer set of sportsmen.

Now for messages from the rival managers and captains.

The Rival Managers

Bill Ridding, who was England's trainer in the World Cup series at Rio, took us into the Bolton dressing room and pointed to a notice hanging on the wall.

The Rival Captains

'I've been a Blackpool player since I was fifteen years old, and there's only one team for me', said Harry Johnston, of Blackpool and England.

Wong Soon Peng

Charoen Wattanasin

Sailing home with the Thomas Cup - 1949

Thomas Cup Motorcade 1949

上圖

《飛龍》運動版編樣

1959

黃伯傳製作的《飛龍》運動版編樣。這一版主角是當時的明星羽球選手,包括黃秉璇,發明「鱷魚發球」的王保林,以及溫氏兄弟。黃秉璇於1950年贏得「全英公開賽」冠軍,他不僅是第一位贏得此頭銜的亞洲人,後來又拿過三次冠軍。黃秉璇和王保林是當時馬來亞羽球隊的主要成員,並於1949至1955年期間連續三次贏得湯姆斯盃冠軍。

上圖

甘榜*格南之王 (1959)｜陳福財｜未發表作品

为《飛龍》編様制作的漫畫。描繪三個男孩夢想效法他們的湯姆斯盃奪冠作手。這一頁對話原本計畫在

我喜歡。

我兒子也很迷《老鷹》……

每星期五他都要我下班後買一本回家。

對呀！《老鷹》光是一星期就能在英國賣出**上百萬本**耶！

德蘇沙先生

呵，是呀。不過，我認為新加坡這裡應該**賣不到**這個量……

但我喜歡你們倆年輕人在做的事。

可以的話，我現在立刻就想出版這部作品……

但我認為這個提案並不實際。

可是，德蘇沙先生，我們好歹得**試一試**吧？

聽我把話說完……

你們畫過彩色漫畫，對吧？

呃……對。《136部隊》就是彩色漫畫。

141

很好！
這是個很好的範本，用簡單的平網彩印就辦得到。

我們可以用**四色印刷**印製，價格相對便宜許多……

不過，你們的新作品用了比較複雜的技巧……

這種就得使用複印照相機和凹版印刷……

……價格會**貴上非常多**。這也是為什麼連《老鷹》每一期都只有幾頁全彩的原因。

我們知道，**可是——**

以全彩的成本來估算，我們這種發行量絕不可能打平成本。

如果沒辦法賺錢，你要拿什麼**支付**每週出刊固定需要的繪圖、編寫費用？

我不知道你這位朋友……

我叫查理。

好，我不知道查理動作有多快，但我非常懷疑你們倆有辦法全部自己來。

……

我不是要
潑你們
冷水……

我只是
想告訴你們,
你們的想法得再
實際一點。

我所謂的實際
就是**壓低成本**。

來,這幾本是
日本出的漫畫書。

手塚!

我以前
常常在街頭書鋪
看他的漫畫。

對白我是
看不懂啦,但我好愛
他的畫,好像會**動**
一樣……

對。他可以說是
日本最成功的漫畫家
之一……

不過,我要你們
再仔細看看漫畫書
本身。

您的意思是?

看看他們用的油墨、紙張，還有裝幀……

每一項都盡可能找到最便宜的材料……

在日本，他們管這個叫**赤本**[31]，因為它們只用一種顏色印刷，通常是紅色……

所以呢，以下是我的提案……

你們倆回去弄個**新**作品，要用簡單的平彩方式繪製。

比方說……比較成人的題材……

您的意思是？

什麼……？！噢！不是不是，我不是說那種**黃色**漫畫……

……而是像這邊這種日本漫畫……

……主題再陰暗、成熟一點。

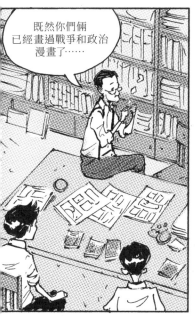

既然你們倆
已經畫過戰爭和政治
漫畫了……

何不真正放手
一搏？

別管**小孩子**愛看
什麼了，為你們自己——
你們這個年齡層的讀者
——說故事吧……

說一些能讓你們
熱血沸騰、貼近你們
內心的故事。

雖然我
沒辦法預付你們
半毛錢……

不過，就讓我們
先用比較便宜的方式
印刷，再看看市場
反應怎麼樣吧？

兩位知道嗎？
其實我一直想試試看，
出版本地的漫畫。

我不知道
我們能賣出幾本、賺不賺
得了錢……

但此時此刻，
我覺得我們好像擁有共同的
希望和夢想。所以讓咱們來
試試看吧！

上圖
林清祥
1959
陳福財
油畫
照片臨摹。原照是林清祥首次拘禁（1956–1959）釋放後拍攝的，時間在人民行動黨贏得1959年大選後
不久。其他一同獲釋的還有工會領袖方水雙、兀哈爾及蒂凡那。[32]

新加坡河。

那……

你覺得怎麼樣？

嗯……

你知道嗎，我們花了一年多時間籌備《飛龍》……我真心以為我們能交出點成績了……

可是現在一切又要從頭開始，而且沒辦法預支任何費用……

便宜的紙，廉價印刷……

不過，如果你想做，我一定奉陪……

只是接下來我們要畫什麼故事？

……就連寫故事和畫畫都變得好不值錢……

＊編注：加占布爹（馬來語kacang puteh，「白色豆子」的意思）指的是路邊印度小販賣的糖皮花生之類，用小紙筒包起來的豆類小吃。

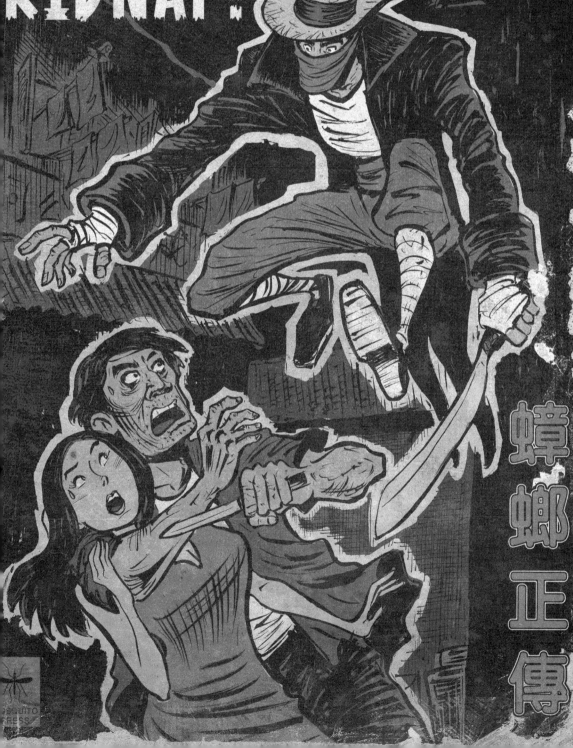

前頁
**蟑螂正傳
第4期：綁架！**
1960
圖：陳福財
文：黃伯傳
蚊子出版社
〈蟑螂正傳〉混合通俗漫畫與
超級英雄漫畫，故事取材大
多來自報上的聳動標題，範圍
包括兇殺、綁架、自殺、動物
攻擊等等社會案件。

夜 香

文：黃伯傳／圖：陳福財

主人翁**阿源**是個
「挑夜香工人」，這是
「挑糞工」的委婉
說法。

上圖及次頁起
**蟑螂正傳
第1期：夜香**
1959
圖：陳福財
文：黃伯傳
蚊子出版社
連載第1期描述主角
「蟑螂俠」由來。

新加坡在60年代左右
才引進現代廢水系統，因此
在這以前，夜香桶和挑夜香的人
算是新加坡庶民生活的
日常景象……

……直到
1987年，最後一抹夜香
才徹底從新加坡街頭
消失。

聽說，如果爆發原子戰，人類會滅亡，蟑螂卻能存活下來。

我對此深信不疑……畢竟這玩意兒**到處都是**，躲在各種陰暗濕冷的角落，無止盡地繁殖。

我朋友桑傑說，牠們就算不吃不喝也能活上**好幾個月**。

就連蟑螂都比我強。

別人在我身上看見的不是勵志或啟發......

看好啦，
小子......如果你
不好好讀書......

將來就會
像**那個人**一樣！

嗯......

我怎會落到這步田地？我在想，如果**錯誤決定**做得太多，早晚會自食惡果......

欸！阿源！
你快點啦！

別催......小心
駛得萬年船......

153

什麼船?

人類這艘船。

你知道嗎……有時候,我還真聽不懂你在講什麼……

沒關係,就連我自己也搞不懂。

哎呀!

嘿!

小心點!

你沒事吧?

沒事……

可惡的蟑螂,竟敢咬我!

哈嗳!

蟑螂從什麼時候開始會咬人啦?

好在你沒打翻桶子!

對呀……

幸好……

抓……

當晚……

睡不著……

腦子裡活像有把手提鑽在那兒**咚咚咚**地敲!

喘不過氣……我得出去……呼吸點**新鮮空氣**才行……

阿源歪歪倒倒地上了街,渾身不對勁……

……好像在**做夢**……腦子昏昏沉沉……身體卻刺刺麻麻的……彷彿有股力量……

叭!叭!

叭!叭!

嘖碰

我們撞到人了嗎?

我……我覺得好像是垃圾桶?!

完全沒看到人哪？

我……我是怎麼上來的？

好吧……或許是咱倆今晚喝多了……

怎麼上來就算了……

我又怎麼會停在這裡？！

我竟然能徒手爬牆……

好像我天生就會似的……！

我……我覺得自己好強壯……彷彿我一掌就能捏碎這些磚瓦——

喀！

我到底是怎麼回事？！

蟑螂俠

祕密

他，感官超敏銳，能隨時躲避危險！

蟑螂俠總是頭戴面罩、隱藏身分，跟華校生一樣！

特殊的長尾大衣猶如蟑螂翅膀！

他能操作多種**武器**（包括帕朗刀*、小刀及木棒），並且身手敏捷、力大無窮，可說是個極度難纏的對手！

蟑螂俠似乎是被蟑螂**咬了**一口才獲得這種**超能力**。解開變身之謎的奇妙歷險即將展開！

上圖：**蟑螂正傳　第1期：局部** (1959)

阿源決定善用他獲得的神奇力量，幫助被欺壓的人民爭取更好的生活。他穿上自己做
的特殊服裝，給自己起名「蟑螂俠」，作為他平民英雄的身分象徵。

蟑螂正傳　人物速寫 (1959) ｜陳福財｜鉛筆及水彩

蟑螂俠的服裝設計──淺頂軟呢帽和紅面巾──是為了向通俗動作漫畫經典人物「暗影俠」致敬。但陳福財表示，蟑螂俠的服裝靈感主要還是來自當時新加坡工人的日常穿著，還有華校生為避免遭當局指認而綁在臉上的帕巾。

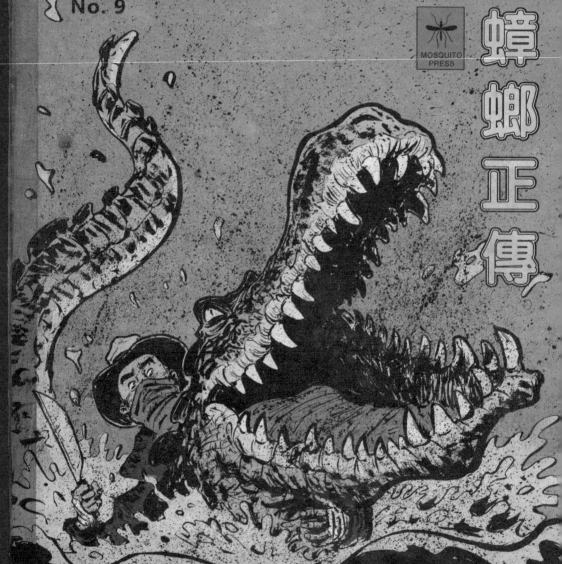

上圖：蟑螂正傳　第9期：鱷魚（1960）｜蚊子出版社

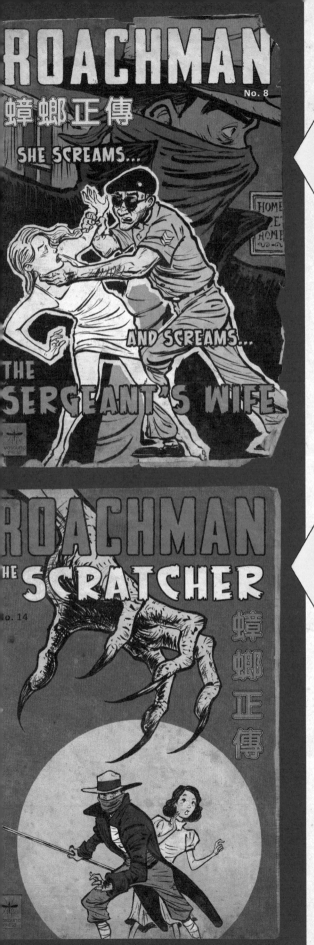

左上：蟑螂正傳　第8期：軍士之妻

（1960）蚊子出版社

左下：蟑螂正傳　第14期：抓耙仔

（1961）蚊子出版社

儘管《蟑螂正傳》封面聳動，內容大多著墨當時嚴肅的社會議題，譬如「希克斯殺妻案」。1959年，英國陸軍軍官因殺妻而遭起訴，《軍士之妻》這一期便以此為鏡，審視殖民社會的公理正義。

《鱷魚》為動作冒險奇談。蟑螂俠受託獵殺令村民恐懼不安的大鱷魚；然而，故事結尾卻以多格分鏡的方式呈現鱷魚皮在市場販售的畫面，對「鱷魚殺人」的初始設定不啻為當頭棒喝。

《蟑螂正傳》也不乏氣氛輕鬆的故事，譬如描述警方執法鬧劇的「抓耙仔」。

《抓狂》探討一位父親情緒崩潰的暴力行為及其後續發展，描述這個家庭在一家之主被捕拘禁後，一家人如何在困苦中奮力求生。

人民行動黨力抗西方或「黃色」文化的負面影響也是《蟑螂正傳》探討的議題之一。當時政府明令禁止多本成人雜誌，就連小孩常玩的「地甘─地甘」(抽抽樂)亦列為禁品，故《最後的花花公子》中對此大加嘲諷。故事描述一名男子不顧一切地想在出版黑名單法令生效前，買下每一本能弄到手的黃色書刊。

右上：**蟑螂正傳　第3期：抓狂！**
（1959）蚊子出版社

右下：**蟑螂正傳　第21期：抽抽樂**
（1962）蚊子出版社

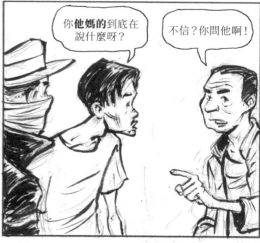
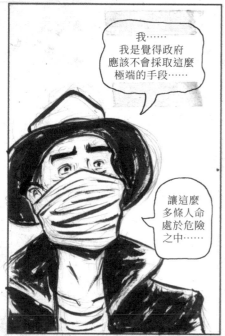
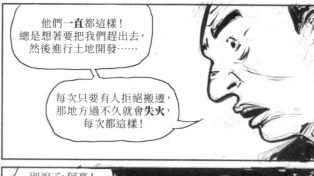
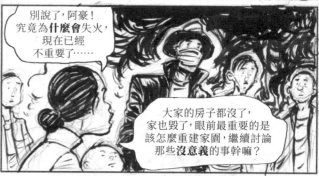

前頁及上圖：**蟑螂正傳　第13期：地獄之火** (1961) ｜圖：陳福財／文：黃伯傳｜蚊子出版社

在《地獄之火》中，蟑螂俠必須挺身對抗「河水山大火」引發的烈焰與陰謀論。這場惡名昭彰的百英畝大火燒毀甘榜達建區近一萬六千座建物，同時也是人民行動黨大規模興建公共住宅與迫遷的濫觴，從此徹底改變新加坡的都市及社會景觀。

《死人街》收錄發生在碩莪巷的多則短篇故事。碩莪巷以「大難館」——即葬儀社聞名,由於當時的老人家會到這裡度過臨終前的日子,殯儀館與養病所合二為一。

故事主軸是一對因家人反對而殉情的十多歲愛侶。兩人死後,雙方家人為其舉辦冥婚,讓生前無緣的兩人能在死後重聚相守。

上圖
蟑螂正傳
第22期:死人街
1962
蚊子出版社

1963年3月。

下午一點三十分。

老闆！
三杯咖啡烏！

這是最新一期
《蟑螂正傳》，
剛印好的……

……還有兩百塊。
上一期欠你們倆的。

我明白你們
都希望能再多拿
一點稿費……

不過現在
我們才剛勉強
打平收支……

<三毛錢。>

尤其是政府現在
正在進行反黃色文化
運動……

因為封面的關係，
不少租書店都不敢在
店裡擺你們的漫畫。

可是是您說
要我們畫得誇張、刺激
一點，這樣才有辦法吸引
讀者注意啊……

對，對，
相信我，我很
明白。

這就像實境版的
《第22條軍規》[34]！

嘿，伯特，
這不是你正在看的
那本書嗎？

嗯……

有時候，事情不管
怎麼樣都不可能
如你所願哪！

167

說到這個…

你們倆有沒有看過漫威[35]新出的漫畫？其中一篇馬上讓我聯想到《蟑螂正傳》耶！

您是指**蜘蛛人**吧？對呀！他被蟲咬到的橋段根本似曾相識！

我還跟伯特說，他們鐵定是偷用了我們的點子！

嘿嘿！說不定，厲害的人思路都差不多呀……

不過這倒是讓我想到一件事：我們是不是得重新設計一套衣服啊？

……或想想有沒有其他辦法，讓蟑螂俠感覺更真實、更能引起讀者共鳴？

漫威新出的漫畫，我兒子幾乎全都看過了。其中有一個叫……叫什麼來著……「**驚奇四俠**」？

神奇四俠。

對，神奇四俠……主角雖然都是超級英雄，但他們每天也得應付一般人都很熟悉的尋常煩惱。

這部份我們不是已經在做了？

描述本地故事、本地事件？

我知道，我知道……你們倆也知道，我是真的很喜歡你們這一系列的作品……

但事實是我們還沒抓到正確的**暢銷公式**，總覺得還有哪裡不對勁……

那……還是要把哪個部分稍微再修改一下？

譬如給蟑螂俠安排個助手什麼的？

下午三點十二分。

……或者可以加一個勁敵進來。

到目前為止,我們只畫過油鬼仔*,但蟑螂俠已經打敗過他三次了……

＊馬來文化隱密學的一種,可來去自如,猶如穿牆術。

我們可以畫翼人、矮人、鳥尾#……

……查理。

#皆為印尼、馬來西亞民間傳說中的生物。

啥?

聽我說……

明年我打算跟珍妮結婚了。

哦!

這可是大消息啊！

我們應該出一本特刊——

查理。

我得開始賺錢養家，得開始存錢了。

我想說的是——你看看！就只有這兩百塊錢！而且還是我們兩個人的工錢！

我們可是辛辛苦苦畫了一整個月啊！

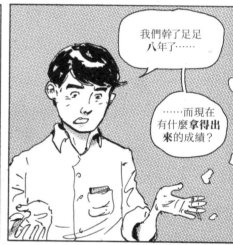

我們幹了足足八年了……

……而現在有什麼拿得出來的成績？

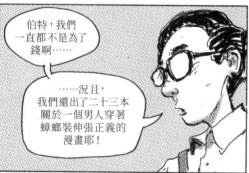

伯特，我們一直都不是為了錢啊……

……況且，我們還出了二十三本關於一個男人穿著蟑螂裝伸張正義的漫畫耶！

你在說什麼！我是認真的！

我們……

我們一向很認真看待我們的漫畫呀。

1959年，人民行動黨贏得大選。
林清祥獲釋。

但黨內歧見導致
林清祥領導的激進派和李光耀領導的溫和派
於1961年分裂。[36]

李光耀和人民行動黨深怕分裂出去的
「社會主義陣線」會贏得接下來幾場選舉。

在此同時，馬來亞首相東姑阿都拉曼十分擔心緊鄰馬來亞的新加坡未來可能由共黨派主政。

而英國人更是不希望獨立後的新加坡掌握在左翼、反殖民政府手中。

1963年2月2日，
新加坡、馬來亞和英國政府聯手展開「冷藏行動」，
逮捕包括林清祥在內等上百名左派領袖與活躍份子。
這些人未經審判即遭無限期拘禁。

據聞，林清祥於第二次監禁期間患上憂鬱症。
他在獄中企圖自殺，沒多久便於1969年7月28日獲釋。
出獄後，林清祥同意不再涉入政治活動，流亡倫敦。

接下來十年，林清祥在英國從事蔬果買賣。

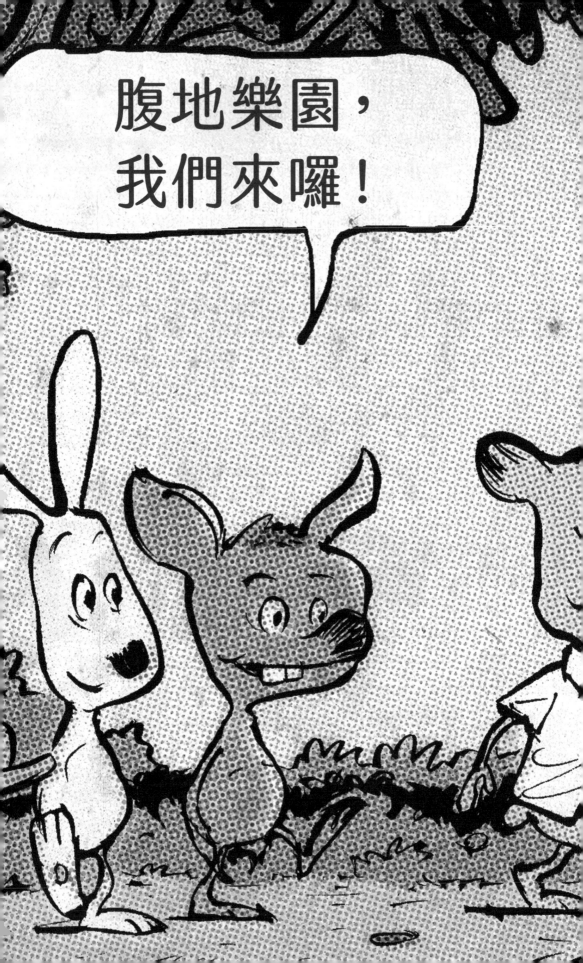

第六章

SANG KUCING
& THE ANTS

貓先生與小紅蟻

＊1963年9月16日，馬來亞聯合邦、新加坡、北婆羅洲（沙巴）、砂拉越合併成為馬來西亞。

次頁起

雜繪山

1963－1965年

陳福財

未發表作品

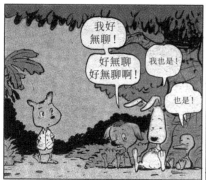
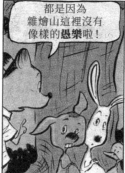
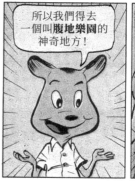
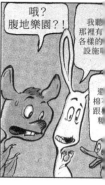

當時，幾乎所有人都相信，一旦英國政府同意新加坡獨立，屆時新加坡唯有和馬來亞聯合邦合併方能存續。馬來亞猶如一塊潛力無限的經濟腹地，能為剛起步的島國提供豐富的自然資源和更廣大的消費市場。

然而，馬來亞的領袖們卻不怎麼喜歡這個主意。若是吸收新加坡130萬華人，如此大量的人口極可能改變馬來亞的「種族比例」——華人人口將超越馬來人口，進而改變選舉生態。
＊編注：此處採用《三隻小豬》故事中，小豬不讓大野狼進屋的台詞。

人口結構改變勢必威脅馬來人的菁英領導階層。1961年，人民行動黨連續兩次在補選中遭遇挫敗，導致馬來亞對合併的態度明確轉向，因為他們擔心激進派極可能取得新加坡政府。[37]
陳福財在漫畫中以「米老鼠俱樂部」代表馬來人，馬來亞首相東姑阿都拉曼則化身為和善的紅毛猩猩。

我愛我的雜燴山！
雜燴山是我家鄉！
鱷魚時期不自由⋯⋯
如今更苦愁愁愁愁！

那是貓先生和
小紅蟻欸！

我真心不希望
他們出現在我
家大門口！

都怪他們唱
的歌琅琅上
口，讓人聽
一遍就被
洗腦！

還有**舞蹈**！

1961年，林清祥及其支持者被逐出人民行動黨、自組社會主義陣線之後，東姑的恐懼與日俱增。東姑深信社會主義陣線為共黨派，也擔心新加坡在林清祥領導之下會變成「小中國」，成為共產主義滲透馬來亞的墊腳石。

如果我讓你們進入
腹地樂園，應該能
幫你們壓制那群
小紅蟻吧？

但我又不能冒險，讓
我們的**米老鼠俱樂部**
成員失去**多鼠**地位。

所以我在想，我勢必得
讓**松鼠俱樂部**和**倉鼠俱
樂部**也一起進來！

要擊退共產貓，
還得靠嚙齒邦
的聯手才行！

耶！太好了！

東姑和李光耀都認為，這種合併模式有助於防止他們預想的狀況發生；只要左派陣營有任何企圖，屬於保守派的馬來亞政府一定會出手鎮壓。
為確保當前的種族平衡狀態，英屬婆羅洲的沙巴、砂拉越（包括大量非華裔人口）遂依此計畫順勢合併。

噢！兄弟們！
噢！姊妹們！
噢！同胞們！快起來！

又是那群螞蟻！
吵死了⋯⋯

我倒是有個
妙計⋯⋯

快說！快說！

我們來呼籲**公頭**吧！

好呀！好呀！

他電話
幾號⋯⋯

社會主義陣線強烈反對這項提案，擔心一旦完成合併，將失去生存空間，故他們質疑「合併」的條款，認為對新加坡而言非最理想的選擇。[38]
為了反制社會主義陣線，李光耀決定舉辦公民投票。

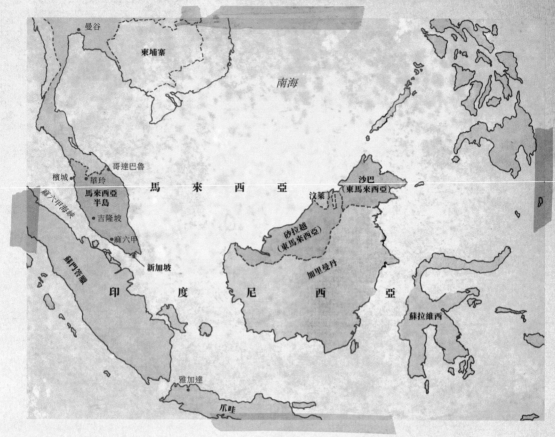

馬來西亞地圖

1963

地圖標示顏色的部分為新組成之「馬來西亞聯邦」的前英國屬地，分別為：馬來西亞半島、新加坡、砂拉越和沙巴。

右圖

公投通知單

1962

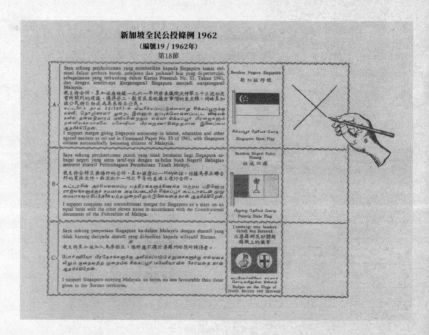

這場公投表面上提供選民三種選擇。但後來副總理杜進才（同時也是人民行動黨忠誠黨員）承認：「……李光耀精心設計了這張選票……坦白說，每一個選項都是支持合併……真正理解這一點的人並不多，大多數人甚至不曉得沙巴在哪裡。不過沒有人發現這件事。對政府來說，這是雙贏局面。」

後世形容人民行動黨在合併公投前採取的策略和詭計是一次「馬基維利式」*聰明行動。社會主義陣線完全搞不清楚狀況，他們的反應每每正中對手下懷。

＊譯注：馬基維利以「政治無道德」的權術思想聞名。

比方說，社會主義陣線呼籲支持者投空白票以示抗議，但人民行動黨早就在公投法加了一道條款，言明空白票及難以辨識的選票都計入贊成票。[39]

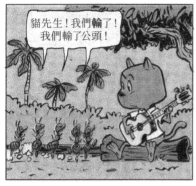
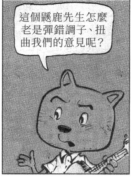

貓先生！我們**輸**了！我們輸了公頭！

這個麋鹿先生怎麼老是彈錯調子、扭曲我們的意見呢？

我知道大家都想去腹地樂園，但總不能被人當盤子、**漫天喊價**吧？

他說的對！

對極了！

這根本算不上是辯證！

肯定是這樣！

結果，選擇人民行動黨「選項A」的票數佔了71%，空白票只佔25%。人民行動黨再次展現政治氣魄，社會主義陣線徹頭徹尾被耍了。

公頭**大獲全勝**唄！

很好。接下來要做的是把貓先生**鎖**起來……

然後你們就可以進入腹地樂園了。

可以反過來做嗎？

什麼？把鎖放進貓先生裡？有時候，你想出來的點子真是讓人出乎意料啊！

鐵桿拿來

在此同時，英國、馬來亞、新加坡政府都認為逮捕社會主義陣線領袖最能符合他們三者的利益，然而他們之中卻沒有一方願意承擔這項行動的罵名。後來三方互相角力、互推責任了好一段時間。

＊編注：高爾夫球桿中的鐵桿英文與熨斗的英文都是iron。

我得想辦法弄走貓先生，同時不能讓我自己看起來像個為獅作倀的壞傢伙！

水牛巫師！您能燉幾道**藉口**給我嗎？

有什麼材料？

我來看看喔……少許共產誘餌、一塊麥卡錫主義＊、再加一撮鹽！

那可難不倒我

1962年12月，汶萊左派份子阿查哈里發動革命，最後以失敗告終。這次行動讓政府有了逮捕林清祥及其他上百名同盟顛覆份子的藉口：因為林清祥在革命發動前數日曾與阿查哈里在新加坡會面午餐，再加上社會主義陣線表明支持起義，這兩件事遂成為激進份子意圖並準備發動武裝叛亂的證據。

＊譯注：以不充分的證據或不公正的調查抹黑、打壓反對人士。

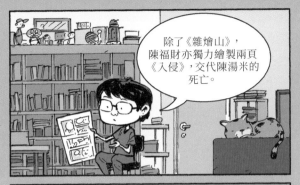

除了《雜繪山》，
陳福財亦獨力繪製兩頁
《入侵》，交代陳湯米的
死亡。

也許他只是想好好把
陳湯米的故事做個了結。
畢竟從《飛龍》提案失敗後，
這份企劃即遭擱置，
無人理問。

這兩頁故事
主要著墨於人民行動黨的
執政作為，包括以公共住宅
成功取代過度擁擠的
貧民違建……

……還有他們在改善
醫療、教育、經濟等各方面的
顯著成就，贏得了人民的
好感和信心。

再加上
社會主義陣線的
中流砥柱已紛紛
出局……

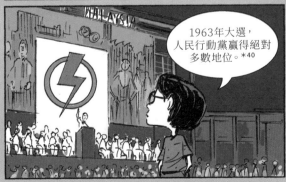

1963年大選，
人民行動黨贏得絕對
多數地位。＊40

＊人民行動黨於此次大選拿下51席中的37席，社會主義陣線13席，
最後1席則由「人民統一黨」取得。

次頁起

入侵：陳湯米之死

1963

陳福財

未發表作品

沒什麼不同？你開什麼玩笑？要是你在那裡，我們肯定能獲得壓倒性的勝利！

呵……那還用說……

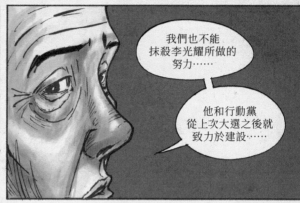

我們也不能抹殺李光耀所做的努力……

他和行動黨從上次大選之後就致力於建設……

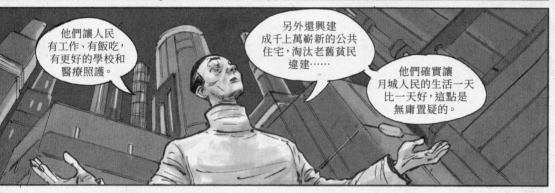

他們讓人民有工作、有飯吃，有更好的學校和醫療照護。

另外還興建成千上萬嶄新的公共住宅，淘汰老舊貧民違建……

他們確實讓月城人民的生活一天比一天好，這點是無庸置疑的。

但是……林清祥……林先生並非火星人同謀……對不對？41

儘管如此……我們就快要脫離霸權族統治了……

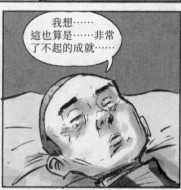

我想……這也算是……非常了不起的成就……

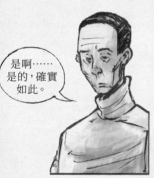

是啊……是的，確實如此。

安息吧，我的朋友。

193

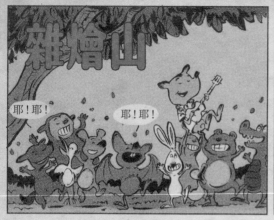

馬來西亞於1963年9月16日正式成立，人民行動黨也順利達成他們合併的目標，並且在9月的新加坡大選獲得壓倒性勝利。該黨自認其實力足以挑戰1964年馬來西亞聯邦大選，即使此前李光耀曾做過不參選的許諾。[42]

上圖及次頁起
雜燴山
1963-1964
陳福財
自費出版

『馬來西亞華人公會』(簡稱馬華)是組成馬來西亞執政聯盟的三大政黨之一,也是聯邦內的華人權益代表。人民行動黨原本期望能在大選中展現他們對華人選民的吸引力,藉此說服東姑該黨值得信賴、並足以取代馬華在執政聯盟中的位置。然而此舉卻激怒馬華及其領袖陳修信,進一步引起馬來保守派領導階層〔如「馬來民族統一機構(簡稱巫統)」祕書長賽哈密〕的恐懼,認為李光耀劍指馬來西亞首相大位。43

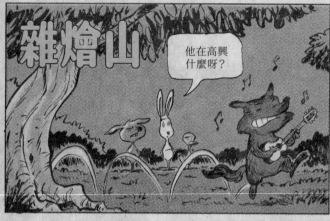

雜燴山

他在高興什麼呀？

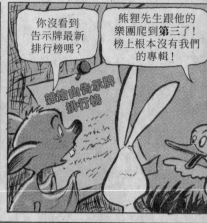

你沒看到告示牌最新排行榜嗎？

熊狸先生跟他的樂團爬到第三了！榜上根本沒有我們的專輯！

那……那天來聽我們演唱會的一大群動物是怎麼回事？

我想，就只是好奇吧。

到頭來，他們還是比較喜歡我們的音樂。

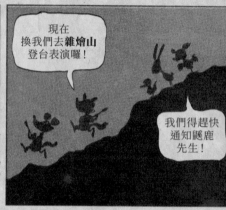

現在換我們去雜燴山登台表演囉！

我們得趕快通知麋鹿先生！

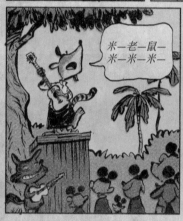

米—老—鼠—米—米—米—

喂！喂！

你不可以來騷擾這裡的米老鼠！

噢！這不是赤裸裸的歧視嗎？你還真害我喉嚨發炎耶！

噗！

嘘！

儘管行動黨的選舉造勢大會盛況空前，最後只贏得九分之一的席次，反觀馬華倒是大有斬獲。無論如何，行動黨此番作為激怒了馬來西亞執政聯盟，認為他們背叛承諾、好高騖遠，故執政聯盟決定予以還擊，給他們一次教訓：巫統領袖賽哈密針對新加坡的馬來選民策劃一場負面宣傳，盡可能抹黑李光耀和行動黨。44

你開什麼玩笑？拜託，這個「腹地樂園」到底在哪兒啊？

陳福財以之比作馬來西亞半島，意思是新加坡需要這塊經濟腹地……

……當然，他某部分也借用「迪士尼樂園」的概念啦。至於熊狸……牠是東南亞的一種野生動物，陳福財用牠來代表馬華的陳修信。

啊！！！又被你套話了！就跟你說最後面都有解釋啊！

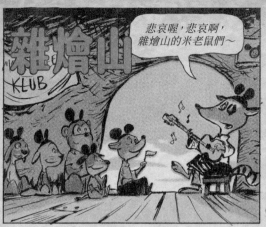
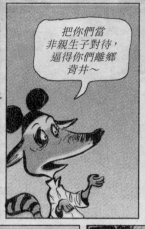
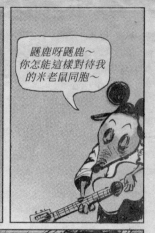

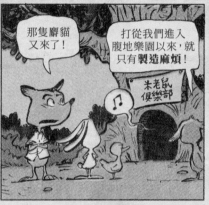
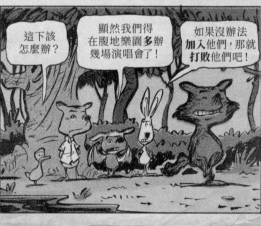

行動黨面臨的難題不止這一樁。馬來西亞財政部長和馬華的陳修信，也透過部長職權及其影響力，讓新加坡更難取得合併後的財政與經濟支援。在此同時，賽哈密和李光耀的唇槍舌戰仍十分激烈，未見平息。[45]

呵，祝你好運，先生！
甭想有人會去讀囉！

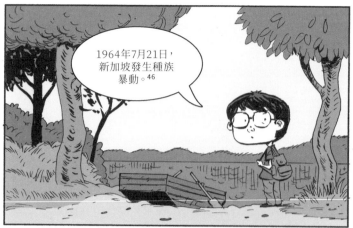

1964年7月21日，新加坡發生種族暴動。[46]

暴動導火線為何，至今仍眾說紛紜。

不過各族之間的緊張氣氛確實已經累積了一段時間⋯⋯

而涉入的政黨又過於計較各自的權力與利益，以致很難討論出實際解決辦法⋯⋯

最終，那天一共有二十三人死亡，數百人受傷⋯⋯

陳福財對暴動的回應是呈現山莊內多處場景，但畫面中沒有半個主角動物。

在他看來，這樁事件輕忽不得⋯⋯

也不該作為插科打諢的題材。

然而在那之後，破鏡再難以重圓。

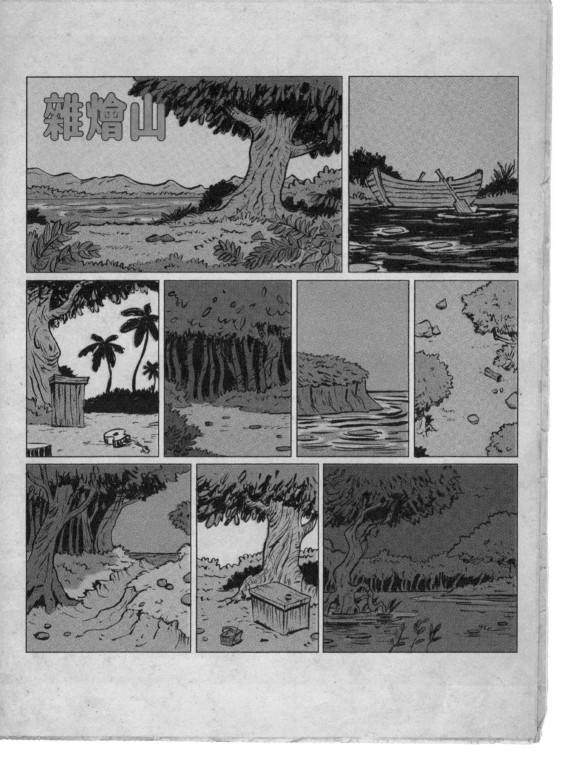

上圖
雜繪山
1965
陳福財
自費出版

Pĕlajaran Kĕĕnam

KĔRJA SAYA TIAP-TIAP HARI

Saya bangun tiap-tiap pagi pada pukul 6. Kĕmudian saya pĕrgi gosok gigi. Saya gosok gigi dĕngan bĕrus gigi. Pada bĕrus gigi itu saya buboh sadikit ubat gigi. Gigi saya bĕrseh dan tidak busok.

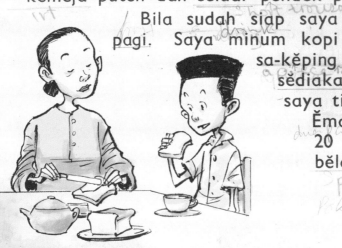

Lĕpas gosok gigi saya mandi. Saya gosok badan saya dĕngan sabun mandi. Daki hilang dan badan saya pun bĕrseh. Kĕmudian saya lap badan dĕngan tuala mandi. Saya sikat rambut dĕngan sikat. Lĕpas itu saya pakai pakaian sĕkolah. Pakaian sĕkolah saya baju kĕmeja puteh dan sĕluar pendek puteh juga.

Bila sudah siap saya pun makan pagi. Saya minum kopi dan makan sa-kĕping roti. Ĕmak sĕdiakan makanan saya tiap-tiap pagi. Ĕmak bĕri saya 20 sen untuk bĕlanja sĕkolah.

上圖及次頁

國語教科書：第一冊

1965

圖：陳福財

文：賽那雪

基礎馬來語教學本校樣。新加坡併入馬來西亞後，馬來語遂成為該國官方語言。但種族暴動與政治衝突導致新加坡於1965年8月9日脫離馬來西亞聯邦，馬來語課本出版計畫亦於不久之後取消。陳福財自始至終沒拿到半毛錢。[47,48]

HARI HUJAN

rambut
dahi
dagu
leher
dada
lĕngan
pĕrut
tangan
lutut
kaki,

Pagi sĕmalam hujan lĕbat. Saya dan kawan-kawan pĕrgi ka-sĕkolah pakai payong. Bapa pun pĕrgi bĕkĕrja pakai payong. Di-sĕkolah tidak ada sĕnaman. Sĕmua murid bĕrkumpul di-dalam dewan. Mĕreka mĕndĕngar uchapan Guru Bĕsar.

Murid-murid tidak suka kalau hari hujan sĕbab mĕreka tidak dapat main bola. Itek sangat suka kalau hari hujan sĕbab ia dapat mandi. Kalau hujan tĕrlalu lĕbat boleh mĕnjadi bah. Kalau bah bĕsar, pokok-pokok tanaman banyak yang rosak dan ayam itek pun banyak yang mati. Rumah-rumah ada yang hanyut dan kadang-kadang orang pun ada yang mati lĕmas.

27

Pĕlajaran Kĕdua Bĕlas

PĔRBUALAN BABAK I DI-GĔRAI IKAN

Pĕnjual ikan: Che' hĕndak ikan apa?
Mak Midah: Bĕrapa harga ikan tĕnggiri ini sa-kati?
Pĕnjual ikan: Sa-ringgit sa-kati.

第七章

IT'S ALL ABOUT BEING PRACTICAL

脚
踏
實
地

查理 · 陳福財　27歲。1965年

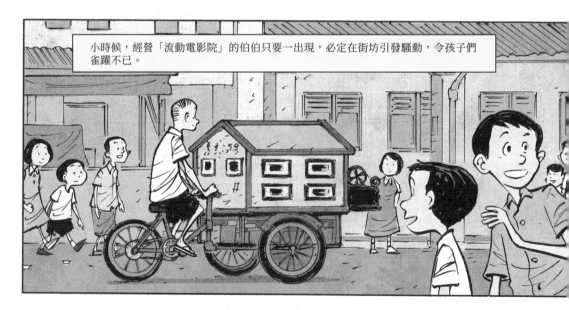

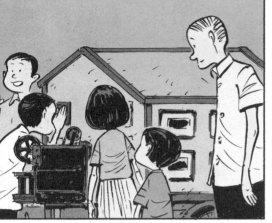

短片五分錢，長片兩毛錢。泰山、科學怪人和大力水手或唐老鴨卡通任君挑選。

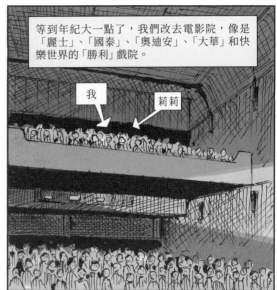

等到年紀大一點了，我們改去電影院，像是「麗士」、「國泰」、「奧迪安」、「大華」和快樂世界的「勝利」戲院。

我

莉莉

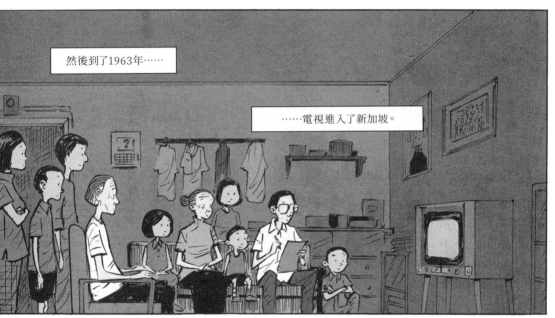

然後到了1963年⋯⋯

⋯⋯電視進入了新加坡。

一年後，我們家買了第一台電視機。三洋的⋯⋯應該沒錯。

HARPER, CLEARER PICTURES

晚餐後，街坊鄰居會來我家集合，一起看港劇、香港電影或美國電視節目，譬如《泰瑞卡通》、《持槍遠行》、《狗明星「任丁丁」》和《露西秀》等等。

我們當然也看電視新聞，還有政令宣傳節目。

我們看見李光耀在宣布新加坡脫離馬來西亞的那一刻，淚灑現場。

沒人知道新加坡接下來要怎麼靠自己活下去。

這樣也好……

是啊……

不過大家心裡也鬆了一口氣。這幾個月緊張不安的氣氛讓每個人都不好過。

當時，我轉頭看了看父親——那好像是我這麼長一段時間以來頭一次仔細看他……

……發現他已成了老人。

他們是什麼時候變老的？

你怎麼還不交女朋友啊，福財？

我在想要不要把金珠姨的女兒介紹給你。

我們是否已深深迷失在日常生活的刻板節奏裡？

你得好好思考自己的未來。

你爸跟我……你知道，我們不年輕了。

……是否自己騙自己，以為這種生活能永遠持續下去？

會當甲飽？

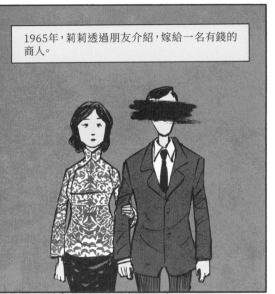

1965年，莉莉透過朋友介紹，嫁給一名有錢的商人。

說實話，伯傳和我不再合作以後，我也幾乎很少見到她了。

文祥在新加坡電視台找到一份為電視節目畫插畫，準時上下班的工作……

德蘇沙先生後來也不得不放棄無力回天的「蟑螂俠」和蚊子出版社。

街頭書鋪逐漸凋零了呀……

……現在大家都去看電視了。

我們家鄰居也一個個都買了電視機。

新加坡到處都不一樣：老建築、老街區、舊日的生活氛圍都被改變革新的浪潮一把全掃了去。

儘管老伯伯仍不時騎著腳踏車，載著他的流動電影院出現，但孩子們對於他的到來沒什麼反應，不再跟過去一樣興奮雀躍了。

時間一年一年過去，伯伯出現的次數也越來越少……

直到有一天，

你突然發現……

你已經好久好久……

……並且再也看不到他了。

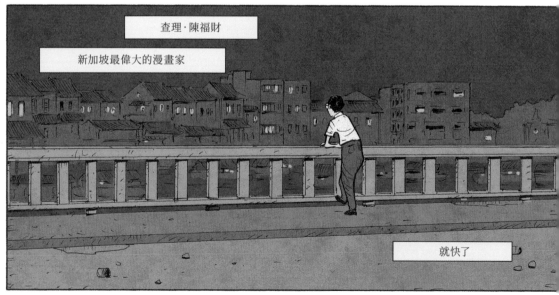

查理．陳福財

新加坡最偉大的漫畫家

就快了

208

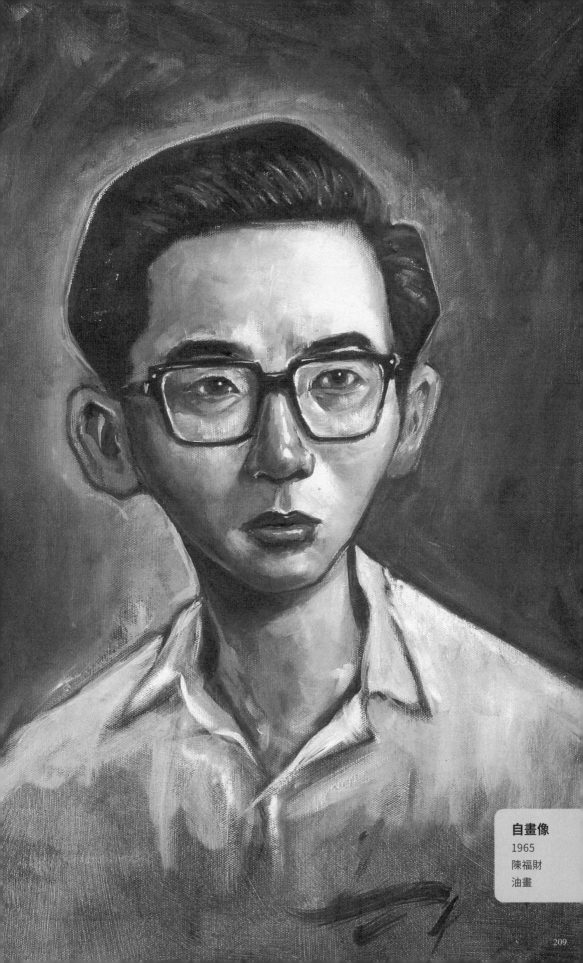

大家好！我是王沙沙。今天我們來國家博物館看一場非常特別的展覽。
這場展覽是「圖利多多黨」＊博物館部長野野峰先生所策劃的。現在請跟著我，
一起聽部長描述這段驚奇又複雜的⋯⋯

新加坡故事！

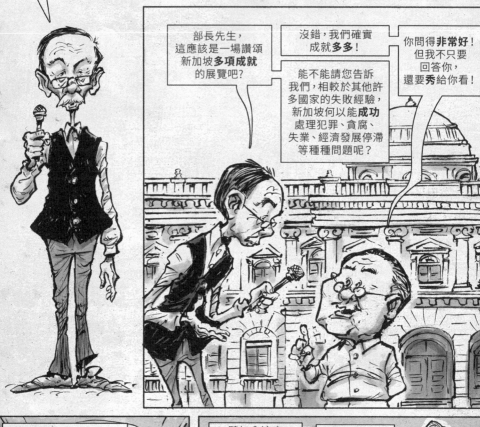

部長先生，
這應該是一場讚頌
新加坡**多項成就**
的展覽吧？

沒錯，我們確實
成就**多多**！

能不能請您告訴
我們，相較於其他許
多國家的失敗經驗，
新加坡何以能**成功**
處理犯罪、貪腐、
失業、經濟發展停滯
等種種問題呢？

你問得**非常好**！
但我不只要
回答你，
還要**秀**給你看！

等等你會看到，這場
展覽將以**聲**、**光**、**觸**、**嗅**
等先進技術向全國人民
闡釋你剛才的提問！

比方
說？

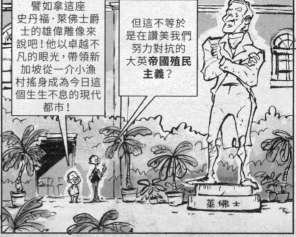

譬如拿這座
史丹福·萊佛士爵
士的雄偉雕像來
說吧！他以卓越不
凡的眼光，帶領新
加坡從一介小漁
村搖身成為今日這
個生生不息的現代
都市！

但這不等於
是在讚美我們
努力對抗的
大**英帝國殖民
主義**？

萊佛士

不不不，這是在頌揚我們的**多元文化**！新加坡一成為**自由港**，來自鄰近或甚至遠方國家的移民就紛紛湧入我們的港口了呀！

華人！印度人！歐亞人！白人！

那馬來人呢？

呃……他們可能比其他人來得**更早**，但我們不可以過度強調這一點！

我們是新加坡的**新加坡人！**

為什麼**不行**呢？

那太**危險**了！他們可能會開始質疑他們為何沒有得到任何**特別待遇**！

看看**這個**！我們用這個**漂亮立體模型**展示所有可能降臨在新加坡的**悲慘命運**——如果掌權的不是咱們**圖利多多黨**，這一切都有可能發生啊！

像這樣把其他人都標出來……**共產份子、騙子、小偷、機會主義者**，這樣公平嗎？

沒有**公不公平**的問題！我們只是實話實說，把**事實真相**全部說出來而已！

可是……不是有人說，這些都是為了**抹黑政敵**，為了把他們關進牢裡所創造出來的標籤嗎？

其他方法

1963

「圖利多多黨」的方法

你知道嗎？……如果有誰**走路**像鴨子、**叫聲**也像鴨子，那麼我會說他**就是鴨子！**

我們這些**經歷**過苦難的人，眼睛都是雪亮的！但**年輕一代**極有可能**遭人誤導**！

所以我們才為孩子們設計了這套**非常特別**的遊戲設施！

老虎

騎老虎 **共產虎**

這是真的老虎？！

這兩位漫畫人物的原型為新加坡喜劇泰斗王沙和野峰。這對搭擋以現場表演起家，於新加坡電視台1963年開播之後即成為鎮台之寶。他們的幽默短劇夾雜華人方言、華語、馬來語和英語，以諷刺口吻針砭全民運動，後來成為新加坡喜劇界大師中的大師。這對搭擋於1994年舉辦告別演出，話別觀眾。一年後，野峰去世；王沙則於1998年賀

啥?哦,對呀!我們一路騎著**共產虎**奔向獨立……現在,孩子們也可以透過這種方式擁有類似體驗!

這樣不是有點……**危險**嗎?

那**當然**!問問這位文德小朋友吧!

雖然他今天流了點血,不過往後他肯定**再也不會**低估共產份子了。是不是呀,文德?

痛呀!好痛啊!

當然,我們也必須教導人民**種族**和**信仰**衝突有多危險。

在這一區,參觀者不僅能換上傳統服飾,**模仿**並體驗種族**暴動**,還能得到一張**紀念照**,提醒他們要避開所有源於種族和宗教信仰的政治議題!

笑一個!

種族暴動

當然,這一切都是為了說明我們何以必須脫離馬來西亞!就像這張圖所呈現的:我們**無法接受**一個任一種族被賦予**特權**的社會!

特權制度

菁英體制!

可是,當初我們加入馬來西亞的時候,不就已經**知道**並且**接受**他們的馬來特權政策了嗎?

什麼!你竟敢說出這種話!真是太令我**震驚**了!難道你的意思是我們不能**轉彎**,而是必須謹守**教條**、不准**適應**多變的世界情勢嗎?

你知不知道,拒絕擁抱任何意識形態或思想體系一直是我們圖利多多黨最**了不起**的特色之一呀!

我們只會做**正確**的事,一切**講求實際**!如果這代表我們必須拋棄任何不實際、天真、華而不實的理論,那就**這麼幹**吧!

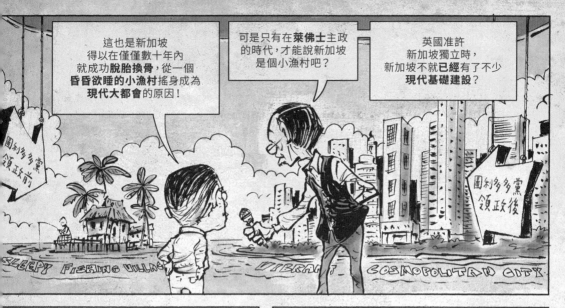

這也是新加坡得以在僅僅數十年內就成功**脫胎換骨**，從一個**昏昏欲睡**的小漁村搖身成為**現代大都會**的原因！

可是只有在**萊佛士**主政的時代，才能說新加坡是個小漁村吧？

英國准許新加坡獨立時，新加坡不就**已經**有了不少**現代基礎建設**？

欸……呃……但**違建、貧民窟**還是很多呀！而且還有其他許多問題，從**住宅**到**健康醫療**都一一解決啦！

就算我稍有**誇大**，也只是為了切中主題、**彰顯**事實嘛！

您的意思是說……這場展覽有某些部分**不完全是事實**？！

不不不！我的意思是，我們所做的每一件事都有**正當理由**！！！

但你也知道，我們**實際**上必須處理的都是一些**真正**棘手的問題，譬如導致國人**道德淪喪、西化**的惡劣影響！

但不是也有人說，要想藉由劃時代的技術和觀念達成經濟發展的目標，新加坡必須在文化方面採取**開放態度**？

哎呀，可是你看嘛，其實我們**不需要**啊！我們永遠都可以回溯歷史，尋求**孔夫子**指引呀！

213

但……
孔子不是**中國**來的嗎？
那印度人、馬來人、歐亞人
怎麼辦？

哦……哈哈哈！
那姑且稱之為
亞洲價值好了！
畢竟我們都是
亞洲人嘛！

不過，
你知道嗎，
其實**我知道**你在
說什麼唷……

真的？

是啊。我們
必須**更包容**，
讓所有的人民
不會覺得自己
被排除在外，
以免他們把票
投給**反對黨**！

而這也是在**接下來**
的展覽中，我們之所以
從**另一種角度**呈現不同於
官方版新加坡故事
的理由。

但我好像
什麼也沒看
到耶？

是嗎？
就在**那裡**呀！

這……這尺寸
是不是有點小啊……

你只要**仔細看**
就好了嘛！看見沒？
這就是問題所在嘛！
人們就是**懶得看**！

可是，
人民之所以**漠不關心**、
無動於衷，不就是因為政府
打壓媒體、學校、公民社會的
激進主義活動所致？

唉……
這不就更加
突顯這個國家
需要**強而有力**
的領導嗎！

別忘了！
要是沒有圖利多多黨，
新加坡早就變回
原本的**小漁村**、
重陷泥沼了！

我是王沙沙。
我在國家博物館向各位
說再見……

黃伯傳

1957
陳福財
鉛筆素描

結束跟查理的漫畫合作以後，我決定自己創業。

當時我徹底了解到，**經濟穩定**是多麼重要。

所以，新加坡在1965年脫離馬來西亞聯邦的時候，整個社會自然陷入嚴重的焦慮狀態……

英國宣布提早撤軍的時候也是。

但你知道，人民行動黨也就是在這個時候展現了他們真正的**實力**。

他們安撫工會，確保新加坡有足夠的條件吸引外資，還有其他許多作為……

我的第一個孩子也在1965年出生。

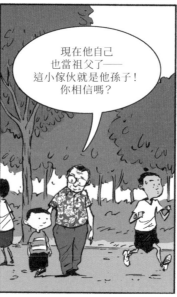

現在他自己也當祖父了——這小傢伙就是他孫子！你相信嗎？

成家以後，你才會漸漸明白什麼是真正重要的事。

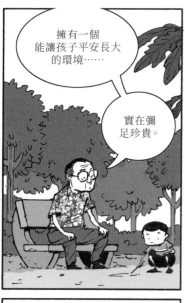

擁有一個
能讓孩子平安長大
的環境……

實在彌
足珍貴。

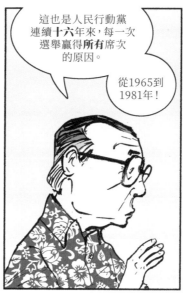

這也是人民行動黨
連續**十六年**來，每一次
選舉贏得**所有**席次
的原因。

從1965到
1981年！

嗯，對。
我也投給
他們。

不過，我**並不**認為
這違背了我和查理過去
所做的努力。

這只不過是
選出**最適合**做這份
工作的人罷了。

那樣做比較好、
怎麼做比較不會
太過嚴厲……
這種話誰都會講……

但你也得從
務實的角度來
看事情。

這一點，
查理始終不大行。

務實……

說到底，
還是得務實些。

奧黛麗・赫本

1965

陳福財

複合媒材

來到職業生涯的十字路口，陳福財開始思索在雜誌社謀覓新職的可能性。他製作作品集，繪製時下名流的肖像畫，主角從香港演員到好萊塢明星都有。

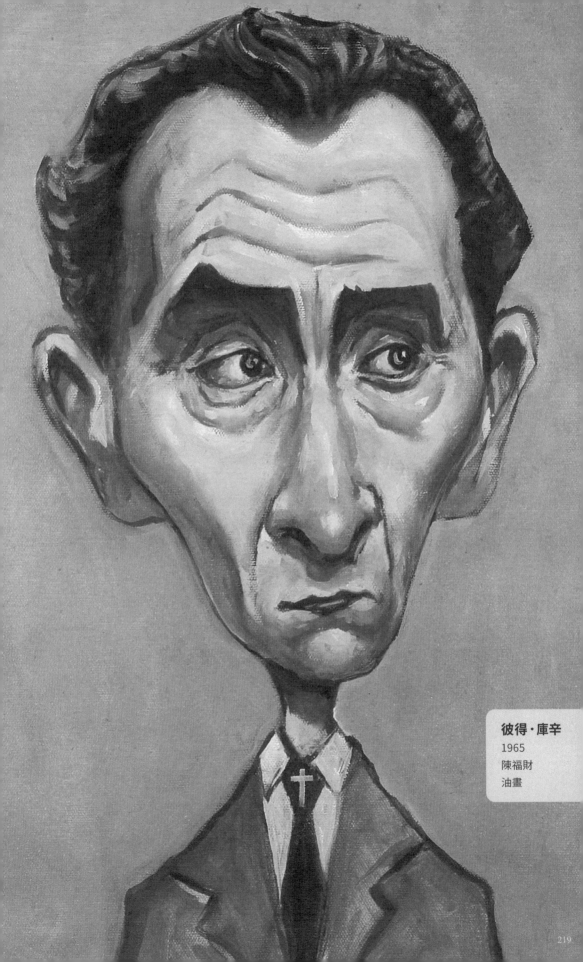

彼得・庫辛
1965
陳福財
油畫

219

鄭佩佩

鄭佩佩、保羅‧紐曼與
傑基‧葛里森、
喬宏、葛雷哥萊‧畢克＊
1965 陳福財
多種媒材

＊編注：鄭佩佩、喬宏為香港演員。保
羅‧紐曼為美國知名男演員，多次提名
並獲得奧斯卡獎與金球獎最佳男主角。
傑基‧葛里森是美國喜劇演員。葛雷哥
萊‧畢克是美國電影演員，曾以《梅崗城
故事》獲得奧斯卡最佳男主角。

GREGORY
PECK

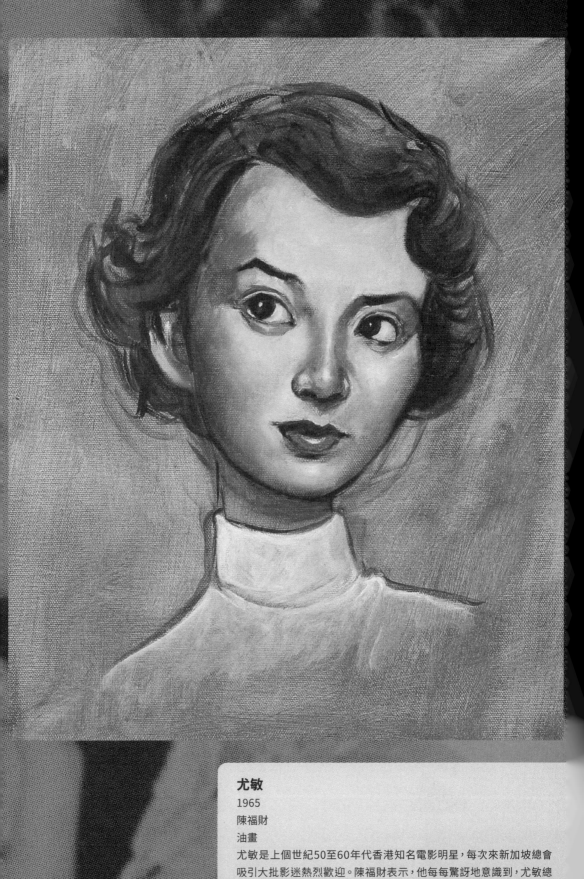

尤敏
1965
陳福財
油畫
尤敏是上個世紀50至60年代香港知名電影明星,每次來新加坡總會
吸引大批影迷熱烈歡迎。陳福財表示,他每每驚訝地意識到,尤敏總
會令他想起莉莉。

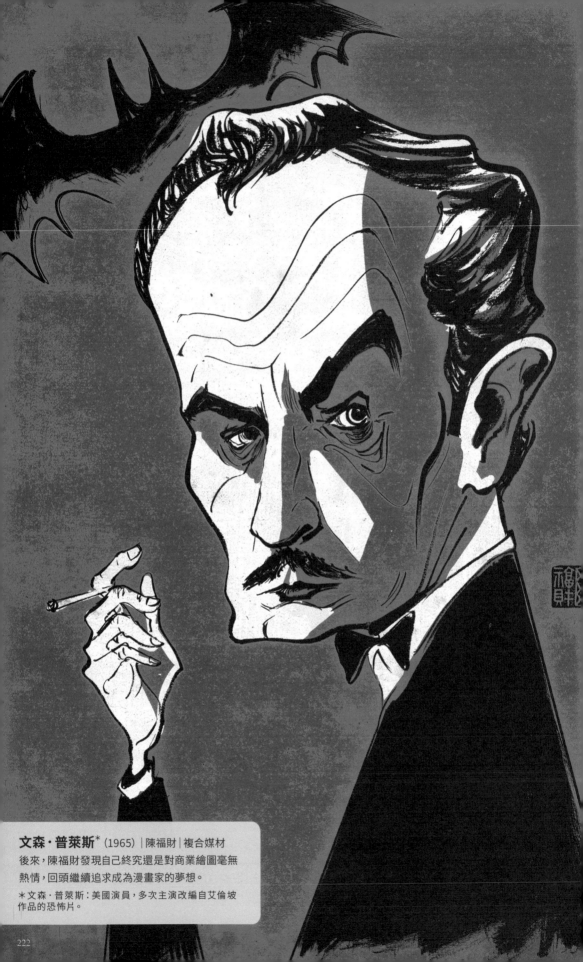

文森・普萊斯* (1965)｜陳福財｜複合媒材
後來，陳福財發現自己終究還是對商業繪圖毫無
熱情，回頭繼續追求成為漫畫家的夢想。

＊文森・普萊斯：美國演員，多次主演改編自艾倫坡
作品的恐怖片。

我跟你說過啦，
我投履歷了。

你為什麼
不乾脆留下來
顧店就好？

你爸跟我
都老得沒辦法
張羅店裡的
事了。

如果你
不留下來幫忙，
我們說不定得把
店頂出去。

那就
頂出去吧。

把店賣了，
你跟爸就可以
用這筆錢退休
了吧？

那你找的
是什麼樣的
工作？

別擔心啦，
媽。

夜間警衛

我把警衛室變成工作室……

桌子大概這麼大……

也有電風扇，固定在牆上那種的……

陳福財的公寓，位於友諾士道1號。＊

這裡是電梯門……

大門在那邊。

我找到一塊大木板，可以當作繪圖桌……

然後我每天都會拎著這個手提箱來上班。

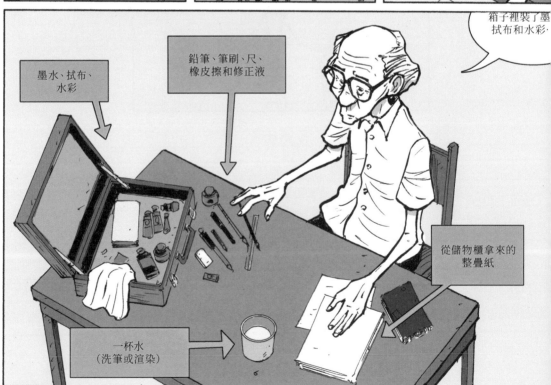

箱子裡裝了墨拭布和水彩……

墨水、拭布、水彩

鉛筆、筆刷、尺、橡皮擦和修正液

從儲物櫃拿來的整疊紙

一杯水（洗筆或渲染）

＊政府補助的公共住宅。

226

我每天
搭巴士去上班……
車程大概一個
鐘頭。

有時我會補眠,
再不然就是看書。

我的班通常排在
星期一到星期六,晚上十點
到隔天早上十點。

薪水是每個月
兩百零五塊錢。

不少人覺得
警衛是很不入流
的工作。

可是這份工作
能給我創作和畫漫畫
需要的安寧與平靜。

每天晚上,我得把整個廠區
巡個幾遍……

除此之外,幾乎沒人管我,
也沒人吵我。

\\\\\
\\\\\
\\\\\?

因為我
不喜歡啊。

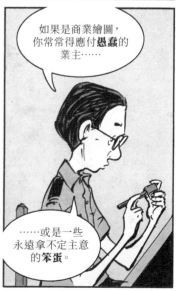

如果是商業繪圖,
你常常得應付愚蠢的
業主……

……或是一些
永遠拿不定主意
的笨蛋。

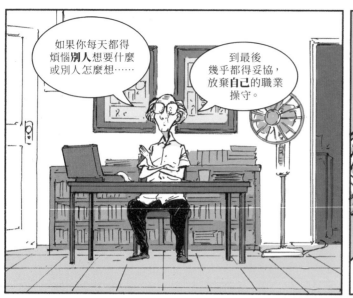

如果你每天都得煩惱**別人**想要什麼或別人怎麼想……

到最後幾乎都得妥協，放棄**自己**的職業操守。

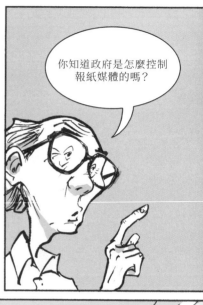

你知道政府是怎麼控制報紙媒體的嗎？

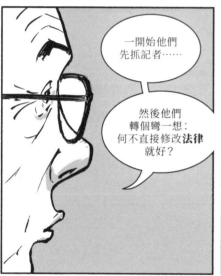

一開始他們先抓記者……

然後他們轉個彎一想：何不直接修改**法律**就好？

這便改變了報紙媒體的運作方式……

……直接抹去反對者聲音，或者拿掉那些有想法、表述自我立場的不同意見……

如此這般，最後只剩下明哲保身。

總得有人把這些事說出來……

這就是我在寫、我在畫的故事。

那些漫漫長夜，無盡白晝。

上圖：**新卡坡文具社** (1988) ｜ 陳福財｜鉛筆草稿

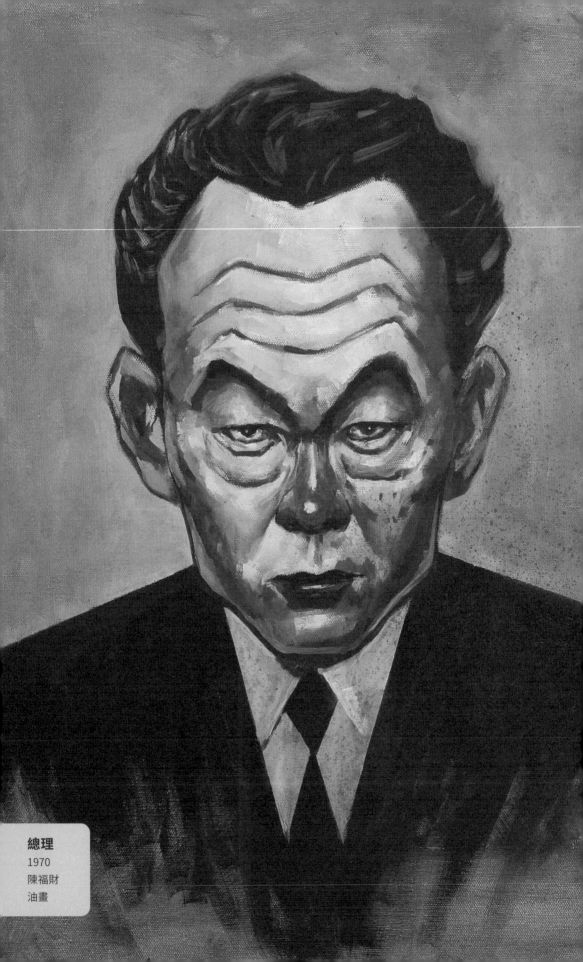

總理
1970
陳福財
油畫

新卡坡文具社 文具&雜貨

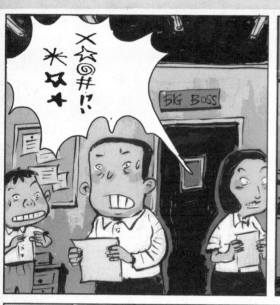

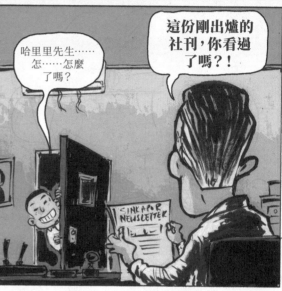

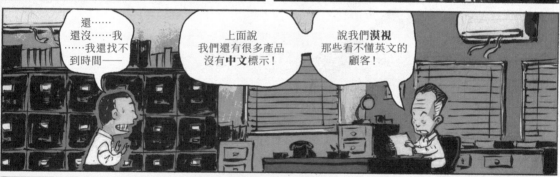

上圖及次頁起：**新卡坡文具社：文具&雜貨** 第3集 (1983)｜陳福財｜未發表作品50

橡皮擦 劉敬賢（致敬陳福財的話頭漫畫*）

從1965到1980年代，新加坡歷經一段**驚人**的經濟成長期。

人民行動黨高明巧妙地帶領新加坡渡過重重挑戰。

但凡是經歷巨變的時代，總會有些部分被擱置遺忘。

共同懷抱的**甘榜精神**、也就是「聚落精神」已不復見……

你是誰？

而這所謂的「進步」讓許多地區和身份一夕之間消失無蹤。

也許這種惡果終究還是無法避免吧……

不過，人民在這一路上被迫放棄的其他事物……也能說是在所難免的嗎？

不一樣或甚至反對意見幾乎沒有發聲的空間。

你做對了嗎？

知識份子、學生、公民社會或媒體對政府政策的任何批評，都可能遭到壓制。

政府當局的一切作為都以生存為由，被合理化了，他們時時刻刻叮囑人民這個脆弱的國家極可能再度陷入**混亂**。

陳福財用他的筆畫出政府的種種壓制手段，並且在擔任夜間警衛的數年期間持續修改這些漫畫作品……

他把這部漫畫命名為《新卡坡文具社》。

將新加坡比喻為專賣文具雜貨的公司，公司老闆是脾氣暴戾的「哈里里先生#」。

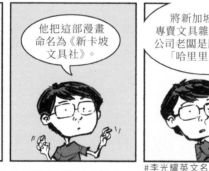

#李光耀英文名「哈利」諧音。

我們絕不能妥協

陳福財從來無意發表這套漫畫。他很清楚想挑戰國家媒體是徒勞的。

又或者，他內心的抗拒其實源自於對譴責、逮捕的恐懼，因為人民行動黨出了名地討厭**政治嘲諷漫畫**？

再或者，因為過去的失敗經驗，說不定他只是不願公開作品、受人公評？

即使對我們自己來說，動機這件事始終是個謎。

*編注：一種只有對話而少有動作的獨特漫畫創作形式。

所以，某某先生，你知道你**為什麼**被帶到這裡來嗎？

呃……

因為我們是一個**多層次、多元色彩、多重比例**的公司，隨時都可能**爆發**內部衝突！！

所以……如果你想在**我們**公司的社刊上寫一些**敏感話題**……

我可是**會非常懷疑**你的動機唷……

我……我只是回報顧客意見而已呀……

我來給你說個故事！

新卡坡文具社的故事©！

我剛接手這家公司的時候，這兒不過是一潭死水，睏魚兩三條！

沒有一家對手企業會對我們**手下留情**！

這篇連環漫畫取材自1970年代中文報紙的遭遇……

他們在撰文批評新加坡的中華文化與中文教育現況之後，旋即遭到鎮壓……

那時，中華文化和中文教育的確大幅衰退……

……部分原因也是政府強力推動英語教育、提升勞動人口語言能力，作為吸引外商的手段。

有問題嗎？

沒有。

不過，在好幾位**英明人士**的領導下，我們躍身成為全國數一數二最有效率、營運狀況最佳、**獲利超級亮眼**的文具批發公司！

現在，**數百名**員工依賴我、仰仗我，確保他們能買得起他們想要的東西！

所以，如果有誰想暗中破壞這家公司，這個人就只有**一種下場**！

不！！！！！
我不要關禁閉！！！

抱歉，大老闆說了算。

《新加坡故事》某種程度就是官方版的新加坡史。

著重講述了人民行動黨如何戰勝**共產份子**，並且不斷提醒大家新加坡有多脆弱……

……這些都被用來合理化政府維持秩序的各種手段……

譬如**內部安全法**，這條法令竟容許政府**毋須審判**即可**無限期監禁**人民！

你不覺得這點很令人擔憂嗎？

不覺呀

迷路了？

欸……對！我要去社刊部報到……

右手邊第二扇門。

謝謝！

先生，您好！

我是**陳陳陳**，依管理部的指示來這裡報到！

進來吧，陳先生。

先把那份採訪稿謄寫整理一下。

哇，這使我想起以前在校刊社做編輯的日子呢！

嗯。

聽好了！你知道新加坡的**新聞自由**是怎麼被縮限箝制的？

他們再一次搬出「新加坡很脆弱」等等云云，拿這個當作新聞媒體不得**嚴詞批評**的藉口。

……不僅如此，媒體還得跟政府合作，協助人民「理解」政策！

報社必須**每年換照**，而且隨時都可能被撤照！

於是所有新聞媒體漸漸被拉進一個**龐大雨傘集團**底下……

在你開始處理稿子以前,我想我必須先**強調**社刊部的幾點注意事項⋯⋯

第一:雖然社刊部由員工負責運作,但管理部**隨時**可以關閉這個部門。

第二:關於社刊內容,我們永遠必須跟公司**合作**,而不是跟公司**作對**。

那**當然**!有誰會想跟公司作對?

嗯⋯⋯

可能是我說得不夠清楚⋯⋯

我認為⋯⋯你們學生時代做的校刊⋯⋯在觀點和意見上始終非常地**暢所欲言**⋯⋯

然而,你要知道,在這裡,我們的工作不是批評老闆的作為,而是幫忙**說明**,向同事們**傳達**他們的策略與決定。

畢竟老闆都是一群**最優秀、最聰明**的人,不論做什麼都會以**我們**的利益福祉為依歸呀。

⋯⋯也就是「新加坡報業控股」這個壟斷集團!

歷任主席都曾經是政府要員⋯⋯而這個位置也**都是**政府指派的!

新加坡的記者確實每天都得跑新聞⋯⋯

但如果你沒「搞清楚」上頭對你的要求,你大概也撐不了太久⋯⋯

可是你知道嗎,以前不是這樣的⋯⋯

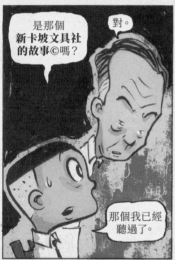
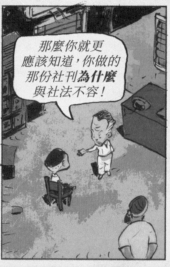
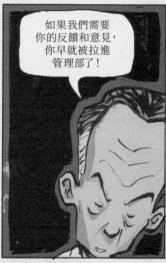

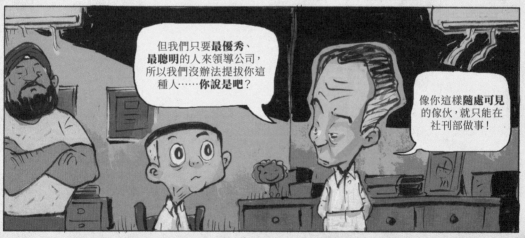

哈里里先生，送**禁閉室**嗎？

嗯……

我想……**下次**好了。

這回，我想試點不一樣的。

從現在起，陳先生的**薪水**將直接跟我們對他的社刊報導的看法**掛勾**。

你可能因此保不住**飯碗**、沒辦法**餵飽**家人……我看唯有如此，你才能明白這有多**重要**，知道自己**不該**興風作浪、惹是生非吧！

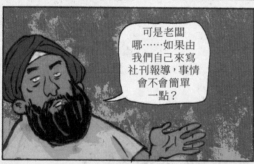

可是老闆哪……如果由我們自己來寫社刊報導，事情會不會簡單一點？

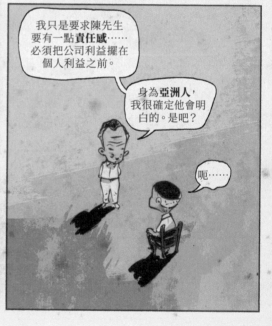

我只是要求陳先生要有一點**責任感**……必須把公司利益擺在個人利益之前。

身為**亞洲人**，我很確定他會明白的。是吧？

呃……

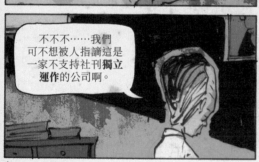

不不不……我們可不想被人指謫這是一家不支持社刊**獨立運作**的公司啊。

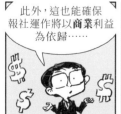

此外，這也能確保報社運作將以**商業**利益為依歸……

不會受個人或政治因素影響。

後來，這一切手段都被說成是「**亞洲人**重視和諧、服膺權威的傳統」。

這種說法讓官方有了方便的藉口，徹底漠視了亞洲史上存在的所有**激進**報社！

接下來就輪到外國媒體！

可吧

你們的辦公室**真不錯**！

不過似乎應該重新粉刷一下了！

你**竟敢**大搖大擺走進來批評**我們的**辦公室！你這個外人！

牆漆之所以看起來這樣是因為——

嘿，我沒別的意思——

不准打斷我！

你最好聽完我對你這項指控的**完整回答**，讓大家看看到底誰才是**對的**！

至於外國……人民行動黨必找其他方法約束他們的批評。

嚴刑峻罰和片面禁止可能破壞新加坡「開放」、「國際大都市」的形象……

這種「專制」會讓被禁的刊物站上**道德高地**……

政府即想要他們**言聽計從**，又想找到一個聰明的託辭。

於是他們以**答辯權**為基礎，想出一套新方法。

241

哦?你錯了。
你不得不聽,
否則你就是干涉
我國內政!

聽著,
我真的認為我
沒必要聽——

傅先生,
你說對不對?

沒錯,老闆!
當然啦,老闆!

你的意思是說,
貴公司員工連辦公室
需不需要重新粉刷這種最
基本的知的權利都沒有?

哈!你真以為
我會相信你是真關心
我們的員工權益?

你根本只是想
兜售你們的辦公設備,
藉此發一筆不義之財!
我現在就證明給你看!

針對所有「質疑」
的報導,當局要求出版方
必須完整、一字不改地
刊登官方回應。

為避免漫無邊際、讀來
乏味或文意不清等問
題,報紙雜誌對於他們
選擇刊載的文章多半保
有編輯修改的權利。

可不是
嗎。

但人民行動黨
決定,這種編輯修改
的行為將全部
視為……

……干涉內政!

……報社極
可能被政府公
狠狠修理一頓

242

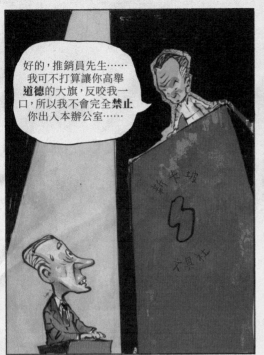

好的，推銷員先生……我可不打算讓你高舉**道德**的大旗，反咬我一口，所以我不會完全**禁止**你出入本辦公室……

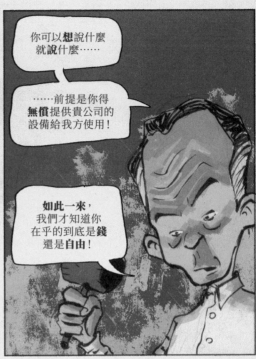

你可以**想**說什麼就**說**什麼……

……前提是你得**無償**提供貴公司的設備給我方使用！

如此一來，我們才知道你在乎的到底是**錢**還是**自由**！

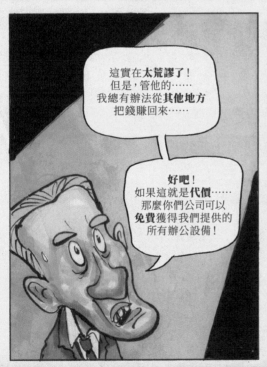

這實在**太荒謬了！**但是，管他的……我總有辦法從**其他地方**把錢賺回來……

好吧！如果這就是**代價**……那麼你們公司可以**免費獲得**我們提供的所有辦公設備！

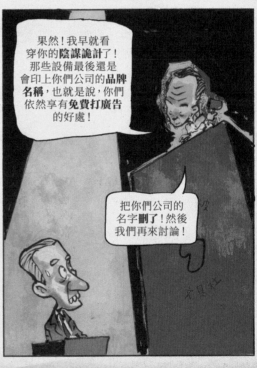

果然！我早就看穿你的**陰謀詭計**了！那些設備最後還是會印上你們公司的**品牌名稱**，也就是說，你們依然享有**免費打廣告**的好處！

把你們公司的名字**刪了**！然後我們再來討論！

這套規定嚴重限出版品在新加坡境內的銷售量。

人民行動黨想藉此突顯報社**獲利**重於**原則**的立場……

面臨銷量和廣告收益嚴重衰退的現實問題，報社最後多半選擇服從……

若有任何報社膽敢回應「免費贈閱」的挑戰……

人民行動黨即指稱該報仍有**廣告收益**，言明該報必須**刪除**版面上的所有廣告，方可分送流通。

243

我才**不要**跟你們玩這種**蠢**遊戲呢!再見!

等一下!

我可不想讓人以為我們**剝奪**了員工**使用**貴公司設備的權利!

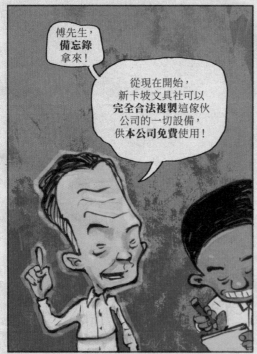

傅先生,**備忘錄**拿來!

從現在開始,新卡坡文具社可以**完全合法複製**這傢伙公司的一切設備,供本公司免費使用!

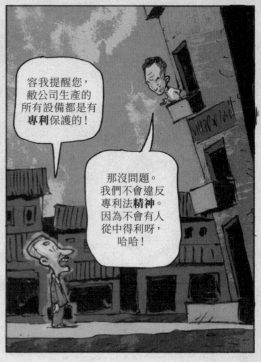

容我提醒您,敝公司生產的所有設備都是有**專利**保護的!

那沒問題。我們不會違反專利法**精神**。因為不會有人從中得利呀,哈哈!

當另一出版品決定**終止**在新加坡的**所有販售業務**時……

政府即宣稱此舉將限制**資訊流通自由**。

……於是便立刻追加相關法令、修訂條款……

實際上就是允許政府在**未經**出版商授權的情況下,得**複製**其出版品!

你說他們是不是**瘋**了!!

嗯

新卡坡文具社 文具&雜貨

你知道嗎，是這種**不當一回事**的態度，讓人民行動黨的政策處處令人擔憂……

他們以恐懼教化人民並塑造「金融主義至上」的文化……

創造出一個**無動於衷、漠不關心**的社會！

人變得自私自利、物質至上！

嗯。

話說回來，1990年**吳作棟**接任新加坡總理的時候，新加坡社會本來是有希望改變的……

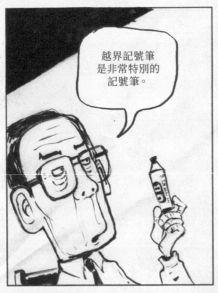

越界記號筆是非常特別的記號筆。

對呀！我沒帶它就**出不了門**！

我幾乎天天用！

我總是隨身帶著一枝備用！

仔細打量這幾張臉……他們在說什麼？他們的表情有何**意義**？

咱們福建話有句俗語是這麼說的：<大聲無準，小聲無穩，無聲無夠睏。>*

但我只要拿起可靠的越界記號補上**幾筆**……

就可以畫成這樣！……

這樣！

或是**這樣**跟**這樣**！

＊講話大聲的人常被當作誇大、敘事不準確；講話小聲則讓人以為對自己說的話沒把握；不講話、不出聲會被當作沒睡飽。作者意在強調一般人多從主觀的角度臆度他人。

新總理承諾採取更開放的態度，以諮詢、顧問的方式領導政府……

導入更多像「O.B.記號」的概念……

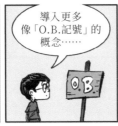

你知道那是什麼意思嗎？

不就是毆比記號嘛……

「O.B.」(Out-of-bounds)是「越界」的英文縮寫，而「O.B.記號」就是一條看不見、不固定的界線，標出可接受與不可接受的政治議題範圍！

只不過，在吳作棟主政治理這個範圍會稍微寬一點……

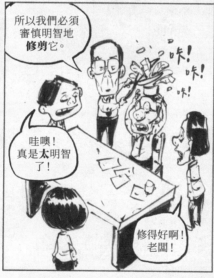
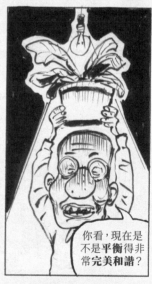

上圖：**兩個就夠了**（1984）｜陳福財｜未出版作品

整個80年代為陳福財批評政府政策提供了源源不絕的創作靈感，以之批評政府政策。在陳福財眼中，諸如「大學畢業母親計畫」（1984）、「三個或更多（只要能負擔）」（1986）等人口政策宣傳計畫，再再顯示當時的總理李光耀基於他本人思想上的信念及個人特質，致力於塑造國民的人口結構。

右圖
垃圾桶寶寶
1984
陳福財
未出版作品
1984年，政府推行大量社經獎勵計畫，勸導教育程度較高的女性生養更多孩子，同時亦鼓勵教育程度低的女子主動節育。

新卡坡文具社 文具&雜貨

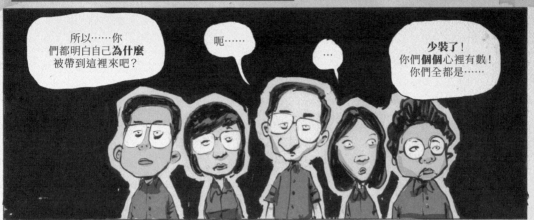

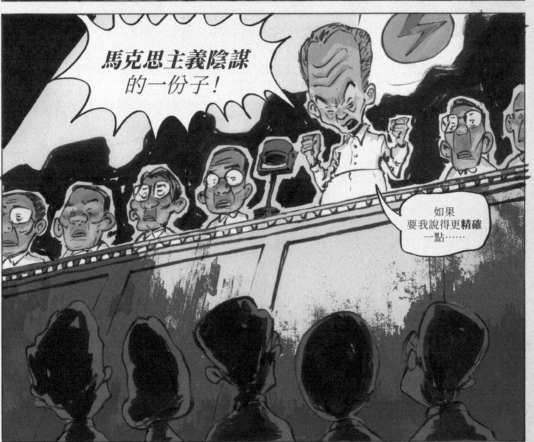

接著，發生了1987年「光譜行動」。[51]

當時，幾名跟天主教會有關的社運人士遭當局逮捕……

……他們被控參與一項以馬克思主義為名的計畫，密謀推翻政府……

後來他們還被逼著上電視，在全國人民面前承認自己的罪行！

然而直到今天，這項指控的真實性仍廣受質疑。

哈哈！禿子！

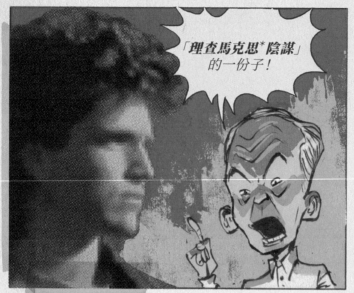

「**理查馬克思*陰謀**」
的一份子！

可是我們只是想
幫幫打掃阿姨呀……
她籌不出女兒的
醫藥費……

可不是嘛！但這只是為了掩蓋
你們的最終目的：就是把她變成
貨真價實的**馬克思粉**！

我可是已經拿到
你們同謀的*自白*囉！

各位？

我們—全—都—被—理查馬克
思—粉絲—俱樂部—的—主腦—
及—首席—陳華華#—利用—了，
幫—他—促進—理查馬克思—
的—專輯—銷量

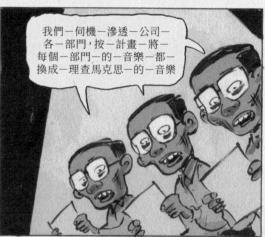

我們—伺機—滲透—公司—
各—部門，按—計畫—將—
每個—部門—的—音樂—都—
換成—理查馬克思—的—音樂

* 譯注：是美國80、90年代流行搖滾歌手。
\# 譯注：此處影射新加坡異議人士陳華彪，其於1976年流亡倫敦，後於1987年遭新加坡政府指控為光譜行動的幕後操盤手。

陳福財透過
「密謀促銷美國歌手
理查·馬克思的專輯」
來呈現這宗歷史
事件。

恰好那一年，
他發表了首張
專輯。

對陳福財來說，
新加坡是個在物質財富
上獲得了成功的
社會……

……不過這卻
是透過犧牲其他許
多事物換來的。

「但話說回來，」
寫道，「最後加加減
到的結果大概還算
好吧。」

252

摘自陳福財個人筆

光譜行動

慎防
理查・馬克思
份子！

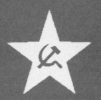

1. 列寧最清楚
2. 所指並非史達林
3. 自我批評的漫漫長業
4. 無產階級之心
5. 時時緊扣小紅書
6. 鐵石心腸
7. 莫忘毛主席
8. 革命之火
9. 全權代表之韻
10. 政治局最清楚

製作：陳華彪、鍾金全
管理：埃德加・德蘇沙神父、約瑟・何神父、
　　　帕特里克・吳神父、紀堯姆・阿羅特卡列那神父

內部安全局（ISD）榮譽出品

長髮男士將最後才被接待

長 髮 定 義

瀏海觸及眼眉、　　　側髮遮住　　　　髮長超過
遮住額頭　　　或　　　耳朵　　　或　　一般衣領下緣

上圖
光譜行動
1988｜概念設計：陳福財／排版：詹
姆斯・德蘇沙｜自費出版
陳福財找上之前合作的出版商德蘇
沙先生的兒子詹姆斯。他從事平面
設計，可以幫陳做一些模擬海報。

左圖
何謂長髮
1982｜陳福財｜自費出版作品
陳福財惡搞政府「禁止男子長髮」的
傳單。新加坡政府認為男子蓄髮是
西方文化腐敗、墮落的象徵，故藉此
方式處處刁難。

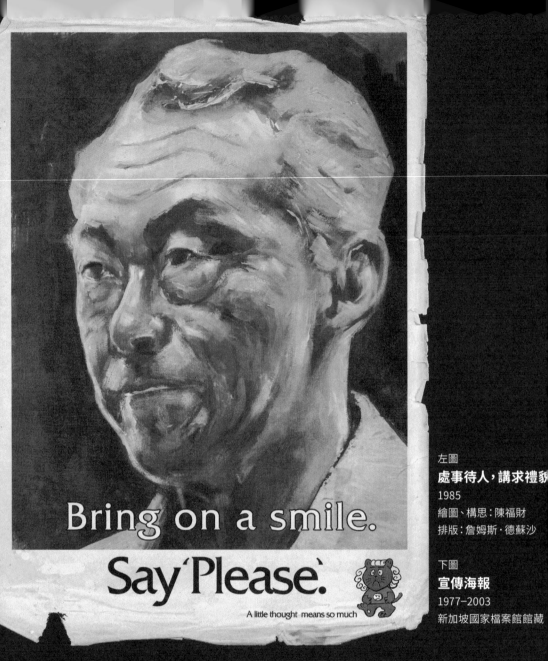

Bring on a smile.

Say 'Please.'

A little thought means so much

左圖
處事待人，講求禮貌
1985
繪圖、構思：陳福財
排版：詹姆斯·德蘇沙

下圖
宣傳海報
1977–2003
新加坡國家檔案館館藏

Make
courtesy
our way
of life

世待人讲求礼貌

TAKE YOUR TIME
TO SAY "YES"

TO MARRIAGE
HAVING YOUR FIRST CHILD
AND YOUR SECOND

STOP

学华语
讲华语

COME ON SIN
TOGETHE

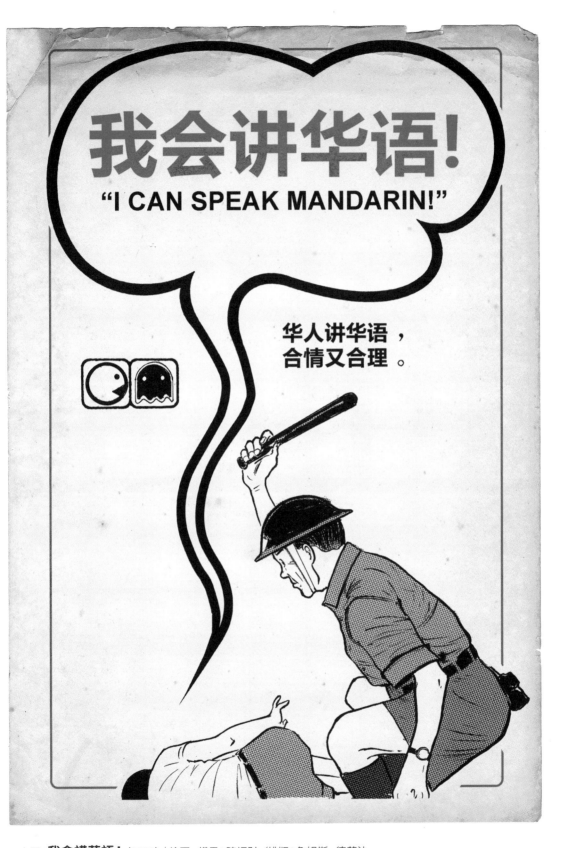

上圖：**我會講華語！**（1985）｜繪圖、構思：陳福財／排版：詹姆斯·德蘇沙
這幅模擬海報結合了「講華語」運動宣傳海報以及1956年華校生抗議的影像，反映出新加坡華人教育的顛沛命運。由於與共產主義及華人沙文主義相關聯，華語教育曾在50至70年代期間一度被邊緣化。後來，它卻谷底翻身，成為重建並維繫新加坡華人價值觀、文化與身份認同的途徑。[52]

POLITICAL TOOLKIT
政治工具

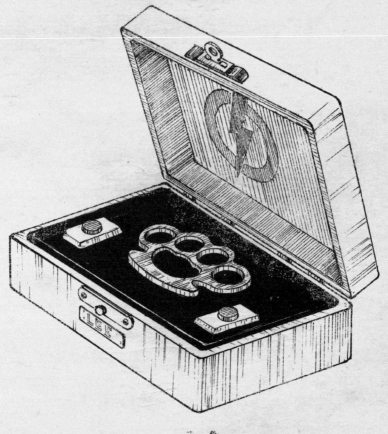

內含

鐵指虎一只：死巷鬥毆用
起床按鈕一枚：病床起身用
出棺按鈕一枚：起死回生用

上圖：**政治工具** (1997) | 陳福財 | 未出版作品

陳福財曾以他在50、60年代繪製廣告插圖的風格創作個人插圖，這是少數幾張作品之一，靈感來自李光耀的演講和著作。李光耀曾於1988年國慶群眾大會向新加坡人民承諾：「即使我臥病在床，或甚至你們將我下葬，只要我覺得有任何不對勁，我還是會起來的。」還有一次，他聲稱：「我的立場和回應一向如此：你要是針對我，我就會戴上鐵指虎，在一條死巷子裡逮你，沒有人會懷疑這一點……任何想與我為敵的人都得戴上鐵指虎。如果你以為你對我的傷害能多過我對你造成的傷害，那就試一試。要治理一個華人社會，沒有什麼別的方法。」[53] 節錄自《李光耀治國之鑰》1998

惹耶勒南

紙娃娃

惹耶勒南
J. B. JEYARETNAM

缺貨
起因：偽造政黨帳目
（1985）
罰款：五千新幣

缺貨
起因：李光耀誹謗訴訟
（1992）
賠償金：二十六萬新幣

缺貨
起因：五位人民行動黨議員及
淡米爾語文週籌委會委員誹謗訴訟
（1995）
賠償金：七十一萬五千新幣

缺貨
起因：吳作棟誹謗訴訟
（1998）
賠償金：兩萬新幣

缺貨
起因：斧頭太鋒利

主权左民
Power to the People
Kuasa Pada Rakyat
மக்கள் சக்தி

缺貨
起因：吳作棟上訴
賠償金：增至十萬新幣及訴訟費用

上圖：**惹耶勒南紙娃娃**[54]（1998）｜陳福財｜自費
約舒亞·本傑明·惹耶勒南於1981年安順區補選獲勝，成為新加坡自1965年獨立以來首位反對黨國會議員。他曾兩度遭廢止國會議員資格，並且因為一連串備受關注的訴訟案而宣告破產。陳福財表示，他之所以繪製這套模擬紙娃娃模板，理由是：「印象中，惹耶勒南不斷地上法院、反覆被告，告到褪褲。」

「褪褲」是福建話「脫褲子」的意思，形容一個人失去所有財產，一般用於失算的賭注。

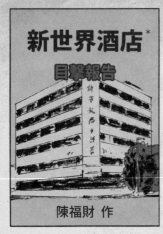

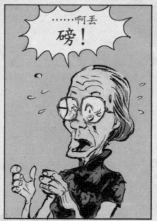

上圖：新世界酒店：講述者（1998）│陳福財│自費出版

1986年，新世界酒店倒塌，造成33人死亡，成為新加坡史上傷亡最慘重的災難之一。陳福財取材於電視採訪目擊者的新聞片段，試圖描繪受訪者豐富生動的方言與節目單調的英語字幕之間的隔閡及差異。陳福財是在看完郭寶崑[55]劇作《尋找小貓的媽媽》之後想出這個點子的。這齣劇在探討新加坡當地因年輕人使用方言和理解程度驟減，導致不同世代出現溝通斷層的現象。

阿發玩偶 (1998)｜黃莉莉｜高21.5英寸｜混合布材
陳福財50歲生日時，莉莉親手縫製的禮物。

第八章

THE
KING OF
COMICS

漫畫之王

查理・陳福財　50歲。1988年

我是這麼踏上聖地牙哥國際漫畫展[56]的⋯⋯

起初是因為我父親，還有他對賽馬的執著——他把雜貨店盤出去以後便全心投入這項嗜好。

綜合賽馬月刊

跑道

父親把錢都拿去賭馬，再加上開銷逐年上漲，讓原本應該舒心愜意的退休生活竟然落得捉襟見肘。

爸呢？

他還會去哪兒？

1982年某天，我們在看世界盃。他突然說胸悶。

這得做**冠狀動脈繞道手術**，醫師說。而且國外技術比較好，醫師補充。

如果去澳洲做手術，不含機票大概三萬塊＊搞定。

＊經過通貨膨脹調整計算，當時的3萬新幣相當於今日（2012年）的七萬六千新幣。

如果在新加坡做手術，包含十二天住院費只需要八千塊#就行了。

但我們就連這八千塊也拿不出來。

#相當於今日（2012年）的二萬零三百新幣。

所以我四處找親朋好友，以及熟人借錢，看他們能借多少是多少。

嘿，查理，好久不見了！

08-11

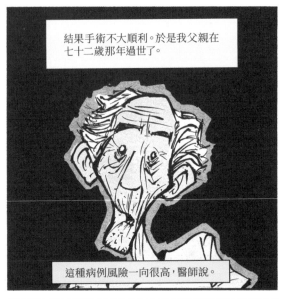

結果手術不大順利。於是我父親在七十二歲那年過世了。

這種病例風險一向很高，醫師說。

這也不能怪誰……總之別想太多了。他們又說。

阿玉她先生的手術是在澳洲做的……人家現在就活得好好的。

但我心裡有數……假如我這個做兒子的能再孝順一點，更有成就，結果肯定不會是這樣。

我就是在那時候下定決心出去闖一闖的嗎？

我是從《漫畫收藏家》、《漫畫買手指南》這類商業雜誌得知這項展覽的。

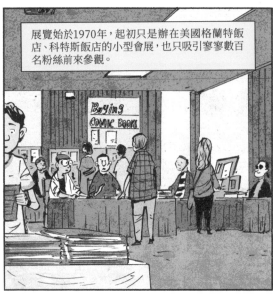

展覽始於1970年，起初只是辦在美國格蘭特飯店、科特斯飯店的小型會展，也只吸引寥寥數百名粉絲前來參觀。

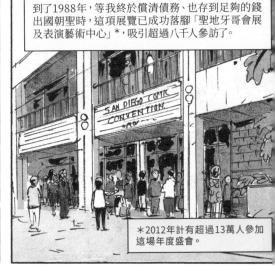

到了1988年，等我終於償清債務、也存到足夠的錢出國朝聖時，這項展覽已成功落腳「聖地牙哥會展及表演藝術中心」*，吸引超過八千人參訪了。

*2012年計有超過13萬人參加這場年度盛會。

這一趟的交通和住宿少說要三千八百塊*。

我得先花二十二個鐘頭從東京轉機去洛杉磯，再沿著海邊搭三小時火車去聖地牙哥。

*相當於今日（2012年）的六千七百新幣。

考量我的經濟狀況，這可是一大筆錢，但我知道我**非去不可**。

所以我著手整理我最好的作品，做成作品集。

因為美國是一塊應許之地。

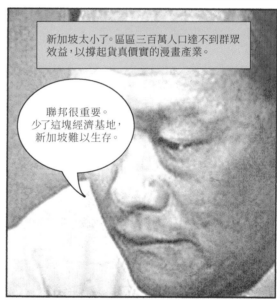

新加坡太小了。區區三百萬人口達不到群眾效益，以撐起貨真價實的漫畫產業。

聯邦很重要。少了這塊經濟基地，新加坡難以生存。

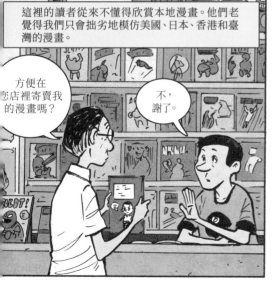

這裡的讀者從來不懂得欣賞本地漫畫。他們老覺得我們只會拙劣地模仿美國、日本、香港和臺灣的漫畫。

方便在您店裡寄賣我的漫畫嗎？

不，謝了。

最重要的是……我知道唯有離開這個文化產業如一灘死水，處處消毒、扼殺想像力的國度，唯有遠離這裡封閉膚淺的思想，我才能找到同類，找到同好。

我需要的只是一次機會，讓世界看見我的作品。然後每一扇門都會為我打開、歡迎我……

麻煩到樟宜機場。

而我也將堅定地跨過每一道門檻，完成我的使命。

它猶如海妖之歌，
在太平洋彼端呼喚著我。

August 4-7, 1988

上圖
**聖地牙哥國際漫畫展
活動指南**
1998
史蒂夫・萊亞洛哈／繪
陳福財個人收藏

JACK
"KING"
KIRBY

上圖：**漫畫展速寫** (1998) ｜陳福財
左上起順時針依序為：傑克·科比、瑟吉奧·阿拉貢斯、馬特·格朗寧、
卡羅爾·泰勒、丹尼斯·沃登、彼得·庫珀、彼得·巴格、丹尼爾·克勞
斯·海梅·埃爾南德斯和一位不知名的會談主持人。

MATT GROENING!

I AM THE BATMAN!

269

漫畫之王 第一話

陳福財 作

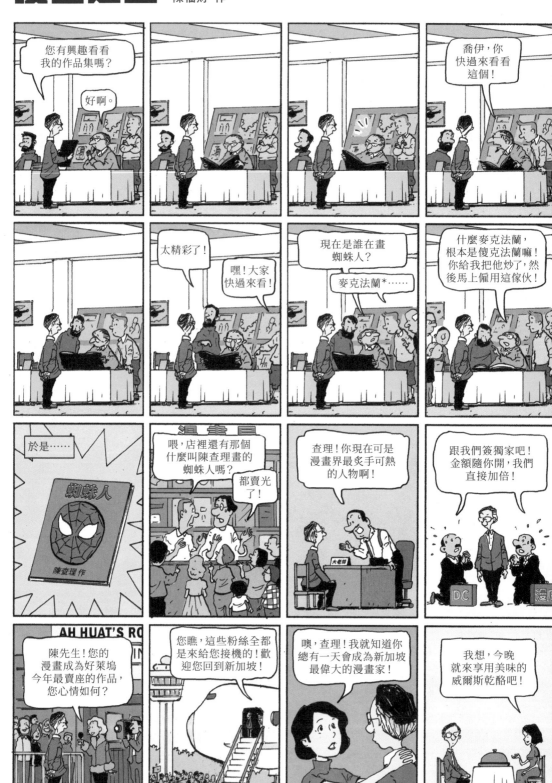

*譯注：麥克法蘭（1961-）曾打造出最受歡迎的蜘蛛人形象版本。

上圖及次頁起：**漫畫之王** (1988)｜陳福財｜自費出版

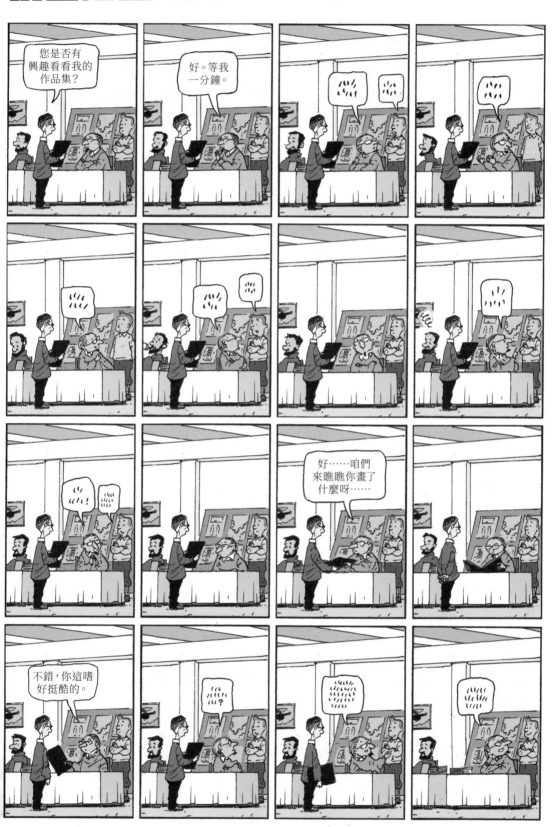

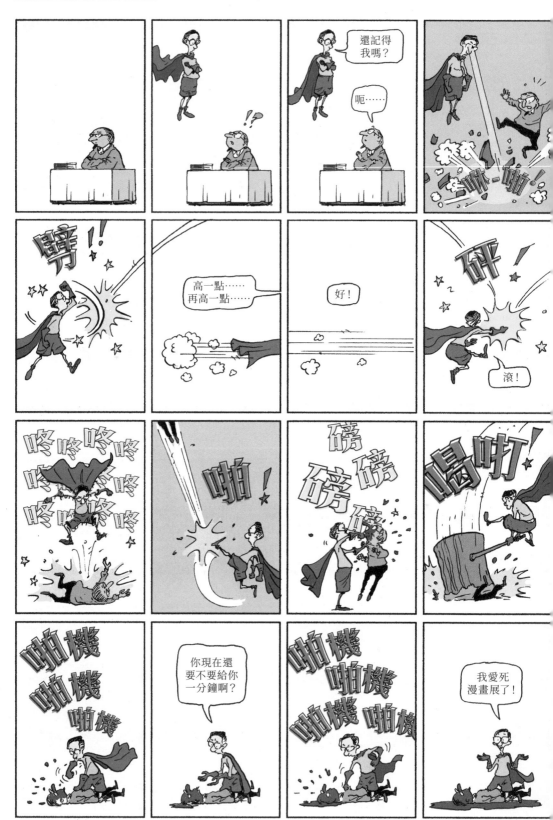

陳福財的聖地牙哥漫畫展之行，最後以「興奮中帶著失望」落幕。他寫下「漫畫展讓我開了眼界，對漫畫和漫畫社群的未來也有更多期待，但我依然是個只能站在旁邊看的局外人。無論我有多渴望加入這群人，卻始終不得其門而入」的感嘆。

272

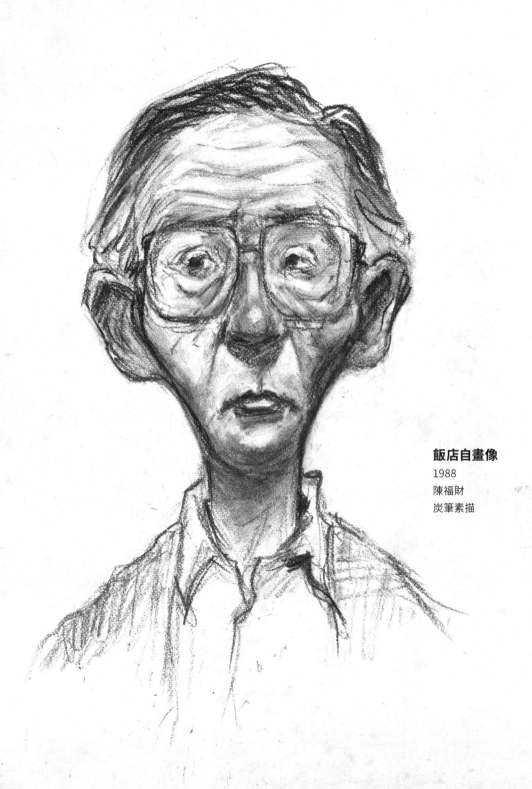

飯店自畫像
1988
陳福財
炭筆素描

開始了嗎？

那麼。

（咳）

1960年，我以聯合國經濟調查團主席的身分首度來到新加坡。那時我相當看好新加坡。

我看到街上有人在修東西……修汽車傳動軸，或是利用三輛舊腳踏車的零件重新組裝成兩台腳踏車……

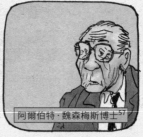
阿爾伯特·魏森梅斯博士[57]

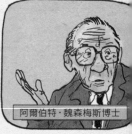
阿爾伯特·魏森梅斯博士

當時我就覺得，這個國家的人民在製造生產方面相當有**本事**……

我非常確定，只要給予機會，新加坡一定能發展起來，享有非常實際且優秀的成長。

我的報告是這麼寫的：「設法清除**共產主義份子**！他們會製造社會動盪、阻礙經濟發展，所以務必要**清除**他們。」

否則新加坡至今的一切努力將付諸東流，整個社會也將陷入泥淖！

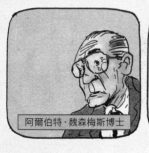
阿爾伯特·魏森梅斯博士

所以，當我得知**社會主義陣線**贏得1963年大選，可想而知我有多失望了。

因為……你知道吧？我跟他們的幾位領導人見過面，像是林清祥、方水雙、詹姆斯·普都遮里、兀哈爾等等……

在我看來，他們滿腦子都是**共產主義**思想。這種思想極可能**毀掉**新加坡。

但是有一天，我突然接到一通電話……

是**普都遮里**打來的……！他說，他們需要我的建議，想請我幫忙。

坦白說，當下我大吃一驚。但我也慢慢了解到，為了取得政權，你可能先搬出一套**說法**……

然而當你必須面對掙扎**求存**的經濟現實時，你可能會選擇**做**另一套。

嗯，到頭來……清祥其實很務實。歷史也證明他的確是這樣的人……

以上是魏森梅斯博士
的**專訪片段**。

今晚將繼續放送新加坡
經濟之父的訪談……

……以慶祝我們
偉大領袖林清祥先生
六十三歲壽辰！

林總理看起來
依舊**風度翩翩、溫文儒雅**
呢！你說是嗎，賽門？

獅城
八月天

陳福財 作

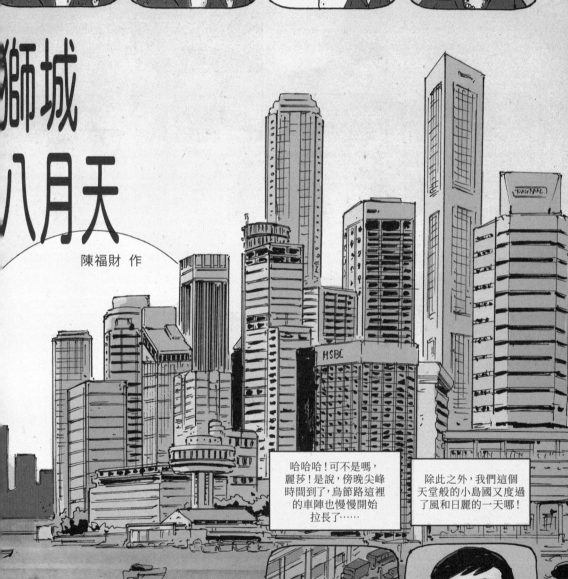

哈哈哈！可不是嗎，
麗莎！是說，傍晚尖峰
時間到了，烏節路這裡
的車陣也慢慢開始
拉長了……

除此之外，我們這個
天堂般的小島國又度過
了風和日麗的一天哪！

謝謝賽門！稍待一會兒，我們將連線林總理的直播現場，聆聽他一年一度的生日談話。

不過呢，我們特別為心急的觀眾朋友準備了本節目去年在新加坡總統府所做的**獨家專訪精**彩片段！

個人崇拜？

嗯，我聽過這種說法。

你知道，我這輩子總是被人貼上各種標籤。

共產主義份子，蠱惑民心的政客，獨裁暴君……

騙子。

轟隆隆

但只要是眼睛雪亮、關注**事實**的人都知道，我做的全都是新加坡**需要**的。

盜賊。

咔嚓一

當年，有些人——譬如說李光耀——認為如果不跟馬來亞合併，新加坡就不會有明天。

可是我對我們的人民有**信心**。我也曉得，若是簽下錯誤的條約，以錯誤方式加入聯邦，結果根本毫無意義……

……如果我們沒辦法**導正**合併方式，那麼我們應該、也**能夠**靠自己的力量走出自己的路。

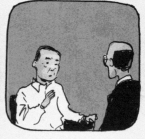

說到李光耀，如果您今天能和他談話，會對他說些什麼？

奪權者。

咔嚓一

嗯……這樣說吧……從我們第一次見面那天起，我就對他印象深刻。

要不是因為一些個人因素，他肯定會是個**大人物**，在國家發展的道路上扮演舉足輕重的角色。

您是否會用
「**意識形態**」來描述您
二位的分歧？

嗯，當然，
有些事情我們的確會
有不同的看法。

我受的是華文教育，
他念英校、讀劍橋，
所以我們的背景、想法
都非常不一樣。

可是，就像我之前
說過的，真實世界總是超越
理論，我相信當時我們都在
朝同一個方向邁進。

譬如說，他學中文，
我學英文，然後我們也都
努力磨練我們的馬來語……
我們都在做必須做、
也應該要做的事。

因為在民主體制下，
到頭來還是離不開黨與黨
之間的政治對抗。

那麼，關於
他被迫**流亡**的
傳聞？

噢，不不不。

那完全不是事實。

以前撒過的謊，
總有一天會反咬你一口。

我們之間沒有恩怨，
這純粹是一場**憲法**之戰。
當然，民間不免會出現「修
理」對手、威脅迫害等等
一類的流言蜚語……

可是沒有誰要
開槍打誰，也沒有拔
指甲這一類的事！

你只要看看那幾位
人民行動黨的老成員
就好了，譬如說杜進才、
吳慶瑞、易潤堂……

現在他們哪個
不是**活得好好的**，而且
都是新加坡各產業的
領頭羊，再不然也都在
他們各自選擇的領域
成為重量級領袖。

滴答滴答

到底是
誰幹的？

你問我現在
想對光耀說什麼……
嗯，那麼或許是——

當年他真的不需要
離開新加坡。

我們隨時張開雙手
歡迎他回來。

滴答—

　　滴答—

　　　滴—

即使是他的
兒子李准將，
我們也——

各位觀眾，現在我們
必須中斷節目，為您
插播**即時新聞**。

河水山保護區
發生大火……

自獨立以來，
河水山被國家列為優先保護
的歷史區域，且也一直配有
嚴格的消防安全措施。

時鐘敲了一響

時辰已到

警方表示，目前
還無法確認起火原因。
一切言之過早。

然而，有數名目擊者
表示，他們在火場附近
見到白色人影，約莫就
在火災發生前不久。

那身影如同
鬼——

等……**什麼**？
鬼魅？我們真的要
這樣報嗎？鬼？？

……而且它
還會飛！

現在
說什麼都
太早——

河水山大火

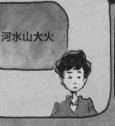

陳福財在聖地牙哥動漫展會場，隨手拿起一本菲利普·迪克的小說《高堡奇人》[58]。

阿爾伯特·魏森梅斯
荷蘭經濟學家

故事**架空歷史**，講述**軸心國**贏得二次大戰的世界。這本書啟發了陳福財，讓他也想嘗試類似題材⋯⋯

滋～～

創造一個不曾發生「冷藏行動」的世界。

在那個世界裡，林清祥和他的社會主義陣線**贏得了**1963年大選⋯⋯

林清祥

上圖
**獅城八月天
人物速寫**
1988
陳福財

馬來亞政府對共產主義的恐懼使兩地的關係蒙上陰影。

東姑阿都拉曼表示，馬來亞不能容忍國家門口有個小中國。

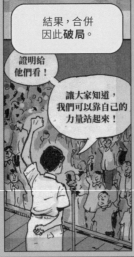

結果，合併因此破局。

證明給他們看！

讓大家知道，我們可以靠自己的力量站起來！

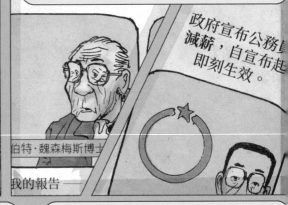

有了魏森梅斯博士從旁協助，社會主義陣線得以推動一系列社會、經濟改革，讓新加坡站穩腳步。

羅伯特·魏森梅斯博士

我的報告——

政府宣布公務員減薪，自宣布起即刻生效。

他們透過對工會進行管控，以及藉由些許圍繞著林清祥的個人崇拜，終而得以確保勞工內部團結、維持紀律。

經過數年努力，新加坡終於成為安定、進步的國度。

記者此刻在計票中心門口。計票結果顯示，在本次大選中，執政黨社會主義陣線一舉囊括超過八成的選票！

1972年大選現場實況轉播

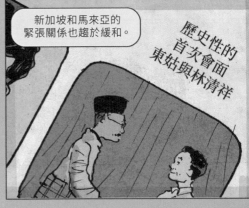

新加坡和馬來亞的緊張關係也趨於緩和。

歷史性的首次會面東姑與林清祥

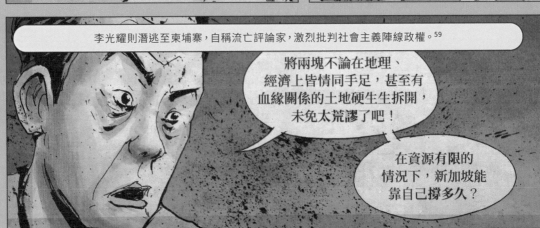

李光耀則潛逃至柬埔寨，自稱流亡評論家，激烈批判社會主義陣線政權。[59]

將兩塊不論在地理、經濟上皆情同手足，甚至有血緣關係的土地硬生生拆開，未免太荒謬了吧！

在資源有限的情況下，新加坡能靠自己撐多久？

陳福財也讓自己在漫畫裡客串一角。

下一則新聞。
陳福財美術館正式
開幕,培華小學學生
熱鬧參觀。

被稱為「新加坡手塚」
的陳福財本人也親臨現場,
領著這群興奮的小客人參觀
他的個人美術館。

剛開始他只是個跑龍套的角色。
故事主軸基本上還是圍繞在神祕的
白衣人[60]……

他自稱**義警人士**,卻一心想造成毀天滅地的
大破壞、意圖摧毀這個平靜安祥的城市國家……

……還有努力追查他的**老偵探**三人組。

他不大可能
從這裡引爆
炸彈……

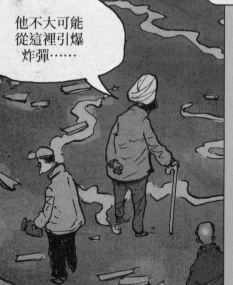

這個系統只讓持有專用門
禁卡的人可以不受阻礙、
順利通過……

你覺得呢,
陶菲克?

這件案子不能
用常理解釋。

然而，就在漫畫裡的陳福財於美術館開幕式
首次見到林清祥時，他在故事裡所扮演的
重要性才開始浮現。

您到這個國家
的貢獻實在非常
了不起。

沒問題，我們
可以安排，擇日邀請
您來總統府一起
午餐或晚餐。

總理先生，
我能私下跟您
聊一聊嗎？

我很確定我們

漫畫裡的陳福財創作了一套作品，內容描述
李光耀和人民行動黨贏得1963年大選的架空世界。

總理先生，您知道嗎？
在他這篇故事裡，
坐在您位子上的人是
李光耀？

拜託！
請您務必看看
我這篇作品。

我一直想
找時間好好
讀一讀他給我
手稿……

一筆一筆，他徹夜伏案，
幾未闔眼。每一格都是一份祈禱，
每一步都是在黑暗中摸索。

眼見**恐怖**行動持續不斷，
市民心生恐懼，惶惶不安……

陳福財說，最近他常常作**惡夢**，夢見
他們所在的這個世界並非**真實**世界。

在那個世界裡，
我的漫畫賺不了
幾個錢……

渺渺無聞、孤家寡人，
只是歷史塵埃中另一個
迷惘的靈魂。

白衣人象徵**現實反撲**，試圖強迫
歷史重新回到應有的軌道上。

你到
底在說什
麼呀，
先生？

他希望用漫畫描述
人民行動黨獲勝的世界，藉此
安撫或**拖延**那股威脅要摧毀
目前這個世界的力量……

……後來他發現，
由於他對另一個世界的
實際狀況**認識不清**，導致
這項計畫注定失敗。

故事來到最高潮。
讀者終於首次見到
白衣人的廬山真面目──
他的五官像極了
年輕時的**李光耀**。

文字與圖像
的力量。

他說他只是
胡亂猜測。天馬
行空胡思亂想，
如此而已。

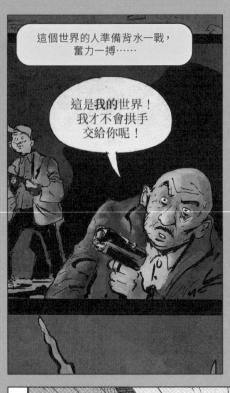

這個世界的人準備背水一戰,
奮力一搏......

這是**我的**世界!
我才不會拱手
交給你呢!

我們共同打造了
個強盛、富足的
加坡,誰執政誰
野很重要嗎?

這些事
由不得我
評判......

我只不過
是讓這個世界
回復它應有的
模樣......

但最終仍**無力**阻止
現實的高牆倒下。

陳福財和林清祥發現他們被扔回獨立前的新加坡。

兩人也恢復年輕,似乎得到一次重新思考、重新選擇的機會。
既然他們某種程度已經知道未來會是什麼模樣了......

林清祥

陳福財

陳福財的畫風亦隨之改變。
他放棄原本的4x4框格,構圖越來越隨興鬆散

再回到這裡，
感覺好奇妙啊……

往日的
新加坡街景……
往日景象……

聲音

我們彷彿大夢初醒……

還有氣味

……而我們熟知的
那個世界已經開始逐漸褪色、
從記憶裡溜走。

我都忘了原來是
什麼樣子了……

感覺卻像是
昨天一樣，
莫名熟悉。

那麼……我們
現在該怎麼辦呢，
林先生？

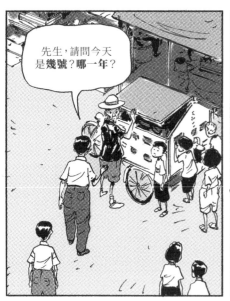
先生，請問今天是**幾號**？**哪一年**？

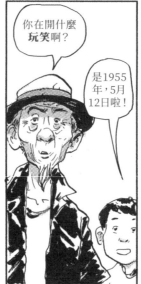
你在開什麼**玩笑**啊？

是1955年，5月12日啦！

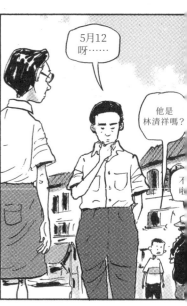
5月12呀......

他是林清祥？

不呀

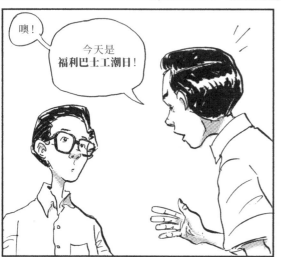
噢！

今天是**福利巴士工潮日**！

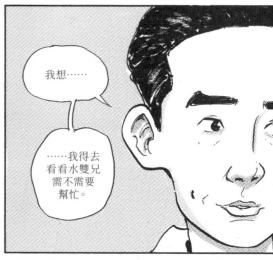
我想......

......我得去看看水雙兄需不需要幫忙。

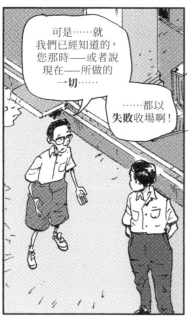
可是......就我們已經知道的，您那時——或者說現在——所做的**一切**......

......都以**失敗**收場啊！

人民行動黨和李光耀會贏得最後勝利......不論我們做什麼都**無法**改變歷史進程......

嗯......

或許吧......

可是，我們一直以來捍衛的勞工福利，我們的**自由**與**尊嚴**……

不論要付出什麼代價，這些事仍值得我們為之奮鬥，你說是嗎？

在最後的日子裡，我的夢境變得益發生動、清晰。

嗯……是，我想是吧……

我開始以一種嶄新、澄澈的眼光注視未來。

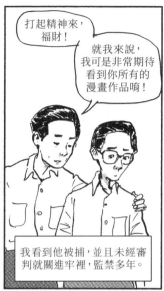

打起精神來，福財！

就我來說，我可是非常期待看到你所有的漫畫作品唷！

我看到他被捕，並且未經審判就關進牢裡，監禁多年。

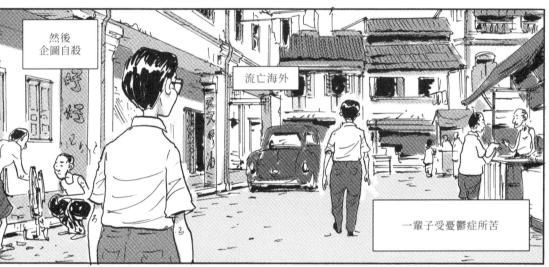

然後企圖自殺

流亡海外

一輩子受憂鬱症所苦

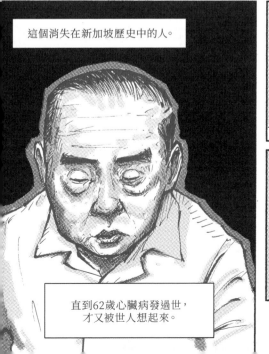

這個消失在新加坡歷史中的人。

直到62歲心臟病發過世，才又被世人想起來。

林先生！

總理先生，
祝您好運。

你也是，先生。

不知道當時我為什麼沒有告訴他。

也許我知道，不管我說什麼，
他都會堅持他已經選擇的道路。

又或者⋯⋯我只是害怕，
怕他會讓我失望。

也許，我只是想保有一個他曾停留過，無論多短暫，
並留下痕跡的世界。希望他能為正義而戰。

哪怕只是一剎那，一瞬間，
在我們眼中是最燦亮的星星。

至於我⋯⋯
我沒什麼好期待的。

頂多就這樣繼續畫下去，
寫一些乏人問津的故事吧。

一輩子沒沒無聞，
身無分文。

終身未娶，也沒孩子。

如果要再次選擇這條路，我也真是夠傻的了。

只不過⋯⋯

<阿伯>，這星期有什麼好看的英文漫畫嗎？

當然有啦！

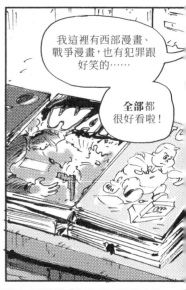

我這裡有西部漫畫、戰爭漫畫，也有犯罪跟好笑的……

全部都很好看啦！

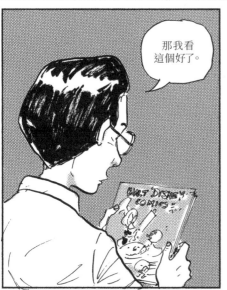

那我看這個好了。

五分錢，對嗎？

對，謝謝。讀得開心點！

我已經忘了這種感覺了。

這種看漫畫的單純快樂。

不用擔心做得好不好、賣不賣得出去。

僅有一股想畫、想說故事的衝勁。

我先看！

謝謝你，<阿伯>。

我先！

不過我知道，要不了多久，
那些熟悉的煩惱一定會重新浮現。

畢竟所謂的人生，不就是嚴酷的現實和希望之間的持續拔河搏鬥嗎？

到芽籠
要多少錢？

一毛錢。

但現在，就讓我
繼續做夢吧，夢想著
我還未動筆的漫畫故事……

……我還未親歷
的人生……

……還有我這
還未實現的祖國。

福財1988年開始畫《獅城八月天》，惟延宕多年仍未完成。陳福財表示：「其實我一直都不太知道該怎麼結束這個故事……直到聞林清祥過世了。儘管他的歷史定位尚無定論，但至少就故事來說，他的死在某種程度上為故事做了一個結尾。」

尾聲

AN
OLD MAN
NOW,
AFTER ALL

野
草
莓

歲月（2012）｜陳福財｜油畫

李光耀88歲肖像。1990年，李光耀卸下總理職務，那時他已經擔任新加坡總理31年了。卸任後，他仍持續活躍於政壇，為國發聲；後來健康每況愈下，終於在人生最後幾年淡出公眾舞台。2015年，李光耀逝世，各界湧現大量緬懷言帖，功過評斷之聲，無所不見。足證李光耀對國家發展及其人民的深遠影響。

目前,我正致力於一個關於新加坡成為國際金融中心的故事。

這裡成為世人眼中的**財富避風港**……大量外國資金源源不絕地湧入……本地的貧富差距也越來越大。

我這靈感來自偉大的卡爾·巴克斯[61]……

……曾經,有好幾年的時間,他遭到漫畫界不公平的對待!

等等,我拿給你看……

目前只畫好了幾頁……

最近畫的速度明顯變慢了……

畢竟人也老了。

298

這一格……
大概得重畫了。

你知道嗎，
剛開始畫漫畫的時候，
我以為每一頁的線條和上色
得非常**完美**才行，不能
有一絲差錯。

所以我幾乎
每一頁都重畫，**一修
再修**，直到我覺得
可以了、或是時間
不夠為止。

後來，我發現其他
漫畫家會用塗改液來修改，
或是直接把新畫好的部分
貼上去……

總之只要
印出來好看，這些
根本無關緊要……

那時候，
我跟你說，我真
的是**大大**鬆了
一口氣！

雖然時間會
抹去一切，但至少在
有限時間裡，我們都可以
學著把某件事做好些。

弄清用哪種紙最好、
哪種尺寸最恰當……

……建立良
好的工作空間
也大有裨益。

為了避免圖稿變形，
最好能準備一個有角度
的繪畫桌。

用墨水時，務必確保擰緊
瓶蓋，以免濺得到處都是！

其他的，
就看個人習慣了。

我喜歡先
來杯咖啡烏。

或是美祿。

Nestlé
MILO

天氣熱的話
就喝冰水。

放點音樂……

♪

或者是
電視節目，

?!!

窗外世界的
各種聲音。

301

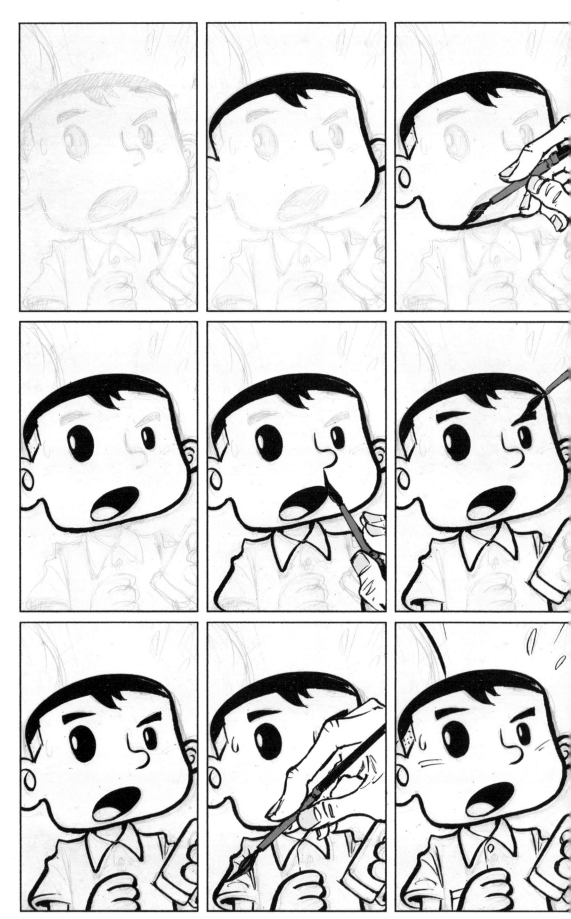

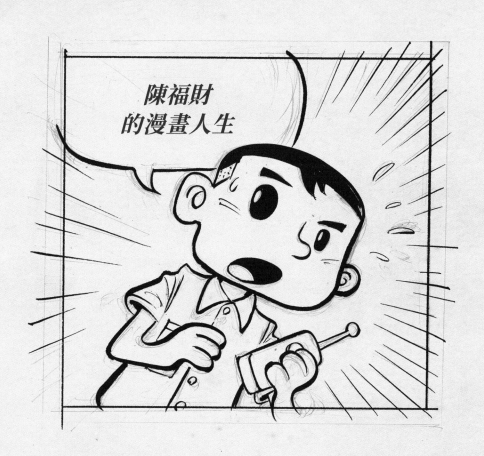

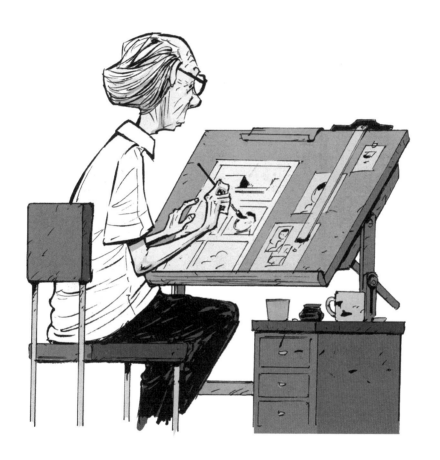

查理・陳福財　76歲。2014年

補充說明

此區可用**編號**〔**頁碼**〕對應漫畫中需說明的內容

1〔P.1〕　關於馬來西亞(Malaysia)英文中「si」的由來，許多民間軼事也支持這個說法。

2〔P.7〕　日本漫畫家手塚治虫(Tezuka Osamu, 1928–1989)不只漫畫產量驚人，他對漫畫動畫界的影響亦極為深遠，這點是有目共睹的。多年來，手塚出道之作《新寶島》(1947)始終居於近神話的崇高地位。關於本書對後世的影響，以及讀者若想多了解手塚在作品中扮演的角色，可參考Ryan Holmberg, "Tezuka Outwits the Phantom Blot: The Case of New Treasure Island cont'd," *The Comics Journal*, Feb 22, 2013 <www.tcj.com/tezuka-osamu-outwits-the-phantom-blot-the-case-of-new-treasure-island-contd>。文章提出了別於、甚至挑戰主流意見的另類見解。

3〔P.18〕　由於教育資源較佳，學生畢業後也有更好的工作機會，英語學校在戰後的新加坡越來越受青睞。不過這都要歸功於英國的慷慨挹注，讓這些學校得以添購更好的設備，誇口擁有更高的教學標準。1954年，英校的總招生人數首度超越華校。相關資料可參考Jim Baker, *Crossroads: A Popular History of Malaysia and Singapore* (Singapore: Marshall Cavendish Editions, 2006), p. 263–5, 以及C.M. Turnbull, *A History of Modern Singapore*, 1819–2005 (Singapore: NUS Press, 2009), pp. 247–50。

4〔P.31〕　後世多將5月13日事件視為華校生和警方之間的衝突，該事件也成為新加坡政治運動活躍期的濫觴。儘管官方歷史多半傾向於淡化這場衝突的意義，然而參與事件的當事人多以驕傲、珍視的心情回顧這件往事。關於513事件參與者的詳細敘述，可參考陳仁貴、陳國相、孔莉莎所編纂的《情系五一三：一九五零年代新加坡華文中學學生運動與政治變革》〔Tan Jing Quee, Tan Kok Chiang and Hong Lysa (eds.), *The May 13 Generation: The Chinese Middle Schools Student Movement and Singapore Politics in the 1950s* (Petaling Jaya, Malaysia: Strategic Information and Research Development Centre, 2011)〕。

5〔P.37〕　丹尼斯·普里特(D. N. Pritt)為知名英女王御用大律師以及左翼捍衛者。他在1954年《華惹》(*Fajar*)煽動叛亂罪的相關審判中，為「馬來亞大學社會主義俱樂部」(University of Malaya Socialist Club)成員辯護(英國殖民政府指控八名編輯委員在5月10日的《華惹》俱樂部刊物刊登數篇煽動叛亂的文章)；李光耀時為該俱樂部法律顧問，並於審判期間擔任普里特助理律師。當時，學生透過《華惹》強烈反對締結《東南亞條約組織》(Southeast Asia Treaty Organisation)，視其為英美勢力深入東南亞的延長，打破了以往英語知識份子大多不關心政治的印象；殖民政府憂心此舉可能促使英校和華校的反殖民份子連成一氣，故而興訟。法院迅速駁回此案，李光耀也因此在左翼圈聲名大噪，為他在那年新成立的進步派人民行動黨第一任祕書長奠基鋪路。更多資料請參閱Kah Seng Loh, Edgar Liao, Cheng Tju Lim and Guo–Quan Seng (eds.), *The University Socialist Club and the Contest for Malaya: Tangled Strands of Modernity* (Amsterdam: Amsterdam University Press, 2012)。

6〔P.50〕　林清祥和方水雙是1950年代工會領袖，自小接受華語教育。兩人的能力、決心和魅力使其成為工會與反殖民運動要角。方水雙是人民行動黨的創黨元老之一，林清祥則和李光耀、吳秋泉(Goh Chew Chua)一樣，都是該黨在1955年那場石破天驚的立法議會大選中獲勝並進入議會的首批議員。

　　林、方兩人為黨內的激進左派，後遭指控為共產份子。新加坡的主流史觀傾向支持這套說法，但近年也有不少人質疑這種絕對性的詆毀。相關資料可參考Tan Jing Quee and Jomo K.S. (eds.), *Comet in Our Sky: Lim Chin Siong in History* (Kuala Lumpur: Insan, 2001), and Mark R. Frost and Yu–Mei Balasingamchow, *Singapore: A Biography* (Singapore: Editions Didier Millet / National Museum of Singapore, 2011 reprint, c.2009), pp. 409–10。

7〔P.52〕　關於「福利巴士工潮事件」的主流說法可參閱亞洲新聞台(CNA)電視紀錄片 *Days of Rage: Hock Lee Bus Riots* <www.channelnewsasia.com/watch/days-rage/hock-lee-bus-riots-1503416>。若讀者有興趣參考不同觀點，請參考孔莉莎 "Politics of the Chinese-speaking Communities in Singapore

in the 1950s: The Shaping of Mass Politics」一文，選自《情系五一三》(*May 13 Generation*)，pp. 80–84。

8〔P.54〕 該報導摘自《海峽時報》，1955年7月2日，p.8。

9〔P.63〕 沃利·伍德(Wally Wood, 1927–1981)公認是1950年代竄起的偉大漫畫家之一，他在EC漫畫、DC漫畫及漫威(Marvel)的旗下皆有多部作品，包括《怪異的科學》(*Weird Science*)、《抓狂》(*MAD*)雜誌和《夜魔俠》(*Daredevil*)。然而到了1980年，伍德因酗酒問題導致健康惡化，並且為了開拓新工作機會而開始畫色情漫畫。1981年，伍德舉槍自盡。

10〔P.67〕 1953年由羅冠樵(Lo Koon-Chiu, 1918–2012)創辦的《兒童樂園》半月刊是香港第一本全彩兒童漫畫雜誌。該雜誌繪畫技巧高超、畫風精緻美麗，加上精心編寫的故事，甫推出即大受歡迎，也在漫畫界造成極大的震撼與影響。《兒童樂園》總共發行一千零六期，1994年停刊。

11〔P.80〕 林清祥在演說時曾登高一呼「徛起來」(*Kia kee lai* 站起來)：「朋友們，只有狗才掛牌子、編號碼……英國人說你不能用自己的兩隻腳站起來，那就讓他們看看，我們是如何站起來的！」當時在現場的民眾表示，全場近四萬民眾瞬間躍起，大家汗水淋漓、握緊拳頭，振臂高呼「*Merdeka*」(馬來語「獨立自由」)。參考文獻 Frost and Balasingamchow, *Singapore: A Biography*, pp. 355–6。

12〔P.81〕 愛國歌曲〈我愛我的馬來亞〉改編自〈我愛我的台灣島〉。

13〔P.82〕 「136部隊」(Force 136)是英國政府在1940年成立的特殊任務部隊，工作內容除了搜集情資，還包括在東南亞敵方佔領區內煽動、組織並支持當地反抗勢力，進行各種活動。該部隊在馬來亞吸收的成員主要為國民黨華人，還有部分馬來人及印度特工。日本拿下馬來亞和新加坡後，136部隊和馬來亞人民抗日軍(Malayan People's Anti-Japanese Army)合作、共同對抗日本軍。馬來亞人民抗日軍是馬來亞共產黨(Communist Party of Malaya)在新加坡陷落後組成的武裝游擊隊，至1945年時約有六千至一萬名隊員；不過這兩個團體還沒來得及進行任何大型反抗行動，二戰即以同盟國勝利告終。這群游擊隊大多是出身華人勞工階級的年輕

人，後來成為馬來亞共產黨「反英武裝叛亂分子」的核心成員。若想進一步了解136部隊歷史，可參考陳崇智，《我與136部隊：第二次世界大戰中英聯軍反攻馬來亞敵後抗日紀實》(新加坡：海天發行與代理中心, 1994)〔Tan Chong Tee, *Force 136: Story of a WWII Resistance Fighter* (Singapore: Asiapac Books, 3rd ed. 2007, c.1995)〕。

14〔P.86〕 美國漫畫出版商EC漫畫最初名為「教育漫畫」(Educational Comics)，之後更名為「娛樂漫畫」(Entertaining Comics)。1949年起，在威廉·蓋恩斯(William Gaines)巧手經營下，EC漫畫推出恐怖、犯罪、科幻和戰爭作品，廣受歡迎。其中，由哈維·庫茲曼(Harvey Kurtzman, 1924–1993)撰寫、編輯、有時親自繪製的戰爭漫畫《雙拳傳說》(*Two-Fisted Tales*)和《前線戰鬥》(*Frontline Combat*)細節考究、反戰立場鮮明，作品出色吸睛。反觀其恐怖漫畫線則惡名昭彰，理由是《地穴傳說》(*Tales From the Crypt*)、《恐怖墓穴》(*The Vault of Horror*)以及《恐懼纏身》(*The Haunt of Fear*)等作皆以戲謔風格描繪慘絕人寰的軍事行動，導致各方對漫畫產業的批評排山倒海而來。其中，輿論領袖精神病學家弗雷德里克·魏特漢(Fredric Wertham)認為青少年犯罪和看漫畫有關，他在1954年出版的《誘惑無辜》(*Seduction of the Innocent*)成功施壓漫畫界，促其展開自我規範，並於同年推動制定「漫畫準則」(Comics Code)。魏特漢的主張頗具爭議，遏制了美國漫畫的成長與發展達數十年之久；近年亦有不少研究指出，魏特翰的思路和方法存在諸多錯誤或矛盾之處。相關文獻可參考Dave Itzkoff, "Scholar Finds Flaws in Work by Archenemy of Comics," *New York Times*, Feb 19, 2013 <*www.nytimes.com/2013/02/20/books/flaws-found-in-fredric-werthams-comic-book-studies.html*>。

15〔P.91〕 日本拿下新加坡之後，巧妙利用印度戰犯的愛國情操成立「印度國民軍」(Indian National Army)，表面上是為了協助印度脫離英國獨立，實則作為「大東亞共榮圈」(Greater Far Eastern Co-Prosperity Sphere)、「亞洲人的亞洲」(Asia for Asiatics)宣傳計畫的一部分；不過一直要到1943年7月，極具個人魅力的印度獨立聯盟(Indian Independence League)領袖蘇巴斯·錢德拉·鮑斯(Subhas Chandra Bose)來抵新加坡之後，這支義軍才漸成氣候。然而，待印度國民軍終於在1944年即將加入印度前線作戰時，戰事風向

已變,迫使印度國民軍還來不及表現即隨日軍一同退入緬甸。相關資料請見Turnbull, *A History of Modern Singapore, pp. 216–50,* 及 Lee Geok Boi, *The Syonan Years: Singapore Under Japanese Rule 1942–1945* (Singapore: National Archives of Singapore and Epigram, 2005), pp. 231–40。

16〔P.92〕 二戰後,由總書記陳平(Chin Peng)領導的馬來亞共產黨被視為抗日英雄之一。然而,隨著英國與共產黨歧見日深,馬來亞共產黨轉而投入史稱「馬來亞緊急狀態」(Malayan Emergency)的武裝抗爭行動,從1948持續至1960年。期間,英國政府設立「華人新村」(New Villages)——為「布里格斯計畫」(Briggs Plan)的一部分——勒令以華人為主的五十萬窮民遷入有警衛嚴密看守的社區,重新安置,企圖透過切斷共黨游擊隊的人力、物力來源以削弱該黨影響力。1950年代中期以後,在英軍廣布反暴動力量之下,馬來亞共產黨的影響力和成果大不如前。

17〔P.108〕 1990年問世的《怕輸先生》(*Mr. Kiasu*)是新加坡史上銷售最成功、最受歡迎的連環漫畫之一。福建話*Kiasu*(驚輸)為「怕輸」之意,《牛津英語辭典》解釋為「貪婪、自私的心態」,長年來被視為新加坡人最明顯的特質之一。這部漫畫以自家人為主角,共識感極高,在當地社群引發極大迴響,就連速食巨獸麥當勞也曾一度在新加坡推出「驚輸」聯名漢堡。

18〔P.109〕 溫瑟·麥凱(Winsor McCay, 1867–1934),漫畫動畫界先鋒,筆下最知名的角色是1914年他在歌舞耍劇中使用的動畫短片《恐龍葛蒂》(*Gertie the Dinosaur*)。其他膾炙人口的作品包括《小尼莫夢鄉歷險記》(*Little Nemo in Slumberland*, 1905–11, 1924–6)、《羅彼特·芬德的夢》(*Dream of the Rarebit Fiend*, 1904–13, 1923–5),兩部漫畫都在描繪主角不可思議的奇異夢境。《小尼莫夢鄉歷險記》為筆觸豐富的全彩連環漫畫,充滿魅力的風格以年輕讀者為訴求對象;至於《羅彼得·芬德的夢》則以成年人的焦慮為主題,經常描繪主角心中不堪或甚至可怕的心理狀態。

19〔P.110〕 《老鷹》(*Eagle*)是英國聖公會牧師馬可斯·莫里斯(Marcus Morris, 1915–1989)和藝術家弗蘭克·漢普森(Frank Hampson, 1918–1985)創辦的兒童漫畫週刊,起因是莫里斯希望孩童們能在美國恐怖及犯罪漫畫之外,還有其他較具啟迪意義的不同選擇。為了讓漫畫家有適當的參考素材,他和漢普森在

1949年不計成本,直接製作了模型及服裝,前往倫敦拜會出版商。起初,這個被視為冒險之舉的構想遭到多家出版社拒絕,最後赫爾頓出版社(Hulton Press)決定賭一把。結果《老鷹》甫推出即大獲成功,光是1950年4月發行的第一期就賣出九十萬本。

20〔P.113〕 英國對新加坡的殖民統治始於1819年。史丹福·萊佛士爵士(Sir Stamford Raffles)與當時的柔佛州(Johore)王子東姑胡先(Tengku Hussein)簽署條約,認他為柔佛蘇丹,授權英國在新加坡建立商港。嚴格說來,雖然英國的殖民統治相當程度基於西方文化與技術的優越感這樣一種理念,但是稱英人為「侵略者」其實不大準確。這種種族優越感持續至1942年日本攻下馬來亞為止。

21〔P.114〕 這幾頁提到的庭審場景是以1952年郵政工人罷工的真實事件為本。當時,李光耀甫從英國劍橋大學畢業歸來,剛加入黎覺與王(Laycock & Ong)律師館不久;他受派擔任郵政工會的法律顧問,與英國政府協調薪資糾紛。後來爭議成功解決,媒體大幅讚揚李光耀居中斡旋的手腕與成效,進一步擦亮這位年輕律師在左派弱勢陣營中日益響亮的名號。

22〔P.116〕 二戰結束後,大英帝國的財政支出已不勝負荷,促使英國不得不放棄印度至馬來亞這片地區的殖民統治。然而,英國仍希望保有在這些地區的經濟及戰略利益,因此決定將政權移交給英國政府「認可」的當地菁英——即能夠同理英人利益的保守派右翼人士。起初雀屏中選的是保守派政黨「進步黨」(Singapore Progressive Party),該黨黨員多是受英語教育、傾向於西方文明的商界或專業上流階級人士,提倡以漸進方式修憲及成立自治政府。儘管英國政府多數作為皆基於維護自身利益,他們仍承諾會在馬來亞和新加坡有序完成去殖民化,並且透過一系列社經計畫重塑當地的教育、住屋與勞工制度,這點是有目共睹的。後來新加坡得以成為出色的城市國家,也和這點密切相關。相關資料可參考Turnbull, *A History of Modern Singapore*, pp. 238–43。

23〔P.117〕 「林德憲制」(Rendel Constitution)最後促成1955年大選,新加坡亦依此成立部分自治政府,惟權力有限,即國防、內部安全和外交事務仍須由英國統籌管理。這次大選的選民名冊大幅擴張,期望讓更多新加坡人能參政。大選結果出乎英國及各參選政黨的意料,因

為選民竟然徹底拒絕進步黨提出的保守主張（參考資料同前pp. 244–60）。

　　傾向加速獨立的勞工陣線（Labour Front）在大衛·馬紹爾（David Marshall）領導之下，異軍突起，囊括立法議會二十五席中的十個席次。勞工陣線受邀與華巫聯盟（Alliance）合組聯合政府，大衛·馬紹爾也成為新加坡1955年首次成立民選政府後的第一位首席部長（Chief Minister）。在這場大選中，新成立的「人民行動黨」（People's Action Party）取得三席，加入國會反對黨，這是人民行動黨領導階層為爭取有限席次而精心算計的決定。人民行動黨認為，1955年大選過渡性質居多，因為自治政府的權力仍受限於林德憲制。這個新政黨決定站穩他們在立法議會「左派發言人」的地位，爭取更多受華語教育的選民支持，在英人完全釋出統治權以前盡可能擴大其選民基礎。

24〔P.118〕　這時的新加坡還未完全獨立，因為國防與非關商業之外交事務仍受英國政府控制，內部安全亦交由英國成立的委員會管理。新加坡的內安議題可參考補充說明29、30條目。

25〔P.119〕　介入郵政工人薪資協商，讓李光耀有機會接觸工會和學生運動，這些團體進而成為他施展抱負、成立「反殖民政黨」最不可或缺的穩固基礎。在一群受英語教育、企圖透過費邊社會主義模式（Fabian socialism）帶領新加坡獨立的溫和派中，這位年輕律師無疑是最受矚目的新領袖。他們與林清祥及其他工會領袖的聯合，為他們提供了佔多數的華人的大力支持。而華語教育背景的領袖們認為，李光耀在法律、政治方面的敏銳度，加上他對憲法實務的充足知識，不啻為對抗英國殖民主義的巨大優勢。更多參考資料請見Frost and Balasingamchow, *Singapore: A Biography*, pp. 350–5。

26〔P.123〕　這段與林清祥有關的軼事摘自大衛·馬紹爾某次專訪。Melanie Chew, *Leaders of Singapore* (Singapore: Resource Press, 1996), p. 79。

27〔P.128〕　大衛·馬紹爾於1955年7月揚言辭去首席部長一職，理由是當時的新加坡總督柏立基爵士（Sir Robert Black）拒絕他指派四名助理部長的要求。

28〔.P129〕　《波哥》（*Pogo*）為沃爾特·凱利（Walt Kelly）創作的連環漫畫，出場角色皆為擬人化的滑稽動物，包括主角負鼠「波哥」還有牠的鱷魚朋友亞伯特。《波哥》從1948年連載至1975年，巔峰時期曾在十四國、近五百份報紙登場亮相。

29〔P.130〕　儘管面對重重阻礙（包括英國殖民政府的質疑、右翼及激進左翼的對抗），大衛·馬紹爾在任職首席部長期間仍聽取了當時新加坡的主要民怨，並就此成功推行了改革方針。然而，他對學生和工人階層抱以誠摯的同情，不願出手鎮壓示威行動，也令英國政府不敢將完整內部自治權交付新加坡。儘管英國殖民政府在許多方面多所退讓，最後仍保留管理內部安全的權力。在倫敦進行制憲對談期間，馬紹爾慷慨激昂、不妥協的政治風格無疑令協商蒙上陰影，導致他不得不於1956年6月辭去首席部長一職。相關資料請參考Turnbull, *A History of Modern Singapore*, pp. 262–5。

30〔P.131〕　繼任的首席部長林有福（Lim Yew Hock）更加傾向於壓制學生和工人運動。有證據顯示，他甚至刻意挑釁，藉此合理化逮捕林清祥等左翼份子的行動（參考Greg Poulgrain "Lim Chin Siong in Britain's Southeast Asian De-colonisation" 一文，摘自Tan and Jomo [eds.], *Comet in Our Sky*, p. 117）。林有福在1956年10月學生暴動期間逮捕林清祥及十八名密馱路工會領袖，此舉給予英國政府相當程度的保證，使其願意將更大範圍的自治權授予新加坡政府。然而，英國政府向新任首席部長提出的自治方案，其實和大衛·馬紹爾於1956年拒絕接受的版本差不多，即英國政府願意放棄對新加坡內部安全的控制權，但這份權力必須移交給內部安全委員會（Internal Security Council）──該委員會由三名新加坡代表、三名英國代表和一名馬來亞聯合邦代表組成。鑑於當時的內安議題主要圍繞在如何處理左翼份子的監禁問題上，此次權力移轉其實並無實質意義，因為英國政府深信，馬來亞聯合邦代表的決定性一票一定會投給對抗激進左派的任何作為舉措。

　　1959年大選後，新憲法開始生效。為了取得英國政府的恩惠和讓步，林有福政府採取了必要手段，可是這也導致他們無法收割任何選舉利益。反觀人民行動黨在政治過渡期間扮演反殖民發聲筒、鞏固民意基礎的決定，證實有其先見之明。1959年，人民行動黨橫掃各選區，拿下五十一席中的四十三席。參見Baker, *Crossroads*, pp. 271–6。

31〔P.144〕　漫畫在二戰後的日本掀起出版熱潮。相對於

戰前昂貴的硬皮版本,「赤本」(名稱源自以紅色油墨加強原本的黑白線稿)這種低成本印製的新形式主要在租書店流通,讓許多勉強溫飽的漫畫家首度打開大眾市場,其中也包括手塚治虫。

1950年代晚期,鎖定成年讀者的硬派「劇畫」崛起。「劇畫」與傳統以孩童為取向的「漫畫」不同,前者較寫實、堅韌不拔,後者天馬行空。最早提出「劇畫」一詞的是辰巳嘉裕(Yoshihiro Tatsumi, 1935–2015),但劇畫形式的主力軍按理說是柘植義春(Yoshiharu Tsuge, 1937–)。劇畫的出現也對手塚治虫造成深刻影響,促使他著手創作集數更多、內容更成熟,譬如《火之鳥》(Phoenix)、《三個阿道夫》(Message to Adolf)等多半鎖定日本戰後政治與社會劇變與亂象的劇畫作品。

32〔P.146〕　人民行動黨贏得1959年大選後,當局立即釋放包括林清祥、方水雙、詹姆斯·普都遮里(James Puthucheary)、蒂凡那(Devan Nair)、兀哈爾(Sidney Woodhull)在內等八名遭監禁的密駝路工會領袖。李光耀堅持政府必須放人,此一行動不罔眾望所歸,卻也在他意料之中。不過也有人說,監禁一事其實是李光耀的兩面手法:他一方面操縱黨內左翼份子,一方面暗中授意英國政府(參考T.N. Harper的 "Lim Chin Siong and the 'Singapore Story'" 一文,摘自Tan and Jomo, *Comet in Our Sky*, pp. 18–48),最後仍有多位同於1956年被捕的人(包括林清祥胞弟林清如)並未獲釋。

33〔P.164〕　1961年5月25日,新加坡發生史上最嚴重的火災「河水山大火」(Bukit Ho Swee Fire),起火時間約為下午三點二十分。儘管官方將這起事件歸咎於違章建築建材易燃,一般家庭用火不慎即可能引發大火,但真正起火原因至今未明。坊間有許多未經證實的謠言,有些甚至認為政府才是幕後黑手:因為當局多年來一直想重新開發這塊區域,而這場火為驅離頑固村民提供了便利。若從大局來看,河水山大火象徵新加坡「屋寮違建時代」結束,成為推動現代化基礎建設,讓多數人口安居於公共住宅、使新加坡成為現代城市國家的起點。關於這場大火的衝擊與更多分析,可參考Loh Kah Seng(羅家成), *Squatters into Citizens: The 1961 Bukit Ho Swee Fire and the Making of Modern Singapore* (Singapore: NUS Press, 2013)。

34〔P.167〕　《第22條軍規》(Catch–22)為約瑟夫·海勒(Joseph Heller)於1961年出版的小說。故事背景為第二次世界大戰,作者諷刺戰爭殺人的瘋狂不理性,深入刻劃越戰時代(1954–1975)的反戰精神。書名指的是一條虛構出來的官僚主義軍規,爾後成為無解邏輯問題的代名詞,形容「問題本身的條件或規則導致唯一解方不可能成立」的矛盾情境。

35〔P.168〕　拜「漫畫準則」之賜,超級英雄漫畫約從1950年代中期起逐漸成為美漫主流。該準則嚴格管制戰爭、犯罪及恐怖漫畫,對無涉血腥暴力的超級英雄則敞開大門。在天才漫畫家傑克·科比(Jack Kirby, 1917–1994)及編輯作家史丹·李(Stan Lee, 1922–2018)領軍之下,「漫威」成為超級英雄漫畫的復興要角。科比的漫畫充滿爆炸性動作效果,讓主角的英雄事蹟更真實可信。這一對「李/科」組合聯手創造許多「有人性」,為了自己擁有超能力而矛盾困擾」的英雄角色(Roger Sabin, *Comics, Comix & Graphic Novels*, London: Phaidon, 1996))。兩人聯手推出的成功作品包括《神奇四俠》(*The Fantastic Four*, 1961)、《不可思議的浩克》(*The Incredible Hulk*, 1962)以及最膾炙人口的《神奇蜘蛛俠》(*The Amazing Spiderman*, 1963)。

36〔P.174〕　人民行動黨內的溫和派與左翼份子終於在1961年7月分道揚鑣,導火線是溫和派輸掉早先於安順區(Anson)和芳林區(Hong Lim)的兩次補選,直接暴露溫和派路線的弱點。馬來亞首相東姑阿都拉曼(Tunku Abdul Rahman)對於新加坡可能會由「更激進的左派」(在他看來就是共產黨)領政的前景感到擔憂。馬來亞與新加坡合併的難題本就令他頗為猶豫,如今他更斷定唯有和新加坡、婆羅洲合併方能阻止馬來亞變成「古巴第二」,確保馬來亞安全。

東姑的轉向使林清祥及其支持者大感不安,認為東姑此舉等於直接壓制左派力量。於是,林清祥尋求並獲得英國駐新加坡及東南亞最高專員薛爾克勳爵(British High Commissioner for Singapore and Commissioner-General for Southeast Asia, Lord Selkirk)支持,確認左派份子若透過憲法程序罷免當時的總理李光耀,英方不會介入干預。這場史稱「伊甸堂茶會」(Eden Hall Tea Party)的會面激怒了李光耀,他立刻召開立法議會緊急會議,舉行信任投票。李光耀領導的政府僅以些微差距贏得這次投票,而政治祕書林清祥、兀哈爾、方水雙以及十三名投了棄權票的人民行動黨左翼議員,最後被逐出人民行動黨。

分裂出來的派別組成了「社會主義陣線」

(Barisan Sosialis)這個新政黨：該黨於1961年7月29日成立，由林清祥擔任祕書長。社會主義陣線成立後，人民行動黨內旋即出現大規模脫黨行動，導致人民行動黨勢力頓時大損，陷入險境。相關資料可參考Turnbull, *A History of Modern Singapore*, pp. 277–80 及Frost and Balasingamchow, *Singapore: A Biography*, pp. 396–9。

37〔P.186〕 除了削弱共產主義的威脅之外，從歷史角度來看，新馬合併也被大部分人視為無可避免的必然結果。兩地在歷史、文化、地理上緊密連結，合併後產生的廣大共同市場也是誘因之一，並有助於提出更容易被英方接受的獨立藍圖。資料參見John Drysdale, *Singapore: Struggle for Success* (Australia: George Allen and Unwin, 1984), pp. 258–60, 294–5。

但是反對合併者亦不在少數。印尼領袖蘇卡諾（Sukarno）認為，英國企圖透過馬來西亞聯邦繼續維持殖民統治並保有對該地區的影響力，故而展開「印馬對抗」（*Konfrontasi*）。這場軍事對抗以顛覆新聯邦為目標，並於婆羅洲、馬來西亞半島等地多次挑起武裝衝突，還在新加坡實施了多起無差別炸彈攻擊，其中包括1965年3月10日發生的麥唐納大廈爆炸案。1966年，蘇哈托（Suharto）取代蘇卡諾成為印尼總統，雙方迅速簽署和平協議，印馬對抗正式畫下句點。參考資料：Marsita Omar, "Indonesia-Malaysia Confrontation," <*eresources.nlb.gov.sg/infopedia/articles/SIP_1072_2010-03-25.html*>。

38〔P.187〕 社會主義陣線反對新馬合併的理由很多，雖然一部分與該黨自身利益有關，但也有頗具前瞻性。然而，人民行動黨最終以謀略致勝。1962年9月舉辦「合併公投」（Referendum on Merger）的詳細事由，可參考Drysdale, Singapore: *Struggle for Success*, pp. 283–312, 以及Albert Lau, *A Moment of Anguish: Singapore in Malaysia and the Politics of Disengagement* (Singapore: Times Academic Press, 1998)。

39〔P.189〕 杜進才關於合併公投選票設計的說法，詳情可參考Chew, *Leaders of Singapore*, p. 92。讀者若想了解人民行動黨促成合併公投的策略手段，可參考Willard A. Hanna, *The Formation of Malaysia: New Factor in World Politics* (New York: American Universities Field Staff, 1964, c. 1962), p. 116ff。

40〔P.191〕 1960至1963年間，人民行動黨展現無比的熱忱和務實態度，推動一系列社經改造計畫，改善新加坡人民的生活水平。「建屋發展局」（Housing Development Board）規劃並興建超過兩萬四千戶公共住宅，而政府在教育和醫療方面的支出亦大幅增加。新成立的「公共事業局」（Public Utilities Board）進行包括自來水、電力、衛生等多項基礎建設改善工程，並且將裕廊區（Jurong）超過四千英畝的沼澤地及廢地轉建為工業區，奠定新加坡經濟發展的重要基礎。除此之外，當局也推行了一系列打擊犯罪和提高婦女權益的舉措。

儘管人民行動黨遭遇社會主義陣線建黨、基層黨員流失等打擊，卻仍帶領新加坡從英國人手中拿到完全自治權、完成新馬合併，成功奠定兩年後、即1963年大選的勝選基礎。除了達成多項實質成就，人民行動黨也透過名為「民眾聯絡所」的民眾俱樂部和控制公眾傳播媒體（如電視台）以鞏固民意基礎；而身為執政與多數黨的優勢也讓他們通過不少有利該黨發展的選舉和制憲法條。

1963年2月的「冷藏行動」（Operation Coldstore）逮捕並監禁林清祥及社會主義陣線多位重要成員，大幅削弱反對勢力。即使如此，人民行動黨在同年大選的壓倒性勝利（拿下五十一席中的三十七席）仍令各界意外。事後看來，這場勝利部分歸因於「簡單多數制」（first-past-the-post）的選舉制度，即人民行動黨雖只拿下百分之四十六點五的選票，卻能取得立法議會近四分之三的席次；此外，多個選區內的反對陣營內訌分裂，亦導致社會主義陣線失去多達十七個席次。詳情可參考Turnbull, *A History of Modern Singapore*, pp. 282–6以及Lau, *A Moment of Anguish*, pp. 48–53。

41〔P.193〕 林清祥與馬來亞共產黨的關係始終佔據新加坡近代史的主要地位。冷戰時期的「內團體／外團體」（us vs them）對抗心態進一步詆毀、或恣意將任何傾向左派的個人或團體打成「共產黨統一戰線」（Communist United Front）的一員，新加坡官方歷史亦如此描述林清祥和社會主義陣線。然而，由於激進左派並不避諱使用更激烈好鬥的罷工抗議手段，是以該黨是否直接受共產黨指使影響，仍有爭議。英國殖民政府近年的解密文件更是促使了多項為其修正平反的論述。其他資料包括T.N. Harper "Lim Chin Siong and the 'Singapore Story'"和Greg Poulgrain "Lim Chin Siong in Britain's Southeast Asian De-colonisation"，均選自Tan and Jomo, *Comet in Our Sky*；以及Frost and Balasingamchow,

Singapore: A Biography, pp. 374–8 及409–10。

林清祥「煽動暴民」的形象主要來自他在1956年10月25日在人民行動黨集會上的演講。據稱，他在演講中唆使群眾「*pah matah*」（「打警察」，這是當地華人結合福建話與馬來語的在地化用語），繼而引發大規模暴動。然而歷史學家覃炳鑫（Thum Ping Tjin）近年在研究英國國家檔案館（British Archives）史料時發現，有證據指出林清祥當時其實是籲請大眾不要將不滿發洩在警察身上<*www.theonlinecitizen.com/2014/05/lim-chin-siong-was-wrongfully-detained*>。其他反駁覃炳鑫說法的史學家意見可參考<*www.ipscommons.sg/lim-chin-siong-and-that-beauty-world-speech-a-closer-look*>。

42〔P.194〕 1963年人民行動黨的勝選區域包括芽籠士乃（Geylang Serai）、甘榜景萬岸（Kampong Kembangan）、南部島嶼（Southern Islands）等幾個重要馬來選區，重挫獲得多位馬來亞聯合邦領袖（包括東姑本人）支持的新加坡聯盟的聲勢。人民行動黨透過這場選舉證明其擁有跨過種族界線的實力，遂貿然參加1964年的馬來西亞聯邦選舉；這個不成熟且躁進的舉動終於引發災難，激怒多位聯邦領袖，終而導致新加坡於1965年被踢出馬來西亞聯邦。詳細資料參考Lau, *A Moment of Anguish*。

李光耀最初曾向東姑承諾，表示人民行動黨不會參加馬來西亞聯邦的首次大選；不過這項協議的實際內容仍有爭議（Sonny Yap, Richard Lim and Leong Weng Kam, Men in White: *The Untold Story of Singapore's Ruling Political Party* [Singapore: Singapore Press Holdings, 2009], pp. 264–5）。總而言之，李光耀曾在某次演說中提到：「我們不會參加1964年聯邦選舉。」（*Sunday Times,* Sep 29, 1963）

43〔P.195〕 為了透過新馬合併壓制新加坡的激進左派勢力，整個協商過程可說過於倉促，導致「新加坡未來在聯盟內的政治角色」等重要議題卻被輕輕帶過。顯然，「馬來民族統一機構」（United Malays National Organisation, UMNO巫統）領袖認為，人民行動黨最好透過漸進方式慢慢融入他們種族主義的保守派執政方式，但人民行動黨高層傾向加快腳步，希望能在馬來西亞政治圈發揮積極作用。後者隨後為爭取更有發言權和影響力的做法對聯盟內的馬來派及「馬來西亞華人公會」（Malaysian Chinese Association, MCA馬華）造成威脅，繼而引發衝突。參見Turnbull,

A History of Modern Singapore, pp. 287–90。

44.〔P.196〕 儘管人民行動黨在1964年聯邦選舉表現不佳，卻仍展現其足以威脅巫統政治進路的潛力。於是巫統想方設法在新加坡攻擊人民行動黨，巫統秘書長賽哈密（Dato Syed Ja'afar Albar）更帶頭挑起新加坡馬來人的不滿，以為己用。資料參考Turnbull, A *History of Modern Singapore*, pp. 290–2及Lau, *A Moment of Anguish*中"The Alliance Strikes Back"一文，pp. 131–60。

45〔P.197〕 馬華總會長陳修信（Tan Siew Sin）意識到公會身為巫統主要盟友的地位備受威脅，遂利用其身為執政聯盟財政部長的職位之便，箝制新加坡經濟發展。他的多項提案（包括在1964年國會財政預算案辯論時提出懲罰性課稅計畫）嚴重阻礙新加坡財政部長吳慶瑞擬定的工業化措施。後來，吳慶瑞成為新馬分裂的重要推手之一，因為他堅信，儘管新加坡注定面臨種種困難與挑戰，但是脫離聯邦干擾、成為獨立國家才能讓新加坡得到更好的機會，發展經濟並加速成長。資料參考Turnbull, *A History of Modern Singapore*, pp. 287–300及Lau, *A Moment of Anguish*, pp. 214–7。

人民行動黨計畫取代馬華、成為馬來西亞執政聯盟第二把交椅的希望破滅後，該黨轉而決定在馬來西亞聯邦中扮演積極反對黨的角色。這個路線激烈衝撞巫統立場，兩派勢力水火不容。人民行動黨支持民主的「馬來西亞人的馬來西亞」（a democratic Malaysian Malaysia）的「非族群主義政策」（non-communal policy），拒絕立法保障馬來人的特權與特殊待遇，甚至企圖以「馬來西亞團結總機構」（Malaysian Solidarity Convention）為名義，成立非族群主義反對黨次團體。看在巫統眼裡，這些舉措無非是在挑戰馬來西亞不容侵犯的社會與政治契約，擾亂馬來西亞的族群主義政治現狀。更多參考資料請見Lau, *A Moment of Anguish*中"'We are on Collision Course'"一文，pp. 211–52。

46〔P.198〕 由於齟齬不斷，煽動言論激烈交鋒，導致新加坡在1964年7月穆斯林慶祝先知穆罕默德誕辰的遊行中發生種族動亂，惟衝突的真正導火線仍不得而知（資料參考Baker, *Crossroads*, pp. 314–5）。暴力衝突延燒至8、9月，總計三個月內共造成三十六人死亡、五百五十多人受傷。這場衝突令新馬兩地領導階層大為震驚，但除了短暫休兵以外，雙

方提不出任何有效解決辦法。1965年7月，新馬領導高層代表進行祕密協商，最終導向新加坡於1965年8月9日正式脫離馬來西亞。更多參考資料同前Lau, "The Singapore Riots"一文，pp. 161–210。

47〔P.200〕 教科書內容(台灣版翻譯)：

第六課 每天都要做的事

　　我每天早上六點起床，然後去刷牙。我在牙刷上塗一點牙膏，認真刷牙。我的牙齒很乾淨，沒有壞掉。

　　刷完牙，我洗澡。我用沐浴乳抹身體，把髒汙洗掉，身體乾淨了。我用浴巾擦身體，然後梳頭髮，穿上校服。我的校服是白襯衫和白短褲。

　　梳洗之後，我吃早餐。喝咖啡配一片麵包。媽媽每天早上為我準備早餐，還給我兩毛錢。

48〔P.201〕 教科書內容(台灣版翻譯)：

上圖：第十三課 下雨天

　　昨天早上下了一場大雨。我和同學撐雨傘去上學，爸爸也撐傘去上班。下雨不能上體育課，所有的學生都在禮堂集合，聽校長說話。

　　學生不喜歡下雨天，因為不能踢足球。鴨子非常喜歡下雨天，因為可以洗澡。如果雨下太大會變成洪水，洪水太大會破壞莊稼作物，也會死掉很多雞；房屋會被沖走，也會淹死人。

下圖：第十二課 第一篇 對話：魚攤
魚販：您要什麼魚？
米達太太：請問鯖魚一斤多少錢？

49〔P.210〕 此處提及的《新加坡故事》即官方版新加坡史，諷刺並預示了1997年推行的國民教育計畫。人民行動黨希望這部歷史能激發年輕人與學生的「國家共識」，為這群不曾體驗建國艱辛的新一代新加坡人灌輸核心價值與信仰，以期「確保並延續新加坡的成功和福祉」。

50〔P.231-247〕 關於人民行動黨企圖控制媒體、逕行宣布適合新加坡獨特環境的新媒體運作模式，多年來始終是各界分析研究的熱門題目。相關參考資料包括Cheong Yip Seng, *OB Markers* (Singapore: Straits Times Press, 2013), Cherian George, *Freedom From the Press: Journalism and State Power in Singapore* (Singapore: NUS Press, 2012)以及Francis Seow, *The Media Enthralled: Singapore*

Revisited (USA: Lynne Rienner Publishers, 1998)。

51〔P.251〕 1987年5月至6月的「光譜行動」(Operation Spectrum)是當局援引「內部安全法令」(Internal Security Act)所執行的內部掃蕩行動。當局拘捕並監禁了二十二名疑似涉及馬克思主義活動的活躍份子，其中包括多名教會社工人員。這項行動在新加坡歷史上的定位不明，毀譽參半。在沒有任何明顯的官方再審或定論的情況下，能聽到的就只有各種謠言臆測，最多也是有根據的推測。歷史學家CM Turnbull曾為此作結：「……當局對於馬克思主義陰謀論和解放神學(Liberation Theology)的威脅，最終只是個神話。」(Turnbull, *A History of Modern Singapore*, p. 339)。至於這個指控究竟從何而來，目前仍無定論；有學者認為是源於對共產主義威脅的恐懼，也有人主張是政府為了阻止天主教教會在獨立後的新加坡成為確切的政治勢力。

52〔P.255〕 中國共產黨於二戰後的成功成為海外華人驕傲，導致人民行動黨內的溫和派擔心受華語教育者可能更容易受共產主義影響。譬如，主要由商人陳六使(Tan Lark Sye)資助成立的南洋大學(Nanyang University)即被視為共產主義及族群主義活動的溫床，南洋大學於1980年與新加坡大學合併為「新加坡國立大學」(National University of Singapore)。1950至70年代支持華語教育的華人活躍份子普遍被冠上「族群主義至上」的沙文形象。他們認為人民行動黨推行的政策可能削弱或破壞新加坡華語文化，結果證明並非空穴來風。

53〔P.256〕 李光耀言及「套上手指虎、反擊批評者」的這段話(Han Fook Kwang, Warren Fernandez and Sumiko Tan, *Lee Kuan Yew: The Man and His Ideas* [Singapore: Times Editions, 1998], p. 126)，乃是針對1994年作家林寶音(Catherine Lim)撰文批評總理吳作棟所做的回應。《海峽時報》刊出她的幾篇政治評論，致其遭受嚴厲撻伐。作家們和李光耀本人皆斷言，在李光耀任職總理的年代，這類政論根本不可能出現，因為李光耀絕對會以鐵拳伺候任何膽敢批評他的反對人士。

　　針對政論家言其「專制」的批評，李光耀提出辯解：他認為，在受儒教影響的亞洲社會裡，尊敬領袖、服從等級制度是基本原則。1990年5月23日，李光耀在巴黎「國際關係研究所」(Institute of International Relations)發

表演講時提到1989年「天安門事件」，他指出：「在崇尚儒教的亞洲社會裡，你不能嘲弄國家領導人。如果領導人容許自己遭人嘲弄，他就沒戲唱了。」（摘自《聯合早報》所編纂的《李光耀看六四後的中國・香港》（新加坡：勝利出版公司，1990），p. 136）。然而在眾亞洲領導人與領導形式之間，所謂「亞洲核心價值」實則包羅萬象的理論，譬如社會利益是否先於個人利益，是否鼓勵和諧而非挑起對立，應不應該尊重權威等等皆普遍缺乏共識。更多案例可參考 "What would Confucius say now?", *The Economist*, July 23, 1998 <*www.economist.com/node/169045*>。

　　1988年，李光耀於國慶群眾大會發表演講，表示將於1990年將政權過渡給繼任者吳作棟，同時誓言若察覺新加坡遭遇麻煩，他一定會從墳墓裡爬出來，繼續為人民奮鬥。顯然，李光耀這番話頗有傳達「即使步下總理大位，仍將在新加坡政壇佔有一席之地」的意味。

54 〔P.257〕　約舒亞・本傑明・慈耶勒南（Joshua Benjamin Jeyaretnam，一般稱作JBJ）擔任工人黨祕書長長達三十年（1971–2001）。他自1972年起共五度參選國會議員，並於1981年安順區補選打敗人民行動黨候選人馮金興（Pang Kim Hin），堪稱反對陣營的重大突破，因為最近一次贏得普選的反對黨是1963年的社會主義陣線。然而，社會主義陣線當時決定集體出走，以抗議方式杯葛議會，反而促成人民行動黨連續十八年不曾中斷的「無競爭者」統治，以及國會無一席反對席次的一黨獨大時代。1984年，慈耶勒南保住他的安順議員席位，新加坡民主黨（Singapore Democratic Party）的詹時中（Chiam See Tong）也順利當選，成為新加坡史上第二位反對黨國會議員。慈耶勒南於2008年過世，享年八十二歲。相關資訊參考 Geoffrey Robertson, "Joshua Jeyaretnam," *The Guardian*, Oct 7, 2008 <*www.theguardian.com/world/2008/oct/07/2*>。

55 〔P.258〕　郭寶崑（Kuo Pao Kun, 1939–2002）為新加坡劇場先鋒，中、英劇本創作無數，包括《棺材太大洞太小》（*The Coffin Is Too Big For The Hole*）、《單日不可停車》（*No Parking On Odd Days*）、《尋找小貓的媽媽》（*Mama Looking For Her Cat*）和《老九》（*Lao Jiu*）等等。他的作品結合傳統和實驗元素，經常融入當前社會議題，針砭時事。郭寶崑早期的作品帶有政治宣傳鼓動元素，導致他在1976年3月因違反內安法被捕（1980年10月出獄），1977

至1992年間被褫奪公民權。郭寶崑獲釋後仍繼續從事劇場工作，成為當地藝術社群最具影響力的人物之一。1986年，他創立雙語劇團「實踐話劇團」〔Practice Theatre Ensemble，後更名為「實踐劇場」（Theatre Practice）〕，又於1990年成立獨立藝術中心「電力站」（Substation）。1990年，郭寶崑獲頒新加坡藝術界最高榮譽「新加坡文化獎」以表彰他一生的藝術成就。

56 〔P.262〕　聖地牙哥國際漫畫展（San Diego Comic Convention, SDCC），簡稱「漫展」（Comic-Con）由漫畫家兼字幕師薛爾・朵夫（Shel Dorf）、漫畫店老闆理查・阿夫（Richard Alf）和出版商肯・克魯格（Ken Krueger）於1970年創辦。起初漫展地點不定，落腳美國格蘭特飯店（US Grant）或科特斯飯店（El Cortez）的小型會場，頂多吸引數百名同好參觀，不過參觀人數仍逐年穩定成長；到了2010年左右，拜好萊塢加以關注與助陣及媒體注目、粉絲群壯大所賜，聖地牙哥漫畫展搖身一變，成為流行文化盛會，吸引超過十三萬人參觀。1979年起，漫展固定在「聖地牙哥會展及表演藝術中心」（Convention and Performing Arts Center, CPAC）舉行，復於1991年移至場地更大的「聖地牙哥會展中心」（San Diego Convention Center）。

57 〔P.274〕　知名的荷蘭發展經濟學家阿爾伯特・魏森梅斯博士（Albert Winsemius）於1960年率領聯合國工業經濟調查團來到新加坡，自此擔任新加坡的長期經濟顧問至1984年為止。魏森梅斯和李光耀及多位財政部長〔林金山（Lim Kim San）、吳慶瑞（Goh Keng Swee）、韓瑞生（Hon Sui Sen）〕合作密切，任內最重要的成就是向人民行動黨獻策、規劃新加坡「經濟奇蹟」的藍圖。這位荷蘭經濟學家尤其強調要吸引外資及工業，必須加強基礎建設、政治穩定、執行勞動紀律和教育等方面的重要性。資料參考 Turnbull, *A History of Modern Singapore*, pp. 281, 302, 358以及 Kees Tamboer, "Albert Winsemius, 'Founding Father' of Singapore," *IIAS Newsletter #9*, Summer 1996 (Leiden, Netherlands: International Institute for Asian Studies, 1996) <*https://web.archive.org/web/20150402001243/http://www.iias.nl/iiasn/iiasn9/soueasia/winsemiu.html*>。

58 〔P.279〕　《高堡奇人》（*The Man In The High Castle*）是菲利普・迪克（Philip K. Dick）於1962年創作的科幻架空歷史小說，描述日本、德國

納粹等軸心國以二次大戰勝利者之姿成功崛起的想像世界。故事中另有一本好幾個角色曾讀過的禁書，名為《沉重的螞蚱》(*The Grasshopper Lies Heavy*)的書中書，這書寫的是「同盟國」贏得二戰的架空歷史，但細節與你我所知的真實歷史仍有出入。

59〔P.280〕 在新馬關係最緊繃的那段時期，部分巫統成員曾要求逮捕李光耀和多位人民行動黨重要成員。基於李光耀和柬埔寨王子諾羅敦·施亞努(Norodom Sihanouk)的私人交情，新加坡方面甚至擬定由文化部長拉慧勒南(S. Rajaratnam)於柬埔寨成立流亡政府的計畫。相關資料請參考Drysdale, *Singapore: Struggle for Success*, p. 380; Alex Josey, *Lee Kuan Yew: The Crucial Years* (Singapore: Marshall Cavendish Editions, 2012, c.1968), pp. 282–7以及Michael Leifer, *Singapore's Foreign Policy: Coping With Vulnerability* (London: Routledge, 2000), p. 52。

60〔P.281〕 「白衣人」(men in white)一詞來自人民行動黨出席公開活動時統一「一身白」的形象。該黨自1954年創黨以來，即以象徵純潔、反貪腐的白色作為出席所有正式場合的代表色。撇開象徵性不談，按常規考核標準來衡量的話，人民行動黨矢志穩定政局、塑造清廉政府的決心也是該黨最鮮明的特質與長久以來的重要成就。資料參考Drysdale, *Singapore: Struggle for Success*, p. 226以及Frost and Balasingamchow, *Singapore: A Biography*, pp. 383–6。

61〔P.297〕 1942年，卡爾·巴克斯(Carl Barks, 1901–2000)辭去迪士尼動畫師的工作，轉而投效漫畫出版商Western Publishing，開始創作「唐老鴨」故事。巴克斯創造過許多令人津津樂道的漫畫角色，譬如唐老鴨史高治叔叔(Scrooge McDuck)和庇兄弟(Beagle Boys)等，卻始終沒沒無聞，因為迪士尼動畫和漫畫書版權向來僅登載華特·迪士尼(Walt Disney)的名字。到了1960年，巴克斯的兩名漫畫迷終於挖出這位風格獨特、藏身幕後的「唐老鴨之父」(The Good Duck Artist)的廬山真面目。巴克斯筆下的漫畫角色個個擁有獨樹一格、令人難忘的性格特質，這份天賦使他名列二十世紀最重要的漫畫家之一，同行威爾·艾斯納(Will Eisner, 1917–2005)更稱他為「漫畫界的安徒生」。

62〔P.302〕 這一頁的文具(左上至右下)分別為：輝柏鉛筆(Faber-Castell HB Pencil)、櫻花繪圖筆(Sakura Pigma Micron 03)、圓珠筆、Ballpoint Pen (brand unknown)、Artline書法筆(Artline Calligraphy Pen 2.0)、溫莎牛頓貂毛水彩筆(Winsor & Newton Series 7 Size 1 Sable Brush)、書法毛筆(Chinese calligraphic brush)、日光沾水筆(Nikko Comic Pen Nib G-model)、霓嘉廣告顏料(Nicker Poster Colour-White, No. 51)及飛龍橡皮擦(Pentel Hi-Polymer Erasers)、飛龍自動鉛筆(Pentel Selfit 0.5 mm Mechanical Pencil)。

譯後記

我愛漫畫，愛看漫畫，翻譯這本書的時候，常常忘了自己在工作，就這麼一頁一頁迫不及待讀下去，甚至多次下意識地想上網搜尋作者創作的「書中書」。當然，書裡的每一條資訊幾乎都有對應的史實，必須逐條查證搜尋，每每令我有種重拾書本、研讀東亞近代史的錯覺；對比當時的敵我陣線和今日的合作關係，實在很難想像近百年前戰事迭起、全球動盪不安的景象。

作者以簡短的篇幅和生動的圖像說了一回書，將圖／漫畫的優點發揮至極限，讓我這個不大熟悉新加坡史的讀者在短短不到一鐘頭之內，對新加坡建國前後至今的歷史有了概略了解。讀完第一遍之後，我立刻從頭再看一遍（翻譯只好暫時放一邊）並且認真做筆記，發現在這本三百頁左右的圖文書裡，作者展現至少十五種漫畫風格、五種技法並提到五種不同語言。難怪書評指出，這是一本「多層次」的作品：除了欣賞多重繪畫風格和主人翁「陳福財」傳記，你還能讀到新加坡建國史，漫畫家在畫風、題材、思路等各方面的成長蛻變，新加坡建國以來的挑戰與折衝，漫畫家的謀生不易，新加坡在夾縫中求生求存，民族和文化的衝突隔閡，語言轉換，新舊世代的斷層與代溝等等議題，以及最重要的──針對官方「正史」提出的質疑和挑戰。作者勾勒的每一頁都值得讀者細細品味思索，每一章的雙關巧思和知識量都達到挑戰讀者腦力的地步。但這還只是故事主軸帶出的議題唷！夾雜在敘事脈絡中、不時閃現的漫畫豆知識更教我驚喜──美日英漫畫名家、漫畫雜誌、主角人物和相關作品、漫畫產業大事記，以及對我來說最喜出望外的《羅彼特．芬德的夢》和《高堡奇人》，讓我過足「以書尋書」的癮頭。三百頁的精采程度與三千頁不相上下，然作者時而濃烈、時而清爽，時而童趣、時而成熟的切換手法讓我完全感受不到議題的沉重，是以在讀完兩次之後還想繼續三刷，細讀作者貼心提供的注解附錄（想想還是先把譯稿交出去再說吧）。

我覺得這書收得極好，餘韻十足：「陳查理」重返過去，尋回初心；「陳福財」思索新加坡的富足安定與相對代價；作者劉敬賢則藉由陳福財之手，分享漫畫家鍾愛的工作夥伴（飲品、繪具）與繪圖習慣。闔上書頁，抬起頭，老漫畫家數十年如一日、專注繪圖的背影和《夜間飛行》獨坐機艙的法比安重疊了：飛行員心目中最美好的約會，就是一個人坐在駕駛艙裡。那麼漫畫家……應該就是一個人坐在畫桌前了吧。

黎湛平
2022年2月10日@台北

索引

圖像授權

DC Comics: p. 2 (ninth panel), p. 265 (third panel); Ministry of Culture Collection, Courtesy of National Archives of Singapore: p. 254 (posters, extreme left and second from right); Ministry of Environment Collection, Courtesy of National Archives of Singapore: p. 254 (poster, bottom second from left); Ministry of Information and the Arts Collection, courtesy of the National Archives of Singapore: p. 110 (photos), p. 134 (second panel), p. 173 (photo); Mr. Kiasu character image, used with permission of Johnny Lau: p. 108 (third panel); National Productivity Board Collection, Courtesy of National Archives of Singapore: p. 254 (poster, extreme right); Photograph from *Comet in Our Sky: Lim Chin Siong in History*, used with permission of GB Gerakbudaya Enterprise Sdn Bhd: p. 179; Singapore Family Planning and Population Board Collection, Courtesy of National Archives of Singapore Collection, Courtesy of National Archives of Singapore: p. 254 (middle tier second from left).

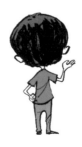

劉敬賢 Sonny Liew

　　生於馬來西亞、落腳新加坡的漫畫家、畫家、插畫家，獲獎無數。

　　作品包括與楊謹倫（Gene Luen Yang）合作的《紐約時報》暢銷書《影子俠》（*The Shadow Hero*, First Second Books）、*My Faith in Frankie*（DC Vertigo）、*Sense & Sensibility*（Marvel Comics）以及和 Paul Levitz 合作的 *Dr. Fate*（DC Comics）。

　　劉敬賢參與的《影子俠》、*Wonderland*（Disney Press）及 *Liquid City*（Image Comics）皆榮獲「艾斯納獎」（Eisner）提名；其中，*Liquid City* 這本多冊精選集是一部集結多位東南亞漫畫家的精彩作品。他的 *Malinky Robot* 系列獲頒2004年Xeric基金資助，復於2009年於法國南特的「烏托邦科幻文學節」（Utopiales SF Festival）贏得「最佳科幻漫畫獎」。2010年，他獲頒新加坡國家藝術理事會「青年藝術獎」。

其他作品

《影子俠》*The Shadow Hero*（文：楊謹倫）
Malinky Robot
Warm Nights, Deathless Days: The Life of Georgette Chen
My Faith in Frankie（文：Mike Carey）
Sense & Sensibility（文：Nancy Butler）
Wonderland（文：Tommy Kovac）
《命運博士》*Dr. Fate*（文：Paul Levitz）

漫畫之王陳福財的新加坡史

作　　　者　劉敬賢
譯　　　者　黎湛平
選書責編　張瑞芳
執行編輯　沈美婷、張瑞芳
編輯協力　曾時君
專業校對　李鳳珠
版面構成　張曉君
封面設計　馮議徹
行銷統籌　張瑞芳
行銷專員　段人涵
出版協力　劉衿妤
總 編 輯　謝宜英
出 版 者　貓頭鷹出版
────────
發 行 人　涂玉雲
發　　　行　英屬蓋曼群島商家庭傳媒股份有限公司城邦分公司
　　　　　104 台北市中山區民生東路二段 141 號 11 樓
劃撥帳號：19863813 ／戶名：書虫股份有限公司
城邦讀書花園：www.cite.com.tw ／購書服務信箱：service@readingclub.com.tw
購書服務專線：02-25007718（週一至週五 09:30-12:30；13:30-18:00）
24 小時傳真專線：02-25001990 ～ 1
香港發行所　城邦（香港）出版集團／電話：852-2877-8606 ／傳真：852-2578-9337
馬新發行所　城邦（馬新）出版集團／電話：603-9056-3833 ／傳真：603-9057-6622
印 製 廠　韋懋實業有限公司
初　　　版　2022 年 10 月
定　　　價　新台幣 910 元／港幣 303 元（紙本書）
　　　　　新台幣 637 元（電子書）
ISBN　978-986-262-553-8（紙本平裝）／ 978-986-262-554-5　（電子書 EPUB）
有著作權・侵害必究（缺頁或破損請寄回更換）

貓頭鷹
讀者意見信箱　owl@cph.com.tw
投稿信箱　owl.book@gmail.com
貓頭鷹臉書　facebook.com/owlpublishing/
【大量採購，請洽專線】（02）2500-1919

城邦讀書花園
www.cite.com.tw

本書採用品質穩定的紙張與無毒環保油墨印刷，
以利讀者閱讀與典藏。

國家圖書館出版品預行編目（CIP）資料

漫畫之王陳福財的新加坡史/劉敬賢著；黎湛
平譯. -- 初版. -- 臺北市：貓頭鷹出版：英屬
蓋曼群島商家庭傳媒股份有限公司城邦分公
司發行, 2022.10
　　面；　公分. --（貓頭鷹書房；467）
譯自：The Art of Charlie Chan Hock Chye
ISBN 978-986-262-553-8（平裝）

1.CST：漫畫

947.41　　　　　　　　　　111005892